U0061468

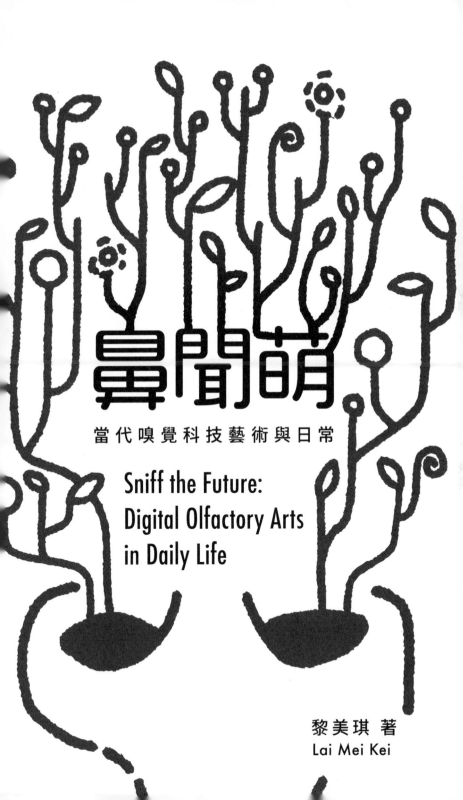

鼻聞萌

當代嗅覺科技藝術與日常

Sniff the Future:
Digital Olfactory Arts
in Daily Life

黎美琪 著
Lai Mei Kei

責任編輯　　　　江其信

封面及插圖設計　黎光偉

書名　　　鼻聞萌：當代嗅覺科技藝術與日常

　　　　　Sniff the Future: Digital Olfactory Arts in Daily Life

著者　　　黎美琪

　　　　　Lai Mei Kei

出版　　　三聯書店（香港）有限公司

　　　　　香港北角英皇道 499 號北角工業大廈 20 樓

　　　　　Joint Publishing (H. K.) Co., Ltd.

　　　　　20/F., North Point Industrial Building,

　　　　　499 King's Road, North Point, Hong Kong

發行　　　香港聯合書刊物流有限公司

　　　　　香港新界大埔汀麗路 36 號 3 字樓

印刷　　　美雅印刷製本有限公司

　　　　　香港九龍觀塘榮業街 6 號 4 樓 A 室

版次　　　2024 年 3 月香港第 1 版第 1 次印刷

規格　　　大 32 開（140mm×210mm）288 面

國際書號　ISBN 978-962-04-5417-2

　　　　　© 2024 Joint Publishing (Hong Kong) Co., Ltd.

　　　　　Published & Printed in Hong Kong, China.

本出版物的出版獲得澳門理工大學資助（出版項目編號 RPP/FAD-01/2022）。

目 錄

序一

以「氣」見「道」

—— 黎美琪博士的
氣味藝術研究

黎明海 教授

當代藝術在不斷求新求變中，藝術家刻意突破藝術媒介的單一刻板或重複性，務求在「五感」嚐新的過程中，顯示個人獨特的感悟，以此建立其藝術風格和表現。然而於「藝術」的框架中，誠如本書作者黎美琪博士所言「比起其他艷麗奪目的視覺、先聲奪人的聽覺、觸手可及的觸覺，以及其味無窮的味覺，嗅覺一直安分守己，並不為人所注意」。正由於過去一個多世紀現當代藝術發展歷程中，雖稍有如作者於本書第一、二章節中梳理的一系列牽涉「氣味」或「嗅覺」的「另類」創作，如杜尚、激浪派（Fluxus）或當代觀念藝術的作品，「嗅覺」藝術的展演和發揮，並未於藝術範疇內擔當重要的角色，更遑論具系統見識的學術專著和創作。本書的出版，尤其作為華文發表的前導者，梳理了這片幾被忽視的藝術領域，藉此議論它潛藏的意義和藝術底蘊。撰寫此書的目的就別具意義。

　　筆者猶記起 2017 年在整理其時澳門理工學院（現為澳門理工大學）設計課程團隊的科研履歷，首次接觸黎博士的研究專長為：氣味藝術（Smell Art），便心生好奇！其時筆者正沉醉於道家美學的探研，《老子》以道觀水，以水喻道，確信「氣」乃「道」的本體狀態，是無形無象的，故稱「萬物負陰而抱陽，沖氣以為和」（章四十二），認為萬物以陰陽之氣互相運轉而產生無窮無盡的力量；又稱「有物混成，先天地生，寂兮寥兮，獨立而不改，周行而不殆，可以為天下母，吾不知其名，字之曰道」。「道」的本性正是存在於運行不息的「氣」之中。《莊子》哲學更以氣論為其基石，其中所及以「一氣」統合「六氣」「陰陽」「氣母」而探尋宇宙的源起等等抽象的觀念……那時就不斷

反覆思索究竟「氣味藝術」是何種學問？一個縈繞心間的「氣」為「道」，卻原來已有年青學人專注研習，是可謂「同道」。

　　道禪哲學向為中國美學的骨幹，而道學棄「形」取「神」，以至貶「有」尚「無」。《老子》稱「五色令人目盲，五音令人耳聾，五味令人口爽」（章十二），與《莊子》所謂「擢亂六律，鑠絕竽瑟」，「滅文章，散五采」（《胠篋》）同理。可見道家審美精要在於濾去俗世形而下物器的規限，而去追求形而上靈性的超越。故此《老子》謂「道之出口，淡乎其無味，視之不足見，聽之不足聞，用之不足既」（章三十五），又說「無狀之狀，無物之象」（章十四）及「大音希聲，大象無形」（章四十一），指出「無聲」是「大音」，「無形」才是「大象」，實質是「有」而被誤以為「無」。當中還指出「味無味」（章六十三）。「無味」是超出表面之味，而成無限的「味」，亦即是充溢良久而不散的「氣味」，實在是可堪無窮玩味。《莊子》更強調「夫道，有情有信，無為無形，可傳而不可受，可得而不可見」（《大宗師》）。推論而知「道不可言」並非不能言喻；而是「道」已超越物器所指，而達「無為」之境。

　　由是謝赫《古畫品錄》提出「繪畫六法」，當中「五法」為技藝所求，而以「氣韻生動」為藝術終極尋道的目標。「氣」蘊存的生機，就是「韻」。在視覺藝術之中，「韻」是節奏和諧的意思，是一種清逸雅致的境界。有所謂「雅韻」和「逸韻」，是與「壯美」相對應的一種美學境界。「有氣則有韻」（唐岱《繪畫發微》），「氣」是韻的本體，「韻」是氣的應用。「韻」是無名無形流動於宇宙之間的元氣，萬物間協調的和諧節奏就是韻。「韻

動而氣行」（《詩鏡總論》），有韻才能產生氣，有氣韻才能生動，才能使藝術創作散發內在的生機，故此「氣」先於「韻」。司空圖提倡「韻外之致」「味外之旨」（《與李生論詩書》），意即聲外之韻和味外之味，稱「人孰不飲之嗜也，初而甘，卒而酸，至於茶也，人病其苦也，然苦未既而不勝其甘」（《頤庵詩稿序》），味道在鹹酸之外，剩留的就是回甘的氣味。林逋詠梅詩寫「疏影橫斜水清淺，暗香浮動月黃昏」（《山園小梅二首》），雖無花形而「暗香」縈繞，卻有詩境之意。故此劉勰說「神道難摹，形器易寫」（《文心雕龍·夸飾》），藝術表現的艱難處在於「得象忘言」與「得意忘象」；而能盡其「氣韻」，是披「有」尋「無」，是從客觀物理的實體，而進入玄冥神遊虛空的天人合一的意象道境。

　　黎美琪博士於本書引言提出「生命之氣」「大腦之氣」「記憶之氣」「情感之氣」等四種氣味於生物及情意的形體和感知。然而「氣」不單是生物呼吸的「氣」；又或是徒具感知作用的「氣」，它就是宇宙萬物的本源。「天地之氣，不失其序。」（《國語·周語》）中國古籍先於道家立言，已把「氣」作為宇宙不斷發展的動能。道家不過是把「氣」形體化，變成「道」的實體，成為生命之本。《淮南子·原道訓》：「氣者，生之元也。」它存在於生命之氣動靜互運之中。《莊子》謂：「道通為一。」（《齊物論》）又謂：「人之生，氣之聚也。聚則為生，散則為死……故萬物一也。是其所美者為神奇，其所惡者為臭腐；臭腐復化為神奇，神奇復化為臭腐。故曰通天下一氣耳。」（《知北遊》）其所言「一」既是物，也是「氣」，更是「道」。莊子以「臭腐」

與「神奇」互化，實則是一物二體，陰陽互轉的概念，神奇與臭腐可以互相轉化，也就是說生與死亦可以互相轉化。在莊子的觀念裡，一生命面向結束，意味另一生命的開始；故此一物的產生，亦意味另一物的消失，宇宙萬物乃於循環轉化中生生不息，此亦是「氣」的流轉與寓形，也點顯「氣」的功能。本書提及的英國當代藝術家達米恩‧赫斯特（Damien Hirst）的《一千年》（*A Thousand Years*）中對生死腐臭過程的展示，以至其動物屍體、鯊魚切割標本等裝置作品，都似乎是要在氣味的散發與吸放中表現「氣」的哲學概念。由是「至陰肅肅，至陽赫赫，肅肅出乎天，赫赫發乎地；兩者交通成和而物生焉，或為之紀而莫見其形。」（《田子方》）這裡陰陽對應及轉化，實則互補互用而衍生道體。王符《潛夫論》歸納稱：「道者，氣之根也；氣者，道之使也。」有了「氣」，「道」就能開展創生而演化宇宙萬物，是《老子》所謂「道生一，一生二，二生三，三生萬物」（章四十二）。「氣」置於美學與哲學的語境當中，實在具有不可忽視的意涵。

　　雖然嗅覺與氣味的藝術討論及實踐，千百年間於古今中外典籍或作品的表述中或略有旁及，然而卻一直未見系統，或許是因為「嗅覺」的動作及「氣味」均屬無形無象的虛空形態，皆難以捉摸、整理和記錄。本書作者似乎要以無比的勇氣和毅力來開墾和耕耘這片藝術荒園，其赤子初心實在值得嘉許和讚賞。本書第一章為氣味前調屬「氣味日常」是鋪陳氣味普及於尋常生活的各種關連。第二章為氣味中調屬「氣味美學」是扼要說明「氣味」在學術與藝術的形態和演繹，兩章的內容和資料俱備，當中尤其博通中外美學作論證；其間更指涉從傳統至當代藝術及流行

文化的議辯，並深入淺出地把本來虛空難以明辨的「氣味」寫得如此平易近人，又明白易懂。至於第三章為氣味後調的「氣味科技」，援舉實例以綜述感官影院、數碼氣味、智能氣味裝置，以及體驗氣味的設計等，作者目的在引導藝術科技主題陳述的後續章節內容，皆屬於學術理論的鋪墊，擬欲建立一家之言。

然而藝學論證，若只以滔滔論辯實難作形象的說明，本書第四章以「實驗香」為題，黎博士藉檢視其十數年對嗅覺科技的實踐案例，研討當中《聞我》《玩味》《移動記憶體》《聞見錄》《嬉氣》和《飄移》所涵蓋跨媒體互動裝置，以及跨文化的議論，當中不單分享個人創作所得；亦誘發後學對此媒體的興味的親身體驗，可見作者銳意開拓一片可與大眾分享「嗅覺」藝術科技新媒體的魄力。及至第五章〈世代香〉是對新加坡 Sifr Aromatics 創辦人喬哈里・卡祖拉（Johari Kazura）的訪談，建構業界同道人的議論，見證「嗅覺氣味」成為藝術媒體氛圍的當代發展面貌。最後第六章〈未來香〉是作者對本書主題探索的一個「開放式」的結語；亦明顯是作者對日後「氣味」理論和實踐導向的註腳。

《莊子》談論藝術創作在於處理「道」（理論）和「技」（技術）的關係，稱「故通於天者，道也；順於地者，德也；行於萬物者，義也；上治人者，事也；能有所藝者，技也。技兼於事，事兼於義，義兼於德，德兼於道，道兼於天。」（《天地》）本書於兼論氣味的「道」與「技」，想為當代藝術新媒體作跨領域學術與創作，開闢堅實而嶄新的範疇，是一項艱鉅而博大的任務，難得作者為此勇於承擔。如本文前述，「氣」既為滋育萬物的本源，能夠掌握「氣」的永恆變化與規律，期待如《老子》稱「道

之為物，惟恍惟惚。惚兮恍兮，其中有象；恍兮惚兮，其中有物。窈兮冥兮，其中有精。其精甚真，其中有信。自古及今，其名不去，以閱眾甫。」（章二十一）「氣」形成的一種形體，其恍惚玄冥之貌，既無聲無息，實難以明辨言傳；然而「其精甚真」的精神之氣，深入探究自然心領神會當中的「其中有信」，如是者成為統合藝術真、善的意味。如果當代藝術不應困囿於作品的形式表現；而是觀念的指向，其本質意涵必然要求藝術創作的表現能「取之象外」，需突破「象」而達「境」，是所謂「境生於象外」（《董氏武陵集記》）而衍生中國藝術「六法」中「氣韻生動」的最高審美原則。對各種「氣」的探尋，將是當代藝術值得深究的一頁新章。

序 二

美琪的日常

—— 洗淨的味道・心靈的研究

洪強 教授

香港教育大學文化與創意藝術學系

美琪在我印象中有三個特點。

第一個特點：靜謐與舒適感。

美琪給人的感覺就像是一個寧靜的避風港，令人感到放鬆和舒適。

第二個特點：教學上的認真、堅毅且具執行力。

美琪對於教學有著無比的熱情和專注，並且擁有強大的毅力去追求教學的卓越。

第三個特點：待人誠懇並且擁有敏感的觀察力。

美琪以真誠的態度對待每一個人，熟人也好，陌生人也好。有她在身邊，我們總能輕鬆自在地適應各種情境。

這些特質是我在初次接觸美琪時感受到的。無論是在我們合作的新媒體設計科目中，還是在討論研究計劃或發表成果的過程中，美琪都以溫文、細緻、熱情的態度對待一切。在我第一次駐留澳門時，她又帶著尋幽探秘的情懷為我介紹澳門的好去處，我還記得三盞燈附近地道的咖啡，每次重遊舊地，我必再三拜訪，感受初次到訪時的暖意 —— 一種獨特的人情味。這種「情」和「味」的感覺看似個人化，但或許正是這些，讓我們更加了解美琪的生活哲學、對人對事的態度如何成就美琪近年來在教育、藝術、科技研究等領域的發展方向。

這三個特點綜合在一起，我們反而更容易理解美琪為何如此關注氣味這一研究主題。氣味看似是我們日常生活中最熟悉的經驗，但同時又是一種極為抽象的體會；而科技設計和藝術則在我們的生活中遊走於熟悉與抽象之間的混合體。要熟練地把握上述主題和技巧，美琪的三個特質是非常有幫助的。她的舒適感、堅

毅和對待生活的閒適節奏在她的日常生活中逐步建立起了一套獨特的感官世界。這個世界細膩、獨特、持久且多變，充滿她在澳門、台灣、日本、香港、新加坡、英國等地的特殊經驗所提煉出的味道。

感官世界是指塑造我們對周遭世界理解的個體經驗和感知。每個人的感官世界都是獨特的，受感覺器官、認知過程和個人經驗的影響。我們正是通過自己的感官與環境互動並理解這個世界。在美琪的研究中，她對感官世界中氣味的探索涉及不同感官之間的複雜聯繫，例如嗅覺和味覺如何交織在一起，或視覺刺激如何喚起特定的情緒與藝術。她也深入研究了感官體驗如何影響我們對藝術、科技和日常生活的感知。值得注意的是，美琪獨特的感官世界很可能受到她在不同地點的經歷的影響。這些多元的文化環境可能塑造了她對氣味的豐富感知，亦促進了她感官世界的發展。美琪對感官世界的探索涉及跨學科的方法，結合了藝術、哲學、科技和個人經驗等元素。透過她的作品，美琪旨在更深入地理解我們的感官如何塑造我們對氣味世界的感知，以及我們如何以有意義的方式參與感官體驗。她以一種散發淡淡幽香的人文精神關懷著日常生活；從日常觀察到美學體會；從美學體會中探索科技實踐。通過實踐，她調製出了心目中的「當代香」，並對「未來香」提出了願景。

得知美琪正在籌備新書計劃，我感到非常興奮。她的書籍內容正是從她三個特質中提煉出來的精華：日常氣味（文字、流行等等）、美學氣味（哲學、繪畫等等）和科技氣味（真假、數碼等等）。如美琪在〈跋〉中寫到：「氣味，讓人又愛又恨，

愛者為之瘋狂，恨者避之則吉。」贊同，人各有好尚，蘭茝蓀蕙之芳，眾人之所好；而海畔亦有逐臭之夫。期望讀者按自己的喜好，細細品味每一章每一節的馨香。

閱讀美琪的《鼻聞萌：當代嗅覺科技藝術與日常》，如同跟隨她的研究足跡，就好像踏上了一程洗滌心靈的旅途，感受到穿越亞馬遜森林般的探險喜悅。她將大自然、藝術與科技融合在一起，讓讀者能全情投入感知和理性的精神境界。漸漸地，我們跨過山川河嶽，穿越草叢和湖泊，最終見到了叢林之後的另一個光明世界。這正是美琪這本研究作品帶給我們的喜悅與研究成果。

我很幸運能有機會為這本以氣味研究為主題的書送上最誠摯的祝福。

這也將是一次非常值得期待的美味閱讀新體驗。

自 序

嗅覺，是關乎每一個人，伴隨著每一次的呼與吸，早在母腹之時，便已從羊水裡面熟習母親獨有的氣味。然而，比起艷麗奪目的視覺、先聲奪人的聽覺、伸手可及的觸覺，以及其味無窮的味覺，嗅覺一直安分守己，不為人所注意，在日常生活裡，大多在潛意識下默默低調同行，直至 COVID-19 新冠疫情席捲全球，上千萬的新冠確診患者瞬間經歷到嗅覺短暫甚至長期的喪失，始發現嗅覺於日常生活的重要性。由氣味所觸發的回憶，猶如擁有多啦 A 夢隨意門（Dokodemo Door）的魔力，能帶領人們穿越時空，回到童年已逝的情境裡，重索似水年華般的記憶。由氣味所牽起的情感，讓人瞬間傾倒，時而迷戀，時而癲狂。氣味，往往在不知不覺間，在平凡生活裡與人們交織互動。

對比起視覺或聽覺的專書論述，談論嗅覺的書籍似是少之有少，但假如細心尋索，便會發現嗅覺所涉及的領域其實是無遠弗屆，一直潛藏於人們的記憶、情感、行為之中，素來吸引著不同界別的專家書寫談論。從人類嗅覺系統如何在大腦結構運作，到生物學上嗅覺細胞基因的組成，再到神經科學、認知行為學與心理學等專家，研究嗅覺如何影響人的感知、情感與行為等，中醫的「望聞問切」其實也涉及嗅覺診斷，醫生靠著患者的口氣與體味來辨別疾病，哲學界對嗅覺地位的辯論多年以來也從不休止，文學界對氣味的描述更往往超出讀者的想像，氣味在社會角色之演變，在東、西方的歷史與文化長河裡亦不乏豐碩的書寫，紅酒、香水、香薰等生活上接觸到的香氣亦常有專著談論。

那麼，藝術與科技呢？

藝術，好像一直以來都被視覺經驗所主導，傳統上談到的

八大藝術，大多是以視覺及聽覺為主的藝術形式，例如繪畫、音樂、電影及文學，連同體感相關的有舞蹈及戲劇，跟觸感及空間感相關的有雕塑及建築。而關於嗅覺的藝術體驗，好像鮮為人所提及，但這一切其實只是大眾的刻板印象。

在中國，焚香與品茶、掛畫、插花曾被列為宋代文人雅致生活的「四藝」。而嗅覺藝術的近代起源可追溯到 1938 年由馬塞爾‧杜尚（Marcel Duchamp）在巴黎策展的「國際超現實主義展」（Exposition Internationale du Surréalisme），其時已展出具有氣味的藝術作品，一個裝置藝術作品在展出的當下，背後散發出咖啡的香氣，營造出一種「巴西的氣味」，杜尚以此去挑戰藝術是否只能局限於視覺的經驗。其後伴隨著觀念藝術（Conceptual Art）、偶發藝術（Happening）及激浪派（Fluxus）相繼興起，藝術家對嗅覺藝術的關注愈來愈多。而後現代主義的來臨，讓充滿曖昧弔詭的氣味在藝術領域裡佔有一席之位。曾榮獲英國當代藝術大獎特納獎（Turner Prize）的藝術家達米恩‧赫斯特創作的《一千年》，將一個牛頭與數千隻蒼蠅封箱在一個巨大的玻璃展櫃裡，就如其他藝術作品一樣，落落大方也赤赤裸裸地在藝術館展現人前。赫斯特這種超越氣味本身的展現，將由生到死的腐爛過程，以氣味的變化作為呈現的方式，使這藝術作品透過氣味發出強烈的死亡氣息，喻意著生命的流逝。

千禧年以後，隨著科技的日新月異，不少藝術家嘗試將嗅覺藝術與科技結合，當中包括了韓國藝術家安妮卡‧伊（Anicka Yi），她的作品常常透過氣味這個載體將人們聯繫在一起，她稱之為「雕刻空氣」（sculpt the air），2021 年她在泰特現代美術館

（Tate Modern）展出了大型嗅覺雕塑裝置《愛上這個世界》（*In Love with the World*），透過那些半透明水母狀的飄浮生物裝置，配上人工智能技術，讓身處渦輪大廳（Turbine Hall）的參觀者仿如置身另類生態環境，沉浸在各樣的氣味體驗當中。

從嗅覺藝術到嗅覺科技藝術，數碼科技讓不可能成為可能。其實早於 1962 年美國電影從業員莫頓‧海利希（Morton Heilig），現被譽為虛擬實境之父，提出多感官影院的概念，他製作了一台名為「全感仿真器」（*Sensorama*）的體驗劇場模擬裝置，提供了視覺、聽覺、嗅覺、觸覺等多感官元素，期望為觀眾帶來猶如身臨其境的沉浸觀影體驗。可惜這個概念在當時並未獲得廣泛接受，導致後來缺乏資金支持而令發展計劃被迫中斷。然而，驀然回首，海利希當日的嘗試確實開啟了氣味進入光影世界之門，人們稱之為「嗅覺－視覺」（Smell-O-Vision），意思即是「所聞即所見」，人們聞到的氣味是螢幕見到的視像反映。時至今日，從擴增實境（Augmented Reality, AR）到虛擬實境（Virtual Reality, VR），都可以發現氣味體驗在數碼科技媒體的應用，大多遵從所聞即所見的思路發展，主要聚焦在資訊化、通訊化、娛樂化等方面的探討。可是嗅覺日常美感的一面，卻未被廣泛議論。這一切到底是曇花一現的噱頭，抑或是氣味元宇宙的到來？人工智能可以生成、分辨以至欣賞各種香氣嗎？當代嗅覺科技藝術的獨特性與弔詭性到底又是何去何從？

本書將以調香之旅作為比喻，就像香水的前調、中調、後調一樣，嘗試從氣味日常、氣味美學、氣味科技三個領域的發展脈絡切入，輔以筆者二十年來在嗅覺科技藝術的創作反思，配上

來自香水世家的調香師專訪對談，以此調製出一款獨特的「未來香」，探索未來嗅覺科技藝術的可能性。

首先，引言部分將由「氣」而入，作為一種生命能量的展開，以此揭開調香之旅的序幕，探討人類嗅覺在大腦、記憶、情感的角色，了解其特色及限制，有助往後明白嗅覺在日常生活、藝術設計以及數碼科技上的發展狀態。

前調香的第一章「氣味日常」，將從充滿奧妙的嗅覺學問轉為探討氣味在普羅大眾日常生活的印象，特別是流行文化如何將虛無縹緲的氣味傳遞給社會大眾認識，包括如何用文字書寫氣味，然後從文字延伸至探究流行歌詞對氣味的處理，這種結合文字與音樂的流行文化表演藝術，到底填詞人如何為流行曲譜寫氣味，讓歌者唱出情感又讓樂迷聽出共鳴。其後進一步探究動漫這種面向年青人的流行文化，一種結合文字、繪畫及敘事的表達媒介是如何透過人物的神情與意境，向小朋友以至大朋友傳遞氣味的無限可能，當中特別以美食動漫作為例子去說明。由此延伸至遊戲與電影的討論，前者講求互動與趣味，後者講求情節與鋪陳，到底這些影音娛樂世界如何呈現氣味的玩味與想像。期望藉此前調香打破大眾對氣味的刻板印象，發掘日常生活所接觸到的氣味樂趣。

中調香的第二章「氣味美學」，將從蘇格拉底的蘋果味談及氣味的美學爭議，繼而討論繪畫藝術世界如何將嗅覺以視覺形式再現，此後進一步論述嗅覺藝術家如何藉助氣味獨有的藝術表達方式，展現出當代嗅覺藝術的獨特性，隨之說明氣味在展覽載體的應用，從而探討藝術家與氣味的關係。

後調香的第三章「氣味科技」，將從六十年代在感官影院出現的氣味電影如何營造氣味的虛擬真實性談起，並論述所聞即所見的概念如何影響至今的嗅覺科技發展，剖析當中所要面對的技術困難，包括氣味的數碼化以及傳遞方式等，綜述各種不同類型氣味裝置的特性及其應用範疇，提出數碼氣味體驗設計的重要性以及開放源碼工具的必要性，期望以此帶領讀者了解嗅覺科技在藝術設計領域上的潛能。

　　實驗香的第四章，將檢視當代嗅覺科技藝術探索之路，透過筆者過去二十年的創作實踐，講述如何將當代嗅覺科技藝術與日常結合，從互動遊戲的敘事到地域文化的異同，再到藝術場域、文遺建築、親子沐浴、薰香靜修等方面的應用，了解嗅覺科技在藝術設計領域實踐時所遇到的問題。

　　世代香的第五章，將專訪一位從小在新加坡阿拉伯香水店長大，身為香水世家第三代傳人的喬哈里·卡祖拉（Johari Kazura），如何在傳承香水文化的同時，另立門戶開創 Sifr Aromatics 當代香水生活概念，了解其關於氣味對當代人們的生活以至社區連結的看法。

　　未來香的第六章，將總結嗅覺科技藝術在於氣味本質、時間、空間、受眾上所要面對的挑戰與機遇，繼而進一步作出未來發展的思考。期望藉拙作在日常流行文化、藝術設計實踐、科技智能生活等各方面的探討，使當代嗅覺科技藝術在華文界得到更多的關注與討論，吸引有志者一起探索這奇妙的尋香之旅。

引言

在那一呼一吸之間，我們像是把整個世界穿透身體一樣。

When we breathe, we pass the world through our bodies.

— 黛安・艾克曼（Diane Ackerman）

生命之氣

氣，是一種生命的能量。

在傳統醫學上，「氣」是指能量與流動，保護著五臟六腑。而「氣功」基於此建構了動與靜的觀念，動是指呼吸與肢體之間的外在鍛煉，靜是指呼吸與心念之間的內在調整。而印度醫學當中的「氣」（Prana）亦有類似的概念，包括了入息（Prāṇa 吸入）及出息（Apāna 呼出）。[1] 藏傳佛教視「氣」為能量的活動。基督教聖經就這樣描述：「耶和華神用地上的塵土造人，將生命之氣吹進他的鼻孔，這人就成了有靈的活人。」[2] 憑藉一口生命之氣，成了有靈的活人，從此一呼一吸，整個大地之氣，也是這樣透過肺腑交替，成就一個又一個活生生的生命，直至地上生命終結的那一天。香氣亦代表著世人向上主的祈禱被帶到天上：「願我的禱告如香呈到你面前！願我的手舉起，如獻晚祭！」[3] 聖經提及信徒生活在效法基督的時候，猶如披戴著香氣，凡所到之處，讓人得知他們的腳

1 印度傳統醫學分為五息，除了入息、出息，尚有上息（Uḍāna）形成聲音、均等息（Samāna）運行於消化系統、周遍息（Vyāna）循行全身。

2 《聖經・創世記》（和合本修訂版）第 2 章第 7 節。

3 《聖經・詩篇》（和合本修訂版）第 141 篇第 2 節。

蹤。在天主教彌撒禮儀，神父手裡拿著香爐邊走邊搖，乳香在香爐裡搖曳，被視為成聖和淨化的象徵。

嗅覺，就在那一呼一吸之間，溫柔地輕輕轉化了人們，自身與他身是如此彼此呼喚著。然而，這關乎人們氣息存留，每分每秒與之共感的嗅覺感官，往往就如美國作家黛安·艾克曼（Diane Ackerman）所描述般，是最默然無語的，她在《感官之旅》（*A Natural History of the Senses*）[4] 裡面曾經形容嗅覺為「沉默的感官」（Mute Sense）：「嗅覺是沉默的知覺，無言的官能，我們缺乏字彙形容，只能張口結舌，在歡樂與狂喜難以言喻的汪洋中，摸索著言辭。」嗅覺感官不單止沉默，更是弔詭，流行歌手孫燕姿透過《神奇》這首歌唱出其獨特性：「好像每個人都有特別氣味 / 聞了才發現那是咖哩作祟」。

氣，既無形無體，也無聲可聽，讓人不易察覺其存在，卻是與生命唇齒相依。自古以來，一個人健康與否可藉由嗅聞氣味來辨別判斷，中醫的「望、聞、問、切」，當中的「聞診」也是依從這一道理，中醫師透過病人的口氣以至體味作出診斷。時至今日，「聞」亦有聞知之意，即感知到聲音、氣味、事理等，有傳播或擴散之意。中國古代的端午節，人們會配戴香囊，掛菖蒲及艾草，用作辟邪驅瘟，現時雖只剩下龍舟食粽的習俗，清香驅蟲已由化學防蟲劑所取代，但其意猶存，現今在日本的線香店舖，仍然有香囊的售賣，用作清

4　Ackerman, D. (1991). *A natural history of the senses*. Vintage.

香、驅蟲、防蚊、避瘟、防病等。香囊的氣味古樸風雅，似有若無，猶如香水一樣，形態卻各有不同，前者為草藥藏於衣服背包，後者香水則可直接噴在皮膚或衣服上。氣味藉助有形具象之物，從無形無體轉化為有形有體可觸摸的日常生活用品。

大腦之氣

氣味，其實是由一堆揮發性分子組成，一直存在於空氣裡，人類嗅覺感官在每次一呼一吸之間能辨識處理上千萬的分子，並將信號直接傳遞到大腦當中，主要發生在大腦邊緣系統（limbic system），這是直接主管情緒、行為及長期記憶的區域。有別於其他感官必須經由主管身體中樞信息的丘腦（thalamus）來處理，嗅覺所引起的反應是最直接快速，亦是最無所遮掩的。當氣味這等揮發性化學物質，脫離原有依附的氣味源（odor source），例如花朵及水果等，在經過空氣傳播後，隨著人在吸氣的時候，經由鼻孔降落在鼻腔接收細胞的鼻感受器（nasal receptors）上面，因而讓人感知到氣味的存在，又或隨著進食的時候，食物的氣味經由人的呼氣，透過口腔傳遞至嗅覺接收細胞上，從而感知到食物的芳香。前者經由鼻孔感知的稱為鼻前嗅覺（orthonasal olfaction），後者經由口腔感知的稱為鼻後嗅覺（retronasal olfaction），因

此嗅覺又有「雙重感官」（dual sense）的稱號。[5] 對比起鼻前嗅覺，鼻後嗅覺一般不為人所知道，因為當氣味經由鼻後通路而來，而氣味的來源又在口腔裡，人們常誤以為是舌頭嚐到的味道而不是鼻子聞到的氣味。[6]

不論氣味是經由鼻前或鼻後傳遞，當鼻感受器受到刺激以後，便會透過嗅覺神經及三叉神經（trigeminal nerve）將信號直接傳遞至大腦的梨形皮質區域（piriform cortex），這區域跟掌管情緒的杏仁核（amygdala）與掌管記憶的海馬體（hippocampus）相當接近，並同屬於大腦邊緣系統，因此不需要像其他感官經由丘腦傳遞，因此嗅覺可直接影響人們的情緒及記憶。這個邊緣系統對大腦結構而言，屬於古皮質（palecortex），英文又稱作「下腦」（Lower Brain），這區域得天獨厚地只負責處理嗅覺感知，其餘的感官如視覺、聽覺、觸覺則由新皮質（neocortex）來處理，又稱作「上腦」（Upper Brain）。從中英文名稱可反映出處理嗅覺的區域位於大腦所處的位置以及對應的發展時期，同時反映到嗅覺在古時被認為是原始或低等的印象，這或多或少說明了人類嗅覺在研究發展歷程裡長期被忽略的原因。

直到了千禧年，人類嗅覺研究才迎來遲來的春天。美國科學家理查·艾克謝爾（Richard Axel）及琳達·巴克（Linda

5 Rozin, P. (1982). "Taste–smell confusions" and the duality of the olfactory sense. *Perception & Psychophysics*.

6 Lim, J., & Johnson, M. B. (2011). Potential mechanisms of retronasal odor referral to the mouth. *Chemical Senses*, 36(3), pp. 283-289.

B. Buck）於 2004 年因研究「嗅受器與嗅覺系統的組織整合」而獲諾貝爾生理醫學獎殊榮。[7]他們發現了人類嗅覺系統組織是由 1000 個不同基因的大型基因家族組成，說明人類為何能辨別且意識到上萬種的氣味，並作相應的記憶儲存。這種對嗅覺研究的肯定，足足在理查及琳達 1991 年研究發表後的十年，才獲得諾貝爾頒授殊榮肯定。

對比之下，人類視覺及聽覺方面的科學研究早於 60 年代起已多次被諾貝爾獎肯定，當中包括了 1961 年有關於中耳如何感知辨別聲波刺激的研究[8]、1967 年有關於視網膜工作原理的研究[9]、1981 年有關於視皮層功能組構的研究[10]等等。而關於人類嗅覺的研究一直到 2004 年才獲得諾貝爾獎的肯定，比起視聽感官的研究遲了接近二十年，這側面反映出人們對嗅覺知識的重視程度較低，亦可能由於嗅覺基因的複雜性導致研究進展緩慢。

縱然如此，嗅覺的能力絕不比其他感官弱，只是大多時候人們不自覺而已。人類嗅覺接受器（olfactory receptors）有超過三百多種，能辨別上萬種氣味。而視覺只有三種感覺

7　*The Nobel Prize in Physiology or Medicine 2004.* (n.d.). NobelPrize.org.
　　https://www.nobelprize.org/prizes/medicine/2004/summary/

8　*The Nobel Prize in Physiology or Medicine 1961.* (n.d.). NobelPrize.org.
　　https://www.nobelprize.org/prizes/medicine/1961/summary/

9　*The Nobel Prize in Physiology or Medicine 1967.* (n.d.). NobelPrize.org.
　　https://www.nobelprize.org/prizes/medicine/1967/summary/

10　*The Nobel Prize in Physiology or Medicine 1981.* (n.d.). NobelPrize.org.
　　https://www.nobelprize.org/prizes/medicine/1981/summary/

接受器，視網膜能夠辨識到的色彩亦只有兩千多種。或許正因如此，試想像每次呼吸到的氣味，若都停下來引起人們注意的話，是多麼讓人疲累的事情，這甚至可能導致人們在關鍵時刻對於特殊氣味所發出的警號感到麻木。情形有如看門犬每當有人經過必汪汪大叫，分不清誰是主人誰是賊的時候，試問誰還會在意這個警號？故此，這種低調又容易為人所忽略的感官，大多時候都躲在角落安分守己，免得攪擾人們日常生活的節奏，這種嗅覺的適應性（habituation）對於人類的生存是有其必要的。

有時候人們剛剛踏進一個陌生的空間，起初可能會察覺到一股與別不同的氣味，一旦逗留的時間久了，大腦會逐漸適應那股特殊的氣味，繼而對該氣味的敏感度降低。例如，養狗的人很少察覺到家裡的「狗味」（從狗隻身上發出的體味），當沒有養狗習慣的朋友到訪時，訪客很容易就察覺到這股狗的氣味。這情況跟聽覺的適應性相似，剛搬進新居的人，或許會被鄰近的學校鐘聲或交通燈號聲吵得不能入睡，但當居住的日子久了，大腦所感知到的聽覺就會慢慢適應過來。同理，一些人對於枕邊人的鼻鼾聲有時也會產生一種適應性。只不過聽覺因其出現的頻密度較低，一般需時較久才能適應下來。反而，氣味因摻雜於每次的呼吸裡面，其適應性（又或麻木性）一般發生得比較快。但來得快，去得也快。若要刻意回想某種氣味，有時比起要回想某種聲音顯得更為困難。

記憶之氣

　　心理學家認為嗅覺真正的作用就是潛意識（subconscious）本身，當碰到一種跟日常不一樣的氣味時，才會即時呼喚大腦作出反應，其餘時間都默默與所發生的人、事、物，或情感或經歷等作出聯繫。正因為嗅覺透過潛意識運作，故此大多難以描述，就算是日常生活所遇到的氣味，常常都是難以言喻又不可名狀的（non-nameable）。這種記得起也不一定說得出的情況，其實也跟嗅覺語言發展有關。[11]

　　人們偶有聞到某種氣味，雖似曾相識，但名字總在唇邊打轉，怎麼都吐不出來。當中是涉及到顯性氣味記憶（explicit odor memory）和隱性氣味記憶（implicit odor memory）。前者是有意識地牢記著，包括情節（episodic）和語義（semantic），以致能夠辨識某種氣味的記憶，這是關乎「氣味的記憶」（olfactory memory），是關於大腦如何記住一種氣味以及如何擷取氣味的記憶，以作日常生活上的應對。就如調香師及品酒師有系統地牢記著每一種氣味，這算是顯性氣味記憶。而後者隱性氣味記憶，則是指無意識的記憶，即下意識地對氣味建立喜惡或關聯的記憶，這是關乎「氣味所勾起的記憶」（odor evoked memory），因聞到某種氣味而喚起過往曾經歷過的情境片段記憶，這則是人皆有之的經歷。

　　在嗅覺神經科學領域裡，一直以來主要有兩套不同理

11　Köster, E. P., Møller, P., & Mojet, J. (2014). A "Misfit" Theory of Spontaneous Conscious Odor Perception (MITSCOP): reflections on the role and function of odor memory in everyday life. *Frontiers in psychology*, 5, p. 64.

論去解釋嗅覺感知的運作，一套是以分子形狀為導向的鎖鑰理論（"lock and key" theory），意思即是像鑰匙解鎖般，每個氣味分子會由相對應形狀的嗅覺接受器去感知，由美國化學家萊納斯‧鮑林（Linus Pauling）[12]於 1946 年提出，早期大多數的科學家都傾向採納此理論。另一套則認為嗅覺感知是透過振動方式來接收信息，又稱為振動理論（vibration theory），最初是由馬爾科姆‧戴森（Malcolm Dyson）[13]於 1928 年提出，但被後來出現的鎖鑰理論所覆蓋，直至 1996 年來自黎巴嫩的生物學家兼香水評論家盧卡‧都靈（Luca Turin）[14]重新以諾貝爾獎得主艾克謝爾及巴克 1991 年藉由測量分子振動而得出研究結果作為例子，以此力證振動理論的可行性。故此，後來有人將這兩套理論簡單比喻為用鑰匙開門或用磁卡開門的分別。

姑勿論人們如何感知上萬種的氣味，但嗅覺透過比對舊有記憶而作出快速識別感應，可稱為氣味物件理論（Odor Object Theory）[15]，意指氣味是以物件（object）呈現，當嗅覺感受器感知到氣味分子以後，傾向於將大量氣味分子信息編

12　Pauling, L. (1946). Analogies between antibodies and simpler chemical substances. *Chemical and Engineering News*, 24(8), pp. 1064-1065.

13　Dyson, G. M. (1928). Some aspects of the vibration theory of odor. *Perfumery and Essential Oil Record*, 19, pp. 456-459.

14　Turin, L. (1996). A spectroscopic mechanism for primary olfactory reception. *Chemical senses*, 21(6), pp. 773-791.

15　Stevenson, R. J., & Wilson, D. A. (2007). Odour perception: an object-recognition approach. *Perception,* 36, pp. 1821-1833.

織成為單一感知的物件單元，藉由大腦將其與過往儲存記憶中的其他氣味單元（odor unities）進行比對，從而作出快速識別感應。

　　就在這一呼一吸、川流不息的空氣流之中，這些具有記錄的氣味單元就從芸芸分子之中脫穎而出。有如視覺記憶一樣，從芸芸人海裡頭看見熟悉身影般的反應。這種記錄與感應模式，一般在潛意識底下進行，故嗅覺又稱之為「盲目感官」（Blind Smell）。[16] 或許，人們可以辨認出腐臭、噁心，甚至恐懼等氣味，以致生理上作出即時反應，啟動保護機制，這些都是與生俱來的本能。但若要辨認生活所遇到的各種日常氣味，一般需要透過學習以及經驗累積。

情感之氣

　　人們對氣味的感知（perception）與認知反應（cognitive response）是建基於從前經驗，並作出相關的學習聯繫而成，這使得嗅覺感知與其聯想記憶變得主觀及個人化。著名嗅覺心理學家特里格‧恩根（Trygg Engen）指出，人生早期階段經歷到某特定氣味的情境，其時所感受到的情感特質，會成為了這氣味在未來人生階段情感聯繫之關鍵因素[17]。假設有一位小朋友在人生初次遇到茉莉花氣味的時候，是在一個傷感的情境，例如親人的喪禮上，那麼小朋友成長以後，當再次

16　Sela, L., & Sobel, N. (2010). Human olfaction: a constant state of change-blindness. *Experimental brain research*, 205, pp. 13-29.

17　Engen, T. (1991). *Odor sensation and memory*. Greenwood Publishing Group.

聞到茉莉花氣味，會勾起傷感情緒的機會較大；相反，假設這茉莉花氣味是在一個愉悅的情境下初次遇到，例如親人的婚禮上，當成長後再次聞到這氣味，因此而引發愉悅情緒的機會便會較大。故此，孩童時期經歷氣味的情境感受，大大影響著長大後聞到相同氣味時其所喚起的記憶感受。

嗅覺心理學家瑞秋．赫茲（Rachel Herz）在其著作《嗅覺之謎》（*The Scent of Desire*）[18] 指出，這種氣味聯想學習模式是基於大腦主管嗅覺區域的梨狀皮質（piriform cortex）接近主管情感區域的杏仁核（amygdala）之故，致使嗅覺無可避免地在本質上比其他感官更偏向情緒化，因而涉及較少的認知分析層面。當初次接觸從前未遇過的氣味，大腦會將該氣味與其時相關的經驗（first encountered experience）聯繫在一起，以致將來再遇到相同的氣味時，大腦就會勾起相應的情感。然而，奇妙的地方亦在於此，或許過著一樣童年生活的兄弟姊妹，此氣味之於他是快樂，之於她卻是愁緒。或許水仙花香讓他想起外婆，而她對於外婆的記憶是聯繫於烘焙蛋糕的香氣。正因為氣味感知，與每個人的經歷有關，就算同一屋簷下，也會引發截然不同的情感記憶。

法國文豪馬塞爾．普魯斯特（Marcel Proust）的著名小說《追憶逝水年華》（*Remembrance of Things Past*），當中就有一幕是描述主人翁被浸過熱茶的瑪德蓮氣味喚起了深藏

18 Herz, R. (2009). *The scent of desire: Discovering our enigmatic sense of smell*. Harper Collins.

多年的童年回憶，那情境細節鮮明，瞬間像擁有多啦 A 夢隨意門的能力，把主人翁轉移到往日的情境記憶裡去，故此這種由氣味喚起久遠記憶的現象，又被稱作「普魯斯特現象」（Proust phenomenon）。這不單出現在小說情節裡，更存在於你我的日常生活之中。

第 一 章

前調香

—— 氣 味 日 常

第一節

文字氣味：
從文學修辭談氣味的曖昧弔詭

嗅覺是文字，香水是文學。

Smell is a word, perfume is literature.

——*法國調香師讓 - 克羅德．艾列納（Jean-Claude Ellena）*

　　文字，既是溝通的媒介，用以記錄、書寫及交流，亦是人與自我對話，人與他者對話的橋樑。由文字衍生的語言，是傳播溝通、思辨探究、文化傳承的重要元素。那麼，人們如何透過文字去表達氣味、談論氣味，甚至對氣味進行學習思辯，繼而從生活經驗裡建構出特有的文化，這成為日常生活裡累積嗅覺知識體系的重要因素。如何用可見的文字和明了的語言去描述氣味，本身就已經值得細究。

氣味詞窮

　　在日常生活裡，或許人們會談及他們的所見所聞，例如看到的電影、聽到的音樂、嚐到的佳餚，但較少會談及所聞到的氣味，大多時候只是簡單地用芳香或惡臭來形容而輕輕帶過。除非，那氣味帶來暗示或警號：「浸味好香呀（這氣味

很香）！」「依隻味好難聞（這氣味很臭）！」「一聞就知啲蛋壞咗（一聞就知道雞蛋壞了）！」「依隻燶味邊度嚟㗎（這燒焦的氣味從哪裡來）？」日常氣味的曖昧與弔詭，更多時候讓人有這樣的回應：「依浸咩味嚟㗎（這是什麼氣味）？！」出爐的麵包、街角的咖啡、燒焦的牛扒、腐壞的雞蛋等等，談的都是關於事物的狀態、位置、威脅等，而非關乎氣味的本質。

莫論芳香或惡臭，對比起其他感官體驗，氣味一般較少被語言所觸及，更多的是讓人們尋索與感受，如燒焦的燶味領人追索火源，佳餚的香氣使人食指大動，紅酒的醇香讓人沉醉，清幽的花香擄獲芳心等等。這大概就是氣味在日常生活的角色，大多時候都是退居幕後，默默地透過潛意識工作，影響你我的情感、記憶與行為。一旦氣味跳到幕前，就是非注意不可的時候，不論是關於生命的危險，抑或是生活的讚嘆。若要談及氣味，往往不知從何談起，儘管似曾相識，但名字總在唇邊打轉，久久吐不出來，這正是氣味的曖昧與弔詭。

心理學家彼得・科斯特（Peter Köster）[1] 認為這跟嗅覺大多是在潛意識下進行有關，以致難以言喻又不可名狀，他指出氣味在日常生活裡主要是讓人們對周圍環境產生情感與信息的聯繫，它不僅告訴人們眼前事物的本質，還告訴人們超

1 Köster, E. P., Møller, P., & Mojet, J. (2014). A "Misfit" Theory of Spontaneous Conscious Odor Perception (MITSCOP): reflections on the role and function of odor memory in everyday life. *Frontiers in psychology*, 5, p. 64.

越視覺、聽覺和觸覺的事情。牛津大學跨感官研究實驗室教授查爾斯・史賓斯（Charles Spence）[2]指出氛圍氣味（ambient scent）可以影響顧客的消費決定，以微妙的方式觸發人們與品牌的情感聯繫，哪怕顧客描述不出那是什麼氣味，但只要去到特定的連鎖品牌餐廳、酒店及或乘搭某間航空公司的班機，當聞到那熟悉的氣味，便可讓顧客回想起上次跟情人共進晚餐的浪漫情境、跟家人於酒店渡假的愉快時光，又或乘搭長途航班不一樣的舒適體驗等等。

一般人對於氣味詞彙之貧瘠，背後是有其生理學的原因。大腦處理嗅覺區域的舊皮質，即邊緣系統，與負責處理語言中樞區域的新皮層之間的聯繫，相對視覺及聽覺感官與之的聯繫較為薄弱，導致一般情況下人們對嗅覺都是不善辭令。若要描述某種氣味時，一般是以氣味表徵作修辭，故此，很多時候都帶有主觀的判斷，例如，腥、香、臭、刺鼻等等。又或直接用氣味源命名之，這便涉及知識層面，例如，醫院味、廁所味、咖啡味等等。當氣味與個人或集體記憶掛鉤時，就會涉及人、事、物的意境描述，例如，童年故鄉的氣味、前度情人的氣味、烤蛋糕的氣味等等。若關乎感受的描述，一般會以抽象的字詞去形容，例如：青春的氣味、浪漫的氣味、死亡的氣味等等。有時還會借用其他感官的詞彙，例如，濃淡、輕重、強弱、乾濕等等。而基於嗅覺

2　Spence, C. (2021). *Sensehacking: How to use the power of your senses for happier, healthier living*. Penguin UK.

與味覺緊密相通的關係，有時也會以甜、酸、苦、辣等來形容氣味，甚至常常將「味道」等同於「氣味」來互通交集使用。調香師及品酒師等專業人士有其一套描述氣味的詞彙，然而一般民眾是很少獨立創造嗅覺語系，因此在日常生活裡，人們常常借用其他已有的感官體系詞彙去描述嗅覺的經驗。若套用現在流行術語，這可算是一種感官「聯乘」的合作。

正因為人們趨向於將難以界定的氣味，描述為日常生活所能聯繫到物件、地方或經驗，就如玫瑰的氣味、醫院的氣味、假期的氣味等等，以方便記憶及溝通分享。然而，每個人的日常嗅覺經驗會因著文化地域而有所差異。東南亞醫院的氣味與北歐醫院的氣味並不盡一樣，一個假期宅在家的人與一個假期外遊的人，兩者的假期氣味亦必然不同。

社會人類學家尤里・阿爾馬戈爾（Uri Almagor）從社會學的角度去研究氣味的現象學，他指出氣味是關乎「過去和現在」，將過去的自己與現在的自己聯繫起來，使過去存在於現在。同樣，氣味是關乎「這裡和那裡」，把身處這裡的自己與另一場域的自己聯繫起來。日常生活裡的嗅覺經驗描述是包括了公共領域及私人領域兩個層面的意義[3]，例如當描述某股氣味像「臭雞蛋」時，傳達了普羅大眾共有的經歷和認知相近的涵義，但當描述某股氣味像「童年遊樂場的氣味」

3　Almagor, U. (1990). Odors and private language: Observations on the phenomenology of scent. *Human Studies*, pp. 253-274.

時，則傳達了個人私有經歷與涵義。嗅覺的聯繫隱藏於大腦之中，當人們吸入氣味時，客觀現實就變成了主觀現實，被賦予了另一重意義。阿爾馬戈爾指出，其他感官如視覺，在面對過去與未來，還有不可見之物，是存在一定局限性，但嗅覺卻可以通過與過去相似的情境聯繫，喚起近乎相同的感覺，是屬於一種情境脈絡的聯繫（contextual association）。

氣味難評

關於電影及畫作，會有藝評及影評。關於音樂及劇場，也會有樂評及劇評。米芝蓮有食評，遊戲也有攻略，就算不是行內專家或職業粉絲，視覺、聽覺、味覺的感官體驗也可以成為一般市民大眾於茶餘飯後高談闊論的話題。嗅覺的日常經驗難以言喻，更何況是評論。縱然香水、紅酒、咖啡、茶葉，檀木等類別，都有關於氣味的評論，但比起同樣涉及專業判斷的藝評、樂評、影評等，關於嗅覺體驗的評論，其訓練時間一般需要更長更久，這涉及到辨識、描述、記憶氣味等多種能力，特別是調香師，需要對上千種氣味作出區分及識認，大多經過長年累月的專業訓練與研究。而當談及紅酒、咖啡、茶葉、檀木的氣味時，更多時候是結合其他感官一併經驗及評論，紅酒就是一例，集合視覺、聽覺、觸覺、味覺、嗅覺一連串的感官體驗，從酒瓶包裝的視覺形象與文字資訊，酒樽重量的觸感，打開酒瓶的「砰」一聲的聲響，把酒塞扭轉開來的節奏動作，倒入酒杯時所引發的視覺、聽覺、嗅覺的享受，拿起酒杯的冰感溫度，湊近鼻孔前嗦聞酒

的芳香，唇邊喝下的口感，繼而舌頭上感受到的酒溫，產生味覺及鼻後嗅覺的感知，及至喉嚨吞嚥酒精後傳遞至腦部的興奮，顯現在臉上的泛紅皮膚，這一切都是多感官共同協奏的表現，而當中嗅覺的經驗是結合了鼻前嗅覺以及鼻後嗅覺兩個層面。

在日常生活裡有關於嗅覺的談論，無論是有意識的索源，還是無意識的被影響，甚至突然的心情起伏，那是瞬間又潛移默化的力量，都會驅使人們採取行動，或改變原有的情緒行為軌跡。情形就如在一個公共空間，若突然傳出一股異常的氣味，人們不會急於爭辯此氣味到底是燒焦味抑或燒烤味，又或究竟是來自焗爐抑或暖爐，待達成共識後才採取滅火的行動。在危急的情況下，人們彼此之間的談論大多是在於判斷有或無、正常或異常，繼而採取即時行動，而不是以達成共識作為先決條件。同理，假若聞到的是某一種芳香的氣味，人們的談論很多時候是在於經驗及情感回憶的分享，例如聞到某種氣味，很想與身邊人分享，又或用來思念故人。因此，談的是感覺及回憶，多於氣味本身。

氣味與文字之間存在著一個弔詭的距離，除了因為大腦構造以致不善辭令，需要結合其他感官去描述以外，亦因為嗅覺是關於個人的感官認知經驗。氣味，無色、無聲、無味，就算一個人辨別到某種氣味，很多時候也難以跟他者作出客觀的確認。我聞到這氣味像這，你聞到那氣味像那，太多因素讓身處同一時間空間的人有著不一樣的感知，除非那種氣味相當強烈又屬於公共認知，或可透過感應裝置來感測

確認。這有別於平日一些視聽資訊的辨識及記認,如數字、形狀、色彩、聲音等,那是可以從過往自傳式記憶裡找出相同又肯定的答案。那麼,既然嗅覺是主觀的經驗與認知,日常生活裡面關於氣味的談論,很多時候不止停留於確認與辨識,更多時候是在於分享當下、追憶從前與想像未來,處處促成人與人的交流。在平凡日子裡,氣味的角色是讓人們感受多於辨別,這正正呼應了阿爾馬戈爾關於氣味日常的論述。

說「聞」解字

那麼,人們又是如何在詩詞及其他文學作品中表達因氣味而來的感受?其實關於氣味的字詞,遠古從甲骨文至《說文解字》都有豐富的描述。「氣」在《說文解字》裡有雲氣上升之意,而「氣味」則很有意思地把嗅覺及味覺聯繫在一起。「嗅」與異體字「齅」,有趣地指出氣味可同時經由口腔或鼻腔感知,有聞氣味的意思。而「聞」既有耳聽之意,也有鼻聞之意,用作嗅探的意思。這種將聽覺與嗅覺的字詞聯繫使用,反映在《說文解字》裡:「聞,知聞也。從耳,門聲。」早在甲骨文年代,「聞」已有耳朵靠近門上細心聆聽之意。

語言學家汪維輝曾經指出以「聞」取代「嗅」,或許基於人們避免把犬嗅與人嗅混淆,故此後來用「聞」來指向嗅覺的鼻聞,其使用之普遍甚至超越指向耳聽的「聞」。[4] 而「無聲

4 汪維輝、秋谷裕幸:〈漢語「聞 / 嗅」義詞的現狀與歷史〉,《語言暨語言學 (15 卷 5 期)》,2014 年,頁 699 – 732。

無臭」及「臭味相投」等修辭，原是中性詞，可見「臭」的詞義原只指向氣味本身，並沒有任何貶義，其後才慢慢演變成為指向讓人感到厭惡之氣味，於是把「臭」直接指向氣味之惡，而「香」則指向氣味之好，以此作為氣味喜惡的區分。

「氣味」在英文語系其實也有相似的情況，無論美式英文 Odor 或英式英文 Odour，一般為中性，指向人或動物所能感知的揮發性化合物，但後來演變成偏向惡臭之意。故此在日常生活裡，人們大多直接使用名詞 Smell 作為「氣味」的中性表達，例如：good smell or bad smell（好聞或難聞的氣味），而 Smell 同時有充當名詞（氣味）及動詞（嗅聞）之用。然而，弔詭的是，同一字根的形容詞 Smelly 也是用來形容臭氣的。嗅覺在中英文語系的字義上，好像總是離不開惡臭等負面之意，因此當談到嗅覺的時候，一般較常使用 The Sense of Smell，又或一個單字 Olfaction 來表達。

反之，若要形容令人愉悅的氣味，就會用另外發展出來的字詞去表達以作區分，例如在中文詞彙裡，「芳香」有甘甜黍稷氣味之意，「馨香」則有香氣散佈很遠之意，故《春秋傳》曰：「黍稷馨香。」就近聞到為香，遠處聞到為馨。而在日常生活裡，人們其實更常以香氣源頭物件或形態來形容各式各樣的香氣，例如在名詞方面有花香、酒香、線香等，直接用氣味源的物件放在「香」字前作描述。在形容詞方面則有香水、香薰、香囊等，將被薰香的物件放在「香」字後作說明。基於嗅覺及味覺的聯繫，有時也會用「香味」來形容香氣。

在英文詞彙方面，除了用 Scent 泛指一般令人感到愉悅

的香氣之外，還會有用來形容飲食類香氣的 Aroma，形容花香類香氣的 Fragrance 或 Perfume。而令人厭惡的臭氣，除了上文提到的 Smelly，也有形容詞 Foul、動名詞 Stink 或名詞 Stench 等等。英文諺語 "smell a rat"，就是指懷疑事有蹊蹺或直覺有狀況的意思。這裡跟中文表達相似，「聞」亦有「聞知」的意思，即感知到聲音、氣味、事理等，有傳播或擴散之意。

氣味，除了用來描述感知到的狀況之外，亦常常被用來形容名聲的好壞。在中文成語裡，同樣出現香臭兩極的形容，如「明德惟馨」「遺臭萬年」「臭味相投」等。在量詞方面，基於氣味的無形無體，難以用「個」或「件」作單位，故此會用到「一種」來表示特定的氣味，「一股」來表示大量湧現的氣味，「一陣」來表示少量且瞬間消失的氣味，「一絲」來表示極少量且要特別留意才察覺到的氣味，亦有「一縷」來表示像煙霧的氣味，如「一縷幽香」等。其他關於氣味的修辭，也有「芳香撲鼻」「臭氣熏天」等等。

而在中國詩詞歌賦的世界裡，不乏關於香氣的描述。例如杜甫的《絕句》提到來自大自然的芳香：「遲日江山麗，春風花草香」，描述春天的微風把花朵青草的香氣徐徐吹來，藉季節的變更來表達未知何時可歸家的感嘆。而李白的《古風·其五十九》同樣也提到大自然的芳香：「秀色空絕世，馨香為誰傳」，藉由描述花朵縱有絕世美艷但其馨香的氣味卻不知可為誰而傳開的意境，表達自己懷才不遇的嘆息。

氣味文學

《莊子・知北遊》有云：「天地有大美而不言，四時有明法而不議，萬物有成理而不說。」意即天地之間有自然大美，四時交替、萬物榮枯都有一定的秩序，但它們卻都不言語。氣味那不可言喻之美，在東西方的文學小說作品中，到底是如何書寫其芳蹤呢？

法國文豪馬塞爾・普魯斯特在他著名的小說《追憶似水年華》[5] 那常常被後世引述的一幕中，描述了主角如何透過一口曾泡在熱茶中的瑪德琳香味（Madeline），喚醒了一段遺忘已久的童年記憶。而德國作家帕特里克・蘇斯金德（Patrick Süskind）在經典小說《香水：兇手的故事》（*Perfume: The Story of a Murderer*）[6] 中描述了調香師是如何因沉醉於年輕女士芳香的體味，因而展開連環殺人的故事。巴西小說家保羅・科埃略（Paulo Coelho）在小說《牧羊少年奇幻之旅》（*The Alchemist*）[7] 中描述主角在遭受沙漠威脅之際，沙漠之風所帶來的氣味，有如將遠方蒙著面紗的女士之吻與惦念帶到主角臉龐上。日本小說家紫式部（Murasaki Shikibu）在《源氏物語》（*The Tale of Genji*）[8] 中描述了日本平安王朝的貴族，透過女子身上所發出的風雅香氣來想像其美貌，從而帶出日本古

5 Proust, M. (1981). *Remembrance of things past*. Random House.

6 Suskind, P. (2001). *Perfume: The story of a murderer*. Vintage.

7 Coelho, P. (1998). *The Alchemist*. Harper San Francisco.

8 Gatten, A. (1977). A wisp of smoke. Scent and character in the Tale of Genji. *Monumenta Nipponica*, pp. 35-48.

時貴族從薰香到薰衣的習慣，衣物如何搭在薰籠之上，讓女士在清晨梳洗後披上香衣，凡走過之處必留下迷人幽香，其所描述日本當時上流社會「競香」的習俗，後來成了「香道」傳承至今。

在這些小說作品裡，氣味不僅刻畫了人物的美貌和身份，更喚起了人們跨越時空的想像以及久違的記憶。這引申出氣味在小說之多重象徵意義及作用，大致可概括為以下四個方面：

1. **身份與階級**：芳香與惡臭成了身份階級的象徵，名貴的沉香與薰香的習俗在小說裡用來表達富貴人家高人一等的身份地位，只有上流社會才能享受這種名貴的芳香，就像《源氏物語》風雅香氣帶出上流貴族奢華的生活，而《香水：兇手的故事》主角出身骯髒的市集，便只能落得被人歧視的命途。

2. **思念與想像**：來自他方無形無體不知名的氣味，在小說裡常為人帶來無窮的思念與想像，就像是《牧羊少年奇幻之旅》那沙漠之風如海市蜃樓，女士之吻如幻似真，為主角帶來家鄉的思念，也成了他繼續前進的勇氣。

3. **童年與回憶**：小說常常藉由童年家鄉食物的氣味來激發人物對往日的追憶，就像是《追憶似水年華》透過那一口浸過熱茶的瑪德琳香氣，喚起主角古早的記憶，達至瞬間飄移魂遊太虛的境界。

4. **情慾與行動**：小說裡常透過人物身上散發的香水以至體香作為敘事的鋪墊，暗示劇情將發生追逐或殺戮，就像

《香水：兇手的故事》的主角因聞到妙齡少女的芳香而牽起痴狂的行動。

　　氣味所代表的象徵意義，並不是小說所獨有的，接下來的章節將談到氣味在流行歌詞所表達的意境，無論是借物喻人抑或借景抒情，其所帶來的思念與情慾，亦有異曲同工之妙。

第二節

流行氣味：

從流行歌詞談氣味的喻人抒情

　　氣味日常，往往透過流行文化以平易近人的方式向社會大眾呈現。除了小說以外，或許可借鑑流行歌詞，探究流行文化如何藉由文字與音樂的結合，向大眾表達氣味的意境。以下將從粵語及國語流行歌詞，了解如何透過字詞表達氣味所帶來的思念與情懷。

伊人芳香

　　流行曲的歌詞，以淺白的方式，向普羅大眾表達那難以形容又不可見的氣味，可算是一門學問。當談到關於氣味的歌詞，未知最先想到的是哪一首流行曲？這或許視乎各人成長的年代而異。1959 年由王粵生作詞的〈榴槤飄香〉，不論是主唱女星林鳳還是代唱陳鳳仙，此曲均唱出那種猶如由東南亞隨風飄來的榴槤芳香，「飄來榴槤之香 / 芬芳到嘴邊 / 飄來榴槤之香 / 大家執個先」。此曲為同名邵氏粵語片《榴槤飄香》主題曲，故事講述馬來西亞女工與香港富家子弟相戀，然而因兩人家境出身懸殊，遭家人反對，兩人關係被拆散，失散多年以後才得以重逢。〈榴槤飄香〉的歌詞，首先以榴槤

之香比作美人香，君子為之神魂顛倒：「香甜味兒飄飄／為它倒與顛……香甜味兒清清／人心香更添」；其後歌詞再以榴槤之香表達異地相思之情：「榴槤令我多相思／今次又相見／榴槤熟了像玉女／一見心意牽」。此曲當年配上林鳳在螢幕前演出的歌舞，充滿馬來風情，多年後仍為人津津樂道，曾被多位歌手翻唱，包括梅艷芳 1998 年推出同名歌曲〈榴槤飄香〉，收錄在個人專輯《變奏》裡面。其時，製作人找來潘源良重新填詞：「飄來榴槤之香又想起那天／當時未曾懂得愛總有辛酸……飄來榴槤之香願再續前緣／此時若能相戀再不要變酸」。梅艷芳版本的〈榴槤飄香〉，歌詞同樣以榴槤之香表達愛侶的相思，但更多是描寫氣味勾起昔日種種辛酸回憶，而不只是單純描述美好的景象。

　　至於 90 年代關於氣味的流行曲，就不能不提到 1994 年由辛曉琪主唱，姚謙作詞的〈味道〉，歌名雖然命名為味道，歌詞談的卻其實是氣味。「想念你的笑／想念你的外套／想念你白色襪子／和你身上的味道／我想念你的吻／和手指淡淡煙草味道／記憶中曾被愛的味道」，短短幾句副歌，重複出現了四次的「想念」以及三次的「味道」，這裡的「味道」當然也是指向「氣味」。例如，「身上的味道」指的是情人身上散發的氣味，「手指淡淡煙草味道」亦是指煙不離手的情人常殘留有那煙草的氣味，「記憶中曾被愛的味道」就是指那蘊藏在記憶裡與情人經歷的日常生活片段，像那件外套與白色襪子，還有對方的笑與吻，都被形容為「被愛的味道」，這些就是經由氣味勾起過往美好的情感記憶。以上寥寥可數的

幾句歌詞，細訴氣味與回憶、思念、情人與物件的關係，〈味道〉指的其實就是一個關於氣味與思念的故事。

在那個盛行卡拉 OK 的年代，歌迷們點唱著辛曉琪〈味道〉的同時，也被音樂影片（Music Video, MV）的畫面潛移默化地感染著。在滾石唱片官方發行的音樂影片裡面，歌名〈味道〉翻譯作〈Scent〉，MV 裡面有這樣的一個畫面：香水瓶旁邊放著紙條，上面寫著：「枕頭有他的味道」；滿載煙頭的瓶子上，貼有一張紙條寫著：「沒有他的煙味，睡不著」；在辛曉琪唱著「我想念你的吻」的時候，畫面的紙條寫著：「我愛他嘴裡醺人的大蒜味」。歌迷們就是這樣一邊跟著辛曉琪唱〈味道〉，一邊看著 MV 女主角穿著那外套，手把弄著白色襪子，鼻聞著那裝滿煙頭的瓶子，最後一幕用水沖走寫著「這是他的味道」的紙條。隨著當年歌曲的爆紅，MV 所帶出的意境，藉由氣味的載體去表達對舊情人的思念，「味道」等同於「氣味」的表達，已深深烙印在歌迷們的心裡。

1999 年由張學友主唱的〈女人香〉亦是藉由對伊人芳香的描述來表達思念情懷，林明陽撰寫的歌詞如此寫道：「香 / 飄散在微暗的房間 / 悄悄地滲入我心裡面 / 我忘記你離開我生活 / 已三天」，這曲同樣透過氣味表達對舊情人的思念，人雖不在，香韻仍在，讓人忘記了伊人早已離開的事實，「你留下獨有的香味 / 聞得心都碎 / 懷念你的細心品味」，伊人留下獨有的香味，其所帶來的傷感在空氣中飄散，聞得讓人心碎，這些都是聞香思人的典型描述。

這讓人想起唐代詩人李白《長相思三首》所描述的意境：

「美人在時花滿堂，美人去後花餘床。床中繡被捲不寢，至今三載聞餘香。香亦竟不減，人亦竟不來。相思黃葉落，白露濕青苔。」這首詩描述縱使伊人早已遠去，她的芳香餘韻仍然存留，讓人聞到相思不斷。這裡用了一個誇張的手法去表達，即使人離去已有三年，其芳香卻不減退，超越了張學友〈女人香〉伊人離去三天仍未能忘懷的餘香。當然，這亦有可能是因為出於思念而產生猶如聞到氣味的嗅覺經驗，致使人去床空，感覺芳香仍在，由「聞香思人」變成了「思人聞香」。姑勿論是哪樣的情境，從詩詞歌賦到流行歌詞，透過書寫氣味來借物喻人或借景抒情，可謂古今皆然。

流行歌詞除了描述伊人的芳香，也有提到古代的焚香習俗。周杰倫 2005 年唱到街知巷聞的〈髮如雪〉，由方文山作詞，「妳髮如雪／淒美了離別／我焚香感動了誰／邀明月／讓回憶皎潔／愛在月光下完美」，就是把古代賞月聽琴焚香的習俗，透過歌詞與中國曲風配合得天衣無縫，瞬間帶領聽眾穿越時空進到古代情境。焚香習俗由來已久，透過直接焚燒香品，在幽幽的煙霧裡帶出的香氣，古人認為以此能潔淨心靈，甚至用於祭祀，達至與神靈相通。焚香與品茶、掛畫、插花一起，並稱為宋代文人雅致生活的「四藝」。

香水詞曲

當然，也有直接以香水為名的流行曲，以 2000 年任賢齊的〈橘子香水〉為例，由劉思銘作詞，「橘子的香味／恍恍惚惚／熱天下午／從大雨裡突圍衝出／沿著氣味／一路追逐／

紅著眼你忍住了哭／橘子的香水／飄飄浮浮／像這些年我的孤獨／橘子香水／受你的苦／穿破了天埋進了土」，歌詞表達了氣味的突然侵襲，有如一種孤獨的感覺，於空氣中飄浮，MV 裡配上任賢齊的殺手造型，別有格調。氣味成了一種線索，吸引人沿路追尋。

而 2001 年謝霆鋒主唱的〈香水〉，由陳珊妮作詞，「我早已習慣／你的名牌香水味／你的諾言／廉價的飄盪在我耳邊／我早已習慣／你的迷人香水味／只是情意／隨著慢慢散去／漸漸消失不見」，歌詞形容伊人如香水氣味般留不住，轉眼隨風飄散又看不見。「你的氣味／若能殘留一點／我能多少記住甜蜜的感覺／你的氣味／若打著我的臉／至少還能猜測幸福有多遠」，氣味既代表了伊人的遠近，亦代表了與伊人甜蜜的回憶。伊人香水的氣味倘仍存留，至少還代表著那親密的幸福感。

另一首同樣以香水為名的流行曲，便是五月天樂團於 2007 年發表的〈香水〉，由主唱阿信親自作詞。歌詞首先是充滿畫面的鋪墊：「十字軍從／東方凱旋／獻上最美／的詩篇／你的魔法／愛情的霸權／為你臣服／為你捍衛／為了徹底／描寫你的美／壯烈犧牲／一萬朵玫瑰／再用虔誠／細細的提煉／讓愛情海／吻在你耳背」，為了徹底描寫伊人的美，壯烈犧牲了一萬朵玫瑰用作提煉最美的香水。這個滿有愛情魔法的畫面，讓人不禁想起德國作家徐四金所撰寫的小說《香水》，主角葛奴乙為了留住少女體香不惜動起殺機，最後提練出讓萬人瘋狂醉倒的香水，當中表達了氣味所引起的慾望，

是如此突破理性常規。「啦啦啦啦啦／讓感性撒野／啦啦啦啦啦／讓理智全滅／啦啦啦啦啦／你是亂世最美的香水／對你深深崇拜／深深迷戀／深深的沉醉／深深愛上一種／香香的狂癲」，五月天〈香水〉的歌詞正是描寫愛情如香水般讓人迷幻與癲狂，甚至失去理智，再配上搖滾曲風，與徐四金的小說有異曲同工之妙。除此以外，歌詞還細緻描寫了多種調香配搭，例如「櫻桃和櫻花纏綿／茉莉和沒藥拼貼／香頌和香榭調配／也許再加一點眼淚」，帶來了滿是花香的畫面。此曲當年在台灣更成為了法國香水品牌嬌蘭（Guerlain）產品活動代言主題曲。五月天於 2022 年將這流行曲再次重新編曲，作為出道廿五週年的紀念，MV 以五月天演唱會上萬歌迷如朝聖般揮動手上螢光棒作背景，五月天站在舞台上高歌演出，「為你獻上快樂傷悲／為你獻上我的世界」，形容五月天像香水般讓歌迷如痴如醉。上述這些例子，不管是藉由香水表達過去愛戀的痕跡，抑或是當下瘋狂的痴迷，歌詞都借用了香水來表達對愛人依戀的情感。

佻皮誘人

唯獨 2003 年孫燕姿的〈神奇〉少有地唱出氣味的佻皮與弔詭，「好像每個人都有特別氣味／聞了才發現那是咖哩作祟」，歌詞描述了氣味模糊的特性常讓人傻傻分不清那是什麼。據說此曲取材來自印度歌舞劇，由天天作詞，配上李偲菘所作的印度曲風，孫燕姿在 MV 裡披上頭紗，額頭眉中點了紅點，但轉個鏡頭卻見到她穿著清爽小背心，擺動著印度

歌舞的姿勢，暗示著這股讓人分不清的神奇氣味，帶領人穿越時空。「恆河水 / 菩提樹葉 / 古老的情節 / 時間在倒迴 / 我們倆 / 穿著布紗 / 聽著梵樂 / 還想著 / 是幻覺」，唱出印度傳統印象的風味，透過文字歌詞將咖哩氣味與印度曲風結合，帶出氣味讓人瞬間飄移的感覺。這種氣味歌詞與民族曲風的結合，營造出特別意境的手法，讓人聯想起周杰倫〈髮如雪〉當中焚香與中國曲風的配搭，帶出了中國古代賞月焚香的雅致。以上幾首流行曲無獨有偶都是國語歌，難道國語填詞人對氣味情有獨鍾？其實粵語流行曲亦有對氣味相似的描述。

收錄在鄭秀文 1996 年推出的《放不低》專輯裡，有這樣的一首名為〈顏色⋯氣味〉的歌曲，由香港著名作詞人林夕填詞，「從今開始不信耳朵 / 曾會聽得見你生命 / 從今開始不信任濕潤眼睛 / 常認錯舊襯衫等於你身影」，歌詞開首便道出聽覺與視覺的不可信，但嗅覺帶來的感覺卻最為可靠，「我確信淡黃的空空兩袖 / 會帶我夢遊 / 不貪新厭舊 / 我確信在藍恤衫的背後 / 情人仍是美麗 / 慾望掉進衣櫃 / 你永遠伴隨我左右」。有別於孫燕姿〈神奇〉所講到氣味的模糊，林夕為無形體的氣味穿上了有形體的衣裳，藉由情人的襯衣帶出慾望的依戀，「從此只須穿你襯衣 / 擁抱跟擁有也輕易 / 從今開始都要讓衣櫃半開 / 能讓我幻覺中找一個出口 / 仍找得到一切顏色與氣味 / 情人還未遠離 / 慾望另有天地」，氣味所帶來的慾望，就如情人在耳畔呵氣一樣，對比起過去流行曲單從書寫氣味所帶來對情人的思念，林夕以可見的文字寫出不可見的慾望，把無形與有形相互轉換，讓擁抱跟擁有也因

此變得輕易，使氣味所帶來慾望的抽象意境更為具象生動。

　　而前身為獨立樂隊「Adam Met Karl」（AMK）成員之一，香港樂評人關勁松離世前曾以「關勁松的 Astrology」名義於 2021 年推出〈秋天的氣味〉，包攬作曲作詞演唱的他曾經這樣描述：「空氣中有你／香水的氣味／好想攬住你／好想親近吸口氣／再摸你髮尾／都市載滿了／初戀的氣味／好想攬住你／好想打電話給你／你卻已關機」，無論曲風及 MV 皆帶有九十年代懷舊風格，歌詞形容這種氣味所引發的初戀情懷，往往激發人心，牽起一連串親密行為的慾望，並且連續用了六個動詞去表達，攬住、親近、吸口氣、摸髮尾、攬住、打電話。這組歌詞指出氣味不止影響人的情感與慾望，還有背後種種的行為。

煙霧情慾

　　在流行曲的世界，除了來自日常生活的氣味，如花香、榴槤香、咖哩香等，還有來自情人的氣味，這常常藉助情人的依附物來體現，如香水、床單、衣裳、襪子等。歌詞寫的雖然是氣味，實際寫的卻是情人。方力申在 2016 年推出的〈捨・得〉，由方杰作詞，「你當天散出的氣味／有一天我終不記起／我要撲得熄你／才不致氣絕至死」，這曲當年雖然被選作香港吸煙與健康委員會「無煙大家庭」的戒煙活動主題曲，但外間普遍認為此曲是憑歌寄意，描述與前度情人已逝去的戀情。當事人回應說，放下沒有結果的戀情就如戒煙一樣。關於氣味的回憶不是說放下就能放下，這裡道出氣味

與記憶的關聯。「四周總有當天氣味／腦海總有當天氣味／遺忘前塵印記／不必說戒掉你／就讓我放低你」，莫論此曲到底在說愛情，還是在說香煙，歌詞描述到氣味有時只在腦海裡浮現，而不是真實嗅覺感知存在，這種現象並不是填詞人的虛構，而是切切實實在認知心理學和認知神經科學裡被認可，此可稱之為「嗅覺心像」（Olfactory Imagery），澳洲麥覺理大學心理學家史蒂文森（Richard J. Stevenson）與凱斯（Trevor I. Case）將這種在沒有外界氣味刺激源的情況下，仍能體驗到嗅覺感知的現象，稱為嗅覺心像。[9]

以香煙的氣味，喻作愛情的誘惑與欲罷不能的迷戀，還有黃偉文作詞，2004 年陳冠希原唱的〈尼古丁〉：「心肺就只受你支配／一呼一吸既快樂又愚昧……原本應該一早戒了還是不捨得我的尼古丁／多麼致命／還只好信命／輸給愛情／絕症」。雖然同樣以尼古丁比喻讓人放不下的愛情，但這種坦坦蕩蕩描述香煙尼古丁的誘人快樂，配上陳冠希出道當年壞男孩的形象，一反主流提倡健康戒煙的流行歌，也反映其時粵語流行樂壇的開放風氣。

從香水到香煙，氣味在流行樂壇被書寫的形象同是誘人。但要數到氣味與情慾的關係，便要細看周耀輝為藍奕邦 2014 年所撰寫的〈吸你〉，歌詞以「只想深深地吸」來形容將情慾如氣味般吸進身體的慾望。雖然起首跟其他歌詞一

9 Stevenson, R. J., & Case, T. I. (2005). Olfactory imagery: A review. *Psychonomic bulletin & review*, 12, pp. 244-264.

樣，以帶有氣味之物件與情景作為引言，卻充滿了迷幻的畫面，如「古巴煙絲」對照「金邊罌粟」「春天濕氣」對照「山谷沼氣」。相比方力申那首以愛情包裝戒煙的故事，藍奕邦這首卻以煙草比喻情慾，不止停留於氣味的描述，還進一步隨著歌詞遞進表示「只想輕輕地吸／此刻飄飄的你／永遠也會化霧／剎那也要撲鼻／溢著無人能描述的旖旎／為著靈魂能聞著某個異地……為著靈魂能聞著了自己」，指出氣味如霧撲鼻難以描述，甚至如靈魂一樣能輕輕地吸、深深地吸，聞著某個異地，聞著了自己。「方發現纏綿從來無顏色／偏證實纏綿原來留痕跡……愛的分泌……你的氣味」，哪怕氣味無形無色，卻留有痕跡。周耀輝撰寫的歌詞，將氣味與情慾與靈魂的書寫，推向另一個境界。

思鄉療癒

反觀 2022 年由岑寧兒主唱的粵語歌〈這裡〉，則有別於過往的流行歌詞，描寫的不再是香水和香煙，而是線香。這反映了近年興起的線香文化，成功地將線香從宗教祭祀形象轉變為家居時尚及淨化心靈的生活小品，受到文青潮人的追捧。當配上清新脫俗、被喻為擁有療癒系女聲的岑寧兒，在歌曲起首就唱出「為了擁有／類似家的感覺／讓線香點起一縷寄託」，指出線香可為旅人帶來家裡熟悉的感覺。這歌由陳詠謙及岑寧兒填詞，當中透露「閉目才看懂／心之所向／讓回家不靠幾道門牆／若還有呼／還有吸／能靜聽心跳多悠揚／一切也在／緩慢生息休養」，藉由線香的氣味，表達出一

副悠然自得的慢活心境。當 2022 年整個社會經歷新冠疫情之時，岑寧兒〈這裡〉的線香為焦慮的都市人帶來的療癒雅致，對比起近十年前藍奕邦的〈吸你〉，還有近廿年前陳冠希的〈尼古丁〉，實在是相映成趣。這可算是氣味在流行歌詞的形象之一大變革。岑寧兒在這歌結尾之處甚至直白地形容「這一刻／由天／到地／到心／出發／自由地呼吸／回家」。

氣味，不再只用來形容愛情，更多是形容回家的感覺，似是與岑寧兒 2014 年剛出道時，由她曲詞唱一手包辦的〈哪裡〉呼應著「閉上眼／用力地吸一口氣／你在哪裡⋯⋯ 你抬起頭／無力地嘆一口氣／你在哪裡⋯⋯ 閉上眼／輕輕地呼一口氣／你在哪裡」。岑寧兒曾經在一則訪問裡提到，像她這樣一個到處旅居的人，有些氣味讓人有歸屬感：「我必須要有些跨越地域、恆常的事情，去給自己熟悉感，因為我是不斷在適應新環境」，點燃線香的習慣讓她這個旅人找到心靈的依歸。[10]

而謝安琪在 2022 年推出的〈憶年〉也有類似的意境，她以古早甜點的氣味，喻作道別後的思念情懷。T-Rexx 所填的歌詞描寫了城市的變遷：「舊老區翻新了／文藝化的工廠太多趣事／連雜貨舖都化身咖啡店」。哪怕舊區舊事舊物的面貌有所變樣，童年氣味讓她依舊眷戀：「懷念似古早氣味那種甜點（恍如舊經典）／回味既思鄉也新鮮（難重提便收於心裡）／但

10 〈給香港人的廣東歌專輯 岑寧兒 Home is... 心之所歸〉，*CULTURE & LEISURE*，明報網，https://ol.mingpao.com/ldy/cultureleisure/culture/20220617/1655403369492

舊事早變遷（暗中默念）/ 日後又怎變遷 / 未可得知」。道別後的思念情懷，就如古早甜點的氣味讓人思念。謝安琪受訪時曾經表示，在經歷了時代變遷以後，發現老區景物已然變更，故以回憶作為起點，像是重遊童年時與父母一起遊歷的社區，表示那份回憶是萬變下成長的基石。[11]

林海峰 2022 年推出的〈蛋撻〉則更為直接描寫地道美食的香氣，足以讓人提神減壓抒發情懷：「係最香香香香酥皮蛋撻 / 係最港港港式誘惑靚撻 / 如小美人一個 / 隨時能提神減壓⋯⋯ 來約定重聚某天見 / 蛋撻香不變」，歌詞由他本人親自執筆，訴說港式蛋撻香氣情懷，他巧妙地藉助香港職場派散水餅文化[12]，以地道酥皮蛋撻的香味，借喻港人離愁別緒下的一點甜，縱然此際離別，人情味依舊存留在心。

喻人抒情

流行歌詞透過氣味來借物喻人與借境抒情，那人可以是情人、是家人，而那份情亦不只限於愛情，而是對於家、童年、故鄉的感覺。流行歌詞從過往的聞香思人到現在的聞香思故鄉，這些改變或許側面反映近年的社會變遷，但同時也表達出氣味能帶領人跨越時空界限的特性。從周杰倫〈髮如雪〉的焚香，到岑寧兒〈這裡〉的線香，還有謝霆鋒的〈香

11 〈謝安琪推出新歌〈憶年〉感激父母給美好童年成最強後盾〉，明報網，https://ol.mingpao.com/ldy/showbiz/latest/20220630/1656589174211

12 散水餅：指離職人士於道別時，請工作夥伴同事吃下午茶西餅，是一種道別感謝的文化。

水〉，流行歌詞記錄了東、西方從古至今用香的生活習慣，描寫了香氣本質的不同形態。當然最常提到的莫過是伊人的芳香，就像是張學友〈女人香〉讓人聞得心都碎。作詞人亦常透過食物的氣味，來表達對人的思念，先有林鳳的〈榴槤飄香〉，藉由榴槤悠悠芳香表達同名粵語片裡香港富家子弟與馬來西亞女工異地相思戀，近有林海峰藉由「最香香香香酥皮」〈蛋撻〉，以最地道茶餐廳飲食借喻離散港人的思念情懷。而辛曉琪的〈味道〉則藉由日常用品如白色襪子與外套，表達想念被愛的親密氣味。這些都反映作詞人如何透過文字書寫氣味，並以此來借物喻人。

流行歌詞不是只談芳香的戀情，亦有農夫的〈臭朋友〉表達出臭味相投的友情：「我哋臭／臭／臭／臭死咗隔離……但係你／又最合我臭味」。除了香與臭，最常描寫的還有香煙的氣味。周耀輝寫給藍奕邦的〈吸你〉描寫了如何深深地吸以至為著靈魂能聞著某個異地，把氣味與情慾靈魂的關係，透過古巴煙絲與金邊罌粟來形容。而黃偉文透過陳冠希的〈尼古丁〉描寫愛情如何像香煙戒了還是不捨得。林夕在彭羚的〈一枝花〉中描寫了盛放薔薇的愉快氣味，其芬芳的記憶現在如何佈滿了青苔。而氣味讓人癲狂，就以五月天描寫亂世最美的〈香水〉如何讓人理智全滅，深深迷戀又深深沉醉，眾人為之狂癲最為典型。

流行歌詞透過氣味來借境抒情，書寫氣味如何勾起回憶，那些情境盡是與日常生活緊扣在一起，例如愛侶所噴的香水、前度所吸的香煙、家裡所點的線香、街角閒逛所聞到

的香氣等等。從岑寧兒〈這裡〉的線香點起家的感覺，到謝安琪〈憶年〉的古早甜點氣味，流行歌詞透過氣味取其意境，表達人與地方之間的連結，一種慢活與放空的生活態度。

第三節

動漫氣味：

從美食動漫談氣味的神情意境

當談到氣味在流行文化的角色，若然說流行歌詞是藉由文字與音樂的結合，向普羅大眾傳遞氣味的意境，那麼動漫可算是透過文字與影像的結合，向年青一代勾勒出氣味的形態。在此，不得不提到美食漫畫，又稱為料理漫畫，當中以日本美食漫畫的題材及風格最為多元化，一方面以各地方特色風格料理為題進行創作，另一方面透過美食文化講述日本高度精緻的烹調細節，涵蓋內容包括食材來源、調味技巧、烹調步驟、食譜講解、上菜禮儀、飲食文化小知識等，猶如一個兒童版的烹調烘焙節目。早在現今流行的真人秀烹調比賽節目《小小廚神》（*Junior MasterChef*）誕生以前，日本動漫界已將烹調美食文化，以極其通俗易懂又甚具視覺化的方式，透過連載漫畫介紹給年青世代。坊間甚至有人跟隨美食漫畫裡的烹調過程，模仿曾經出現的美食造型，還原製作出一道又一道漫畫級美食。

很多美食漫畫最初是由單行本連載，部分作品其後製作成為動畫甚至是真人電影在戲院上映。美食動漫透過影像、聲音、分鏡等，繪影繪聲地呈現出香氣滿溢的情境。雖

然大部分故事題材都是圍繞廚神成聖之路，但透過故事人物對食材的選取、美食烹調過程的捕捉，以及品嚐佳餚的表情反應等，美食動漫以相當豐富的視聽元素，呈現出食物香氣的撲鼻誘人。這章節將重點探討氣味在美食動漫的視聽表現特徵，了解動漫如何透過畫面佈局、色彩線條、人物神態，以至角色的對白及聲音特效等方面，共同營造出香氣滿溢的作品。

　　日本美食漫畫研究專家杉村啓（Kei Sugimura）[13] 曾在著作《美食漫畫 50 年史》（グルメ漫画 50 年史）[14] 中指出，日本美食漫畫的起源可追溯到 1973 年的《包丁人味平》[15]，原作是由牛次郎與漫畫家大錠（ビッグ錠）合著連載於《週刊少年 JUMP》。故事描述主角如何不理會父親反對，決意尋找屬於自己西洋風格的烹飪料理之路，主角認為食物好吃與否，在乎食客感受，透過不同故事情節帶出「烹飪是給顧客吃的，不是遊戲，也不是奇觀」[16] 的命題。這套漫畫描繪烹飪的方式，對比起後來者算是相當平淡，畫面只見到主角汗流浹背，叼著煙頭在廚房工作，哪怕手指流血，汗水流入煮食鍋，依然沒有停止，充滿了熱愛烹飪的氣味。《包丁人味平》的出現，可算為美食漫畫開創先河。

13　杉村啓同時亦是日本酒及醬油研究專家，先後著有《醬油手帖》《日本酒之書》等，並監製漫畫《沉醉在琥珀色的夢中》（琥珀の夢で酔いましょう）等。

14　杉村啓：《グルメ漫画 50 年史》（中譯：美食漫畫 50 年史），星海社，2017 年。

15　原名：ほうちょうにんあじへい。

16　「料理は客に食べてもらうためにある。勝負したり見世物にしたりするものではない。」

自此，日本漫畫界陸續湧現以美食為題，描述主角冒險成長的故事。1983 年《美味大挑戰》[17]，由原作雁屋哲與漫畫家花咲アキラ（Akira Hanasaki）合作，主角不再是廚神，而是食評家，結合真實的食譜，介紹世界各式各樣的飲食文化精髓，以求聚焦美食烹飪本質，評擊當時日本食客大多食而不知其味的飲食風氣，由此開創了兼具知性知識與娛樂故事的美食漫畫潮流。《美味大挑戰》不乏超現實場景的描繪，例如主角好像擁有超能力一樣，以穿越時空的方式，觀察海帶和松茸的製作過程，這帶動了往後美食漫畫常常以誇張手法描繪食物香氣的做法。

　　就像是日本漫畫家寺澤大介筆下的味皇在《伙頭智多星》[18] 裡面的表現，味皇往往在品嚐美食後出現極其誇張的表情反應，可算是美食漫畫界的經典。這部漫畫 1986 年連載於《週刊少年 Magazine》，1987 年改編成動畫。在動畫《伙頭智多星》首集描述味皇初嚐主角味吉陽一炮製的炸豬扒飯，當味皇用手揭開碗蓋那一刻，碗邊瞬間光芒四射，直接照耀到在場眾人的臉龐，黃金色的香氣以粗直線條呈現，就如風扇葉般在畫面旋轉，在間隙裡透露眾人驚訝的神情，還有味吉陽一自信的笑容，幾秒鐘以後，光芒頓時從碗中收起，幻化為眼前一碗由味吉陽一炮製的炸豬扒飯，而黃金色的粗直線條則化作淡白色的曲線，如一縷輕煙在炸豬扒飯上流動，

17　原名：美味しんぼ。由 1983 年起連載至 2020 年累計發行數目達 1 億 3500 萬部。分別改編成動畫、電視劇集和電影。

18　原名：ミスター味っ子；又譯：妙手小廚師；英譯：Mister Ajikko。

然後出現炸豬扒飯的特寫鏡頭。當味皇用筷子夾起其中一塊炸豬扒，放入口初嚐以後，手不停在抖震，即時大叫出「何という・うまさだ（難以言喻的美味）」。在音樂方面，由最初眾人屏息以待的無聲畫面，然後轉到節奏明快的背景音樂，繼而由味皇說出炸豬扒飯各種層次的味道，對外觀色澤評論一番，那入口即溶的柔軟肉質，那份炸豬扒的香氣，好像隨著味皇的咀嚼而緩緩溢出，最後以「まさに完璧な味（十全十美的味道）」作出總結。這幕堪稱是日本美食漫畫對於抽象描繪氣味的經典，到現在人們大概依然記得味皇揭開炸豬扒飯碗蓋光芒四射大叫那一刻。這種表達方式就像美國卡通片的不明飛行物 UFO 降落後，打開機艙光芒四射的一刻，有異曲同工之妙，都是滿有神秘之意。

《伙頭智多星》漫畫原作雖沒有光芒四射的動感畫面，但在打開碗蓋那一刻，透過猶如泡泡雲朵的圓形線條，呈現出從碗邊香氣四溢的感覺。在視覺表達上，除了發光的線條以及泡泡的雲朵，還經常透過人物在品嚐佳餚前後的誇張表情與動作，來側面反映畫面食物如何香氣滿溢。例如，味皇常常在品嚐味吉陽一的廚藝後，出現了衝出地球或閃電翻船等等超現實又帶點滑稽的畫面，藉此可看出美食動漫試圖透過描繪腦海的心象，來呈現氣味如何引領人們進入超越時空的意境。

到了 90 年代的《中華一番！》（又譯：中華小當家），進一步將美食漫畫推向細分化與映像化。這是由小川悅司創作，於 1995 年起連載於《週刊少年 Magazine》，這套漫畫將

發光美食的描繪發揮到極致，甚至達到誇張濫用的地步，卻因此讓觀眾留有深刻印象，加上藉助格鬥畫風來營造烹飪必殺技的場面，人物角色手上拿著廚房菜刀，化作刀光劍影，猶如功夫漫畫的武打場景。此外，《中華一番！》在漫畫裡還直白地表示「不發光的料理不是好料理」，在揭開發光美食的那一刻，氣味萬丈光芒的畫面，配合食家瞬間飄移至異度空間，身材標致美女的出現，表達出好吃到升天的感覺，在彩虹粥出場時呈現的七彩祥雲，借喻神仙駕彩雲天降祥瑞之意，這些都一一把美食漫畫誇張扭曲的表達推向高峰。

日本美食漫畫這種對於食物及人物的誇張表達手法，後來亦出現在港產電影裡，1996 年由周星馳及李力持共同執導的電影《食神》，借鏡了日本美食漫畫的超現實誇張手法來表達食物的芳香。此片講述由周星馳飾演的潦倒過氣廚師史提芬周，為了重奪食神之位而參加了一場超級食神大賽，要與對手比試廚藝，薛家燕飾演的味公主負責擔任評判，當味公主品嚐了史提芬周端上來的黯然銷魂飯（即叉燒煎蛋飯），那種極度驚訝誇張的表情以及薛家燕整個身體模擬在叉燒上來回滾動的搞笑效果，絕對有借鏡日本美食動漫那種透過人物誇張表情以及超現實意境來表達美味芳香的手法。

另一齣日本漫畫《食戟之靈》[19]把美食動漫誇張的表達手法再推進一步，人物不單表情誇張，當中還有爆衫及裸露

19 原名：食戟のソーマ；英譯：Food Wars!: Shokugeki no Soma。2012 年起連載於《週刊少年 Jump》，由原作者附田祐斗與漫畫家佐伯俊合作，煮食研究家森崎友紀協力創作，2015 年改編成動畫。

場面，猶如成人漫畫一般。每當人物角色品嚐美食以後，都出現極度誇張的爆衫效果，特別是女性角色，更是性感大解放，這套漫畫稱此為傳授脈衝。《食戟之靈》採用了「不爆衫的料理不是好料理」的表達方式，象徵食物美味到讓人感到脈搏爆炸，造成衣服爆破，碎衣服在空中到處飛揚的畫面。

反觀宮崎駿的動畫，總是透過一連串料理烹飪的細微鏡頭，還有高飽和色彩的畫面，加上熱氣升騰、光澤醬汁以及人物豪邁的食相，配上油脂滋滋作響的聲效，在在呈現出兼具視聽享受的佳餚氣味，例如《哈爾移動城堡》[20] 的煙肉蛋早餐、《崖上的波兒》[21] 的叉燒拉麵等等。關於宮崎駿動畫對氣味的呈現，當中不能不提《千與千尋》[22]，動畫裡芳香與惡臭的場景連連，藉此生動地表達了氣味的可親與可憎。主角千尋的父母因為在路上聞到誘人的氣味，追尋到一個破落的村莊，發現一個無人看顧的路邊攤，前面有氛香噴鼻的佳餚，忍不住垂涎三尺，正當他們忘我地大快朵頤，狼吞虎嚥的時候，卻在不知不覺間變成身型肥大的豬隻，這一幕表達了氣味所帶來的誘惑往往是不知不覺的。而當腐爛神進入澡堂時，那臭氣熏天的場景，澡堂的客人都不得不捏著鼻子躲得遠遠，只有千尋硬著頭皮迎面而上，把腐爛神身上那根刺拔走，頃刻之間污水傾倒，廢棄物湧現，原本人人敬而遠之的腐爛神

20　原名：ハウルの動く城；又譯：霍爾的移動城堡；英譯：Howl's Moving Castle。

21　原名：崖の上のポニョ；又譯：崖上的波妞；英譯：Ponyo。

22　原名：千と千尋の神隠し；又譯：神隱少女；英譯：Spirited Away。

終於回復為一身純淨清澈的河神。《千與千尋》巧妙地藉由氣味的芳香與惡臭，借喻人性的慾念以及醜惡。

另一套描繪氣味神奇力量的有日本漫畫家漆原友紀創作的《蟲師》，這套漫畫於 1999 年《Afternoon Season 增刊》開始連載，2005 年推出動畫，曾被選為日本文部省文化廳媒體藝術祭推薦作品之中。當中有一集叫做《吸露之群》，描述一個女孩在聞過父親所送的花朵以後就失去意識，花上的寄生蟲自此在她的鼻腔寄生，讓她一天內極速衰老。與此同時，她的鼻腔會噴出異常香濃的花粉，惡病纏身的村民只要在她身旁吸一吸，就能百病全消，自此女孩被當作活神仙看待。動畫以夢幻色的粉粒表達這能醫治百病的香氣，讓人瞬間失去意識卻又能醫百病，這齣作品道出氣味於人有如兩刃劍一般，既可醫病亦能害病。

氣味，之於漫畫世界的角色，大多是伴隨氣味相關事件而發生，特別是美食漫畫，不論是描述主角衝破重重困難的廚師育成之路，又或結合知性題材描繪真實的烹調過程與飲食文化，又或像功夫動漫風格的廚藝格鬥比武，超現實的誇張場景與人物瞬間轉移，抑或像成人動漫風格的美少女火辣身材等等。氣味的出場，往往是伴隨著烹調與品嘗的過程而存在，透過人物角色前後表情的變化，背景音樂搭配襯托出的氣氛，無論是發光的粗線條，若隱若現的雲狀浮煙，以至行雷閃電的畫面，甚至主角衝出地球，幻化成迷你小伙子走進入食材烹調的世界遊蕩，後來還有動漫美少女坦蕩蕩的身材，刀光劍影格鬥式廚房等等，嗅覺與味覺在美食動漫世界

協奏出千奇百趣的狂想曲。藉由氣味所喚起的情感與回憶，讓人瞬間轉移，置身異度空間，其所帶來的意境比起其他感官所引發的更為鮮明及強烈。在美食動漫裡面，氣味化身為誘惑之子，它的芳香讓人跌進羅網，它的惡臭讓人敬而遠之，氣味的芳香與惡臭讓人瞬間失去理智而不自知，同時亦藉著氣味去借喻人性的善良與醜惡。

第四節

遊 戲 氣 味 ：

從 遊 戲 電 玩 談 氣 味 的 玩 味 競 猜

　　若然美食動漫是透過豐富的聲音影像，配搭誇張的表情姿態，來呈現出香氣滿溢的情節，那麼講求玩家即時互動兼具視聽娛樂的電玩遊戲又是如何表達氣味？而當涉及真實氣味體驗的遊戲又是如何真正去玩味呢？以下將從「遊戲的氣味」以及「氣味的遊戲」兩大方向來談論氣味的玩味與競技，前者探討電玩遊戲對氣味的定位及其視覺呈現的方式，後者則探討帶有真實氣味的遊戲玩樂方法。

遊戲的氣味

　　當電玩遊戲世界要表達氣味的時候，主要是用來表達遊戲情節所出現的食物氣味或環境氣氛，亦有作為遊戲線索來暗示故事情節的發生，甚至作為一種角色的技能武器。遊戲世界所呈現的氣味，大致可以分為以下四種類型：

　　1. 美食料理類：以模擬烹調遊戲類為主，氣味與遊戲的食物掛鉤，在畫面及聲效上的處理可說是跟動漫的手法差不多，例如由日本任天堂開發的典型模擬烹調遊戲《料理媽媽》（*Cooking Mama*），遊戲畫面裡氣味呈現方式與美食動漫大同

小異，在視覺上以白色煙霧上騰來表示食物正在烹煮，黑色煙霧就表示食物燒焦了，再配以滋滋作響的煎炸聲效增添整體氣氛。其他模擬烹調遊戲如《美食任務：五星廚房》(*Meshi Quest: Five-star Kitchen*) 也是用類似的手法，扮演廚師的玩家要在限定時間內，根據吧檯前不同顧客的要求即時製作食物，遊戲以白色煙霧來表達剛倒出的熱茶。

2. 角色技能類：這類遊戲將氣味與角色的技能掛鉤，玩家扮演調香師或魔法師，遊戲以表達氣味的魔法為主，視覺畫面上除了常見的煙霧粒子效果外，有時還透過角色對白或遊戲旁白，以文字方式描述有關的氣味。例如由中國網易遊戲 2018 年發行的《第五人格》，其中一個角色為調香師，由她所調製出的「忘憂之香」，可以讓聞到的人渾然忘我。畫面以粉紫紅色的迷幻效果，如同加上濾鏡一樣，遊戲瞬間記錄當下的狀態及位置，玩家其後可選擇回到遊戲某個特定的時刻又或選擇遺忘記憶，它將遊戲的儲存功能與角色功能設定結合。另一款由台灣團隊於 2022 年開發的遊戲《調香師》則直接將調香師尋找配方的故事與解謎遊戲結合，主角設定為一位看得見氣味的少女，遊戲裡分有提示香味及劇情香味，畫面以 3D 流動粒子特效去營造香氣於空氣飄浮的魔幻感，其餘主要以文字輔助去帶領玩家解謎，例如畫面直白地說明這是燒焦的味道，開發團隊稱之為以「可視香味」的解謎遊戲。

3. 冒險格鬥類：這類遊戲大多表現氣味的迷幻與毒性的一面，氣味與主角的生存任務不可或缺，例如以釋放毒氣

作為殺人工具，繼而產生幻覺，又或藉助氣味的表達來營造故事情節的環境氛圍，例如山火、腐爛物、屍體等，用來營造陰深恐怖或危險的感覺，常見於以冒險戰略類遊戲，氣味輔助遊戲敘事情節的推進，視覺上以煙霧呈現為主。例如由美國 Riot Games 於 2009 年開發的《英雄聯盟》（*League of Legends*）以氣味的毒性為遊戲角色的設定，情節講述煉金師辛吉德（Singed）透過留下劇毒的蹤跡而使經過的人致死，雖然現實世界的毒氣大多無色無味，遊戲為讓玩家知悉毒氣存在而用綠紫色的氣泡來呈現。

4. 情節線索類：這類遊戲以追尋氣味來源作為玩家核心任務，氣味呈現的方式與故事情節巧妙地結合。例如由加拿大 Hinterland Studio 於 2017 年推出的模擬生存遊戲《漫漫長夜》（*The Long Dark*），將荒野求生所遇到的氣味，像狩獵的食物、動物的屍體、野狼的襲擊等聯繫起來，玩家一方面要在寒冷荒野裡狩獵食物作補給，另一方面要控制身上散發的氣味，免得遭受野狼襲擊。遊戲畫面上有一個「氣味計」（Scent Meter），以可視化的方式來顯示當時玩家身上散發氣味的強弱，就像其他遊戲顯示能量值一樣，從幾乎沒有臭味（零格），到身上帶著一隻野兔（一格），再到鮮肉腐爛發出惡臭（三格）等不同程度。荒野的野狼會因玩家身上帶著鮮肉的氣味而襲擊，烹製過的肉和魚可以降低腥味的散發。風的強度和方向亦會影響野狼會否聞到玩家所在的位置。根據遊戲的設定，玩家身上散發的氣味越強，就越容易讓野狼跟蹤。假如玩家在過程中不小心受傷出血，血腥味亦會引來野

狼的襲擊，玩家需要攜帶繃帶止血以抑制因受傷而散發的血腥味。雖然如此，玩家亦可以反守為攻，將生肉用作誘餌，吸引野生動物前來而將其獵殺。有別於其他遊戲單純以氣味來點綴情節，《漫漫長夜》巧妙地將氣味融入野外求生的策略遊戲當中，平衡不同氣味強弱的挑戰成了玩家的核心任務，氣味在遊戲故事情節裡不再只起到可有可無的作用。

氣味的遊戲

以真實氣味為主體的感官體驗遊戲，有別於傳統鬥智鬥力的智力體能遊戲，玩家要在遊戲勝出，就要依靠嗅覺辨認能力。這類遊戲通常為桌面遊戲，利用氣味難以辨別的特性，以辨別氣味為主要任務。這些氣味桌遊通常備有十多種不同的香氣樣本，玩家需要逐一分辨並進行配對。類似的玩法也應用於兒童教育桌遊，目的是教導兒童辨別各種不同氣味。

例如台灣推出的一款名為《調香師》的香氛體驗桌遊，提供了七款香味卡，讓玩家學習各種香味以及模擬香水的調配，對象為 10 歲以上人士，每次遊戲時間預計 60 至 90 分鐘，可供 2 至 5 人同時玩樂。

氣味桌遊一般選取花香、果香、木香等較為宜人的芳香，但是 WowWee 公司所推出的惡搞氣味桌遊《那是什麼味道？》（*What's That Smell?*），則提供了超過 50 種不同的氣味卡，從芳香到惡臭都有，每張卡事先都用密實袋封好。遊戲以計時方式進行，玩家可自行選擇一張神秘氣味卡，用刮

刮卡的方式來釋放氣味，並在遊戲卡紙上寫下所聞到氣味的名稱以及其所帶來的聯想，時間到了就傳給下一位玩家。當遊戲結束揭曉答案時，贏家可以指定輸家嗅聞哪一款惡臭卡作為懲罰，裡面包括臭腳、尿布、嘔吐物等氣味，並可以使用遊戲附帶的手機應用程序將輸家聞到惡臭的怪樣捕捉。這種惡搞氣味桌遊，主要供派對娛樂之用，透過氣味猜謎，製造玩家的怪樣，娛樂一番。

荷蘭史學家約翰‧赫伊津哈（Johan Huizinga）的經典著作《遊戲人》（*Homo Ludens*），探討了遊戲與人類文化社會形成的關係。他指出，遊戲是一種基於自由意願參與，在特定的時間及空間下展開，有別於一般日常生活，自有一套可依循的規則，並與其他人共建的行為活動。大部分氣味體驗遊戲，都依循上述的遊戲基本要素而設計。氣味的曖昧與弔詭特質，常被用在猜謎或教育類遊戲上，當中以桌遊居多。然而早在這類桌遊出現以前，一些傳統文化中已經出現了帶有玩樂意味的氣味遊戲。

日本香道（Kodo），既是一種文化禮儀，又是一種遊戲競技，脫離了古代薰香的宗教祭祀涵義，由「聞香」到「組香」以至「競香」，藉由鑑賞香木氣味放鬆身心靈。香道、茶道、花道在日本文化裡被視為精緻藝術，又稱為「三雅道」，像詩詞書法一樣，需要技藝訓練和禮儀技巧。這種品香方式，其實自中國宋代已有，當時為隔火焚香，讓香木氣味慢慢滲透出來飄逸於空氣之中。當香道傳入日本以後，最初流行於貴族階級，為一種文人雅興。時至今日，香道被視為沉

澱心靈靜憩之道，品香者透過聞香的過程，慢慢感受每一種香木氣味的變化，透過一吸一呼，把香氣吸入肺腑，是為淨化身心的一頓心靈饗宴。今天，在京都及鎌倉等地仍然經常見到有關於香道體驗的活動，讓繁忙的都市人透過品香來沉澱心靈。

日本香道有一套特定的器具，雖因流派而異，但大致都包含香爐、香木、香箸、香匙、香盒等。「聞香」的「聞」既有嗅聞之意，也有聆聽之意。首先每位參加者盤膝而坐，然後主持人緩緩開始，由點炭到理灰，再將香木片放於香灰上，然後將香爐傳遞出去。當參加者拿到香爐以後，需要用手輕輕遮蓋香爐頂部，用鼻靠近香爐，然後深深吸氣，全身心享受沉澱至肺腑的香氣。然後主持人陸續將不同的香木片放在其他香爐再傳遞出去。而參加者接到下一個香爐以後，就要辨別手中的香木氣味，與之前香爐的香木氣味是否相同，並在紙上記錄香木的順序，這算是一種猜競的嗅覺遊戲，又稱做「組香」。以源氏香為例，一般以五種香為一組，取名對應《源氏物語》每卷書。聞香期間，參加者首先在紙上畫五條直線，分別代表第一至第五個香爐，當參加者辨別出相同的香木氣味，就要用橫線將代表該香爐的直線連起。這種集品香與玩味於一身的嗅覺體驗，以相當優雅的禮儀呈現，可見古時貴族對待香道如一門精緻藝術。

而「競香」則更為有趣，原理是將香木猜競遊戲由紙本書寫記錄，轉化到一個更加具象的棋盤上。該棋盤又稱為「競香盤」，外形猶如一個長長的賽馬道，劃有多個方格，棋

盤上面放有兩個騎著馬匹的人偶公仔。每當一位參加者猜對香木氣味時，就可以將馬匹公仔往前移一格。遊戲勝敗看最後誰先抵達終點，贏家可獲得競賽所用的香木為獎賞，故此又稱為「競馬香」。

從上面例子可見，無論氣味桌遊或香道禮儀，都建基於氣味容易在一定空間範圍飄散的特點。且人類嗅覺在短時間會對特定氣味產生的適應性，加上一般人對嗅覺描述語言的貧乏，更增加了難度與趣味。氣味遊戲大多具備以下特徵：

1. 競猜：遊戲設計利用氣味的曖昧與含糊，製造各種不確定性，競猜成為玩家的主要任務，常見於猜謎配對類遊戲，以對錯為輸贏判定標準。遊戲結果是封閉式的，像《調香師》這種角色扮演遊戲，純粹以享受不同香氣體驗為主，遊戲的挑戰性及刺激性相對較低。

2. 限時：時間是氣味遊戲的一大關鍵。玩家若長時間嗅聞一種氣味，嗅覺容易產生疲勞繼而麻木。當嗅覺適應了某種氣味後便不易辨認其他氣味，故此在遊戲時間的設定考量上，需要限制玩家在指定時間內完成嗅聞的動作。

3. 可控：雖然氣味遊戲體驗大多受到時間限制，但空間的遠近就由玩家控制。一般由玩家自行決定與氣味源的距離，而遊戲所選取的氣味一般並不濃烈，因此需要靠玩家主動用鼻子湊近嗅聞，是一種相對靜態的玩樂方式。

4. 多樣：無論猜謎或教育類遊戲，氣味遊戲不能只提供一種氣味來玩耍，通常透過多種氣味的對比或組合，凸顯氣味體驗的豐富多元混雜。視乎遊戲本身的規模大小，設計

者一般提供 10 至 50 款不同種類的氣味樣本，多採用刮刮卡或密封小瓶容器形式，以花香及果香等芳香氣味為主，偶有以怪異氣味為賣點的遊戲。但基於氣味樣本有保存期限，假若存放時間過長，或有氣味洩漏淡化的情況，遊戲體驗就會變差。不像其他遊戲可以歷久常新，氣味遊戲的模式屬於消耗型。

5. 共樂：獨樂樂不如眾樂樂，氣味的共享性讓身處同一空間的玩家們傳遞分享相似的感受。氣味體驗雖然帶點個人主觀，但藉著遊戲成為一種共樂模式，玩家之間可以互相分享個人對氣味的感受與看法，從而一起建立愉悅體驗與集體回憶。

當真實的氣味進入遊戲世界時，氣味不再只是畫面上的泡泡雲以及聲效上的滋滋聲，氣味遊戲的體驗得到不同形式的轉化與更新。

第五節

光 影 氣 味 ：

從 光 影 世 界 談 氣 味 的 慾 望 想 像

　　氣味在電影世界裡，大多被描寫為擁有神奇力量，讓人
痴狂，引發無窮慾望。以氣味為主題的電影一種是走向殺人
犯案的驚悚懸疑，另一種是走向夢幻浪漫愛情，更有一種如
似水年華回憶般扣人心弦。如果氣味是一位演員，她在光影
世界到底扮演著怎樣的角色？本節主要針對電影媒介如何呈
現有關於氣味的故事作探討。

氣味敘事

　　當提及關於氣味為題的電影，人們大多會想起改編自徐
四金（Patrick Süskind）同名小說，2006 年由湯姆・提克威
（Tom Tykwer）執導的德國電影《香水》（*Perfume: The Story
of a Murderer*）[23]。故事的主角是一位在骯髒市集長大的孤兒，
天生沒有任何體味，卻有異於常人的靈敏嗅覺，鍾情於捕捉
世上美好的香氣，甚至想據為己有。一次意外導致一名少女
身亡，主角本來驚慌失措，後來卻由於聞到少女身上散發獨

23　Tykwer, T. (Director). (2006). *Perfume: The Story of a Murderer* [Film]. Paramount
　　Pictures.

特的體香而感到興奮莫名。隨著少女體香逐漸散去，主角立定心意誓要學習如何永久保存氣味，以免失去這讓人讚嘆的香氣。為了萃取製作世上最美的香水，主角此後不惜連環殺害其他少女。

徐四金的小說本身已甚具魅力，用文字仔細無遺地描述抽象的嗅覺經驗，寫成一部驚悚的謀殺故事。然而，在湯姆‧提克威執導的鏡頭下，畫面呈現出非常豐富細膩的嗅覺影像。電影《香水》一方面運用大量近鏡拍攝演員五官，特別是鼻子及嘴唇等部位，如鼻尖上揚吸氣、嘴唇微張呼氣等，並配合嗅聞的聲效，來強調故事人物如何專注於嗅聞的動作；另一方面則結合演員細膩的面部表情及肢體語言，如閉上眼睛表露沉醉、將手腕湊近鼻孔嗅聞、婦女搖扇來散發香氣、主角將整個頭埋向少女髮絲等。導演透過這一切的鏡頭來反映不同場景的氣味以及故事人物相應的感受。此外，為表達主角驚人的嗅覺能力，這齣電影透過場景調度，運用一連串場景調換的快鏡，瞬間切換多個場景，以說明主角能辨識千里之外的氣味。當然，導演還透過主角身處一個像是化學實驗室的空間，被一堆大大小小香水瓶圍繞的場景，交代主角向調香師學習的經過。

《香水》不單用影像表達少女體味的芳香，還表達讓人難以忍受的惡臭。電影一開始講述主角在充滿惡臭的市集長大，場景色調特別暗沉血腥。為了表達市集骯髒的氛圍，畫面透過演員的嘔吐及掩鼻等即時身體動作，來呈現人物聞到的氣味惡臭難當。此外，主角在即將被行刑的時候，揚起手

上充滿少女體香的手帕，在廣場上圍觀的民眾聞到以後變得意亂情迷，男男女女老老少少都脫下衣服赤身露體，這一幕以香水顛倒眾生的瘋狂場面，堪稱氣味主題電影的經典。

相比之下，2018 年由網飛（Netflix）購入的德國同名影集《香水》（*Perfume*）[24] 則從另一角度談論氣味。同樣是關於為了研製女性氣味香水而導致一連串謀殺案的懸疑推理劇，但故事背景的設定由原著的 18 世紀轉為現代德國。劇情中，五名嫌疑犯在學生時代受徐四金小說影響，在寄宿學校組成地下組織鑽研製作香水技術。整個編導手法側重於謀殺懸疑推理，鏡頭大多為屍體解剖、實驗室研製香水、偵查問案的過程等，輔以一連串對人物心理的刻畫。相比之下，這齣影集並沒有像電影前作有太多刻意表達氣味的畫面。有趣的是，徐四金的小說主角葛奴乙（Grenouille）是沒有體味的，而 Netflix 影集的主角娜嘉·西蒙（Nadja Simon）則是沒有嗅覺的，後者更多著墨於香水的象徵意義。影集裡有一幕講述主角西蒙在盤問五名嫌疑犯，嘗試了解他們各人對小說《香水》的看法如何，以此判斷各人的犯案動機。嫌疑犯當中有人認為《香水》小說是關於嗅覺的愉悅，有人覺得是講述香水給予人的力量，有人則認為《香水》小說主角想靠香水一舉成名，亦有人說是關於孤兒被遺棄的故事，還有人認為那是一個渴望得到愛的故事。小說《香水》由此成為整個劇

24　Berben, O. & Kirkegaard, S. (Producers). (2018). *Perfume* [TV series]. Constantin Film.

集的主軸，去表達主角與五名嫌疑犯其實都是渴望愛且渴望得到別人關注的悲劇人物。

2022 年 Netflix 推出另一齣電影《調香師》（*Perfumier*）也帶有小說《香水》的影子。只是這次性別調換，主角是一位失去嗅覺的女偵探，為挽回愛人的心，希望透過一位調香師的幫助來恢復嗅覺，繼而帶出兇殺案追查的故事。可見氣味在這些影像作品上，既象徵痴迷誘惑，也象徵死亡殺機，就像是一把兩刃利劍。這繼承了徐四金筆下小說對香水帶來給人慾望與想像的描繪。

氣味人生

然而，香水在電影世界中也有浪漫溫馨的一面。2019 年法國電影《寂寞調香師》（*Les Parfums*）[25] 為一齣溫馨浪漫小品喜劇，講述高傲的女調香師與單親潦倒的司機邂逅的故事。故事女主角曾經是香水界首屈一指的調香師，因意外失去嗅覺而自此孤獨退隱，卻遇上敢於直斥其非但快要失去女兒監護權的司機，其後兩人透過一起追尋氣味，解決兩人各自的危機而成了知心好友。電影畫面沒有太多針對氣味的視覺捕捉，反而劇情鋪排巧妙地將調香的學問與角色的處境掛鈎，以調和香水來比喻待人接物之道。兩個南轅北轍的人，就像兩股互不協調的強烈氣味，經調香師調和後產生化學作

25　Magne, G. (Director). (2019). *Perfumes*. Original title: *Les parfums.* [Film]. Les Films Velvet.

用，最終成了宜人的香氣。這算是少有的藉由調香來表達人物性格的氣味主題電影。

在光影世界裡面，芳香的氣味經常與女性美聯繫在一起。由阿爾‧柏仙奴（Alfredo James Pacino）於 1992 年主演的美國電影《女人香》（*Scent of a Woman*）[26] 就是另一個經典，柏仙奴更憑此影片獲得第 65 屆奧斯卡最佳男主角獎。片名雖為女人香，講述的卻是一個失明的退役軍官與一個被上流社會排擠的年輕人，在各自人生交叉點上彼此相遇扶持的故事。在片中，柏仙奴飾演的退役軍官，因意外失明導致嗅覺異常靈敏，藉由嗅聞女人散發的香氣，便能把對方的容貌描述得一清二楚。電影有一幕，柏仙奴在高級餐廳與年輕女士起舞，一邊挽著對方手臂跳舞，一邊沉醉在女人香中。這齣電影表達了真正聞香識人的境界。

以氣味比喻人生的，還有 2003 年的希臘電影《香料共和國》（*A Touch of Spice*）[27]。有別於其他以香水作為引子帶出懸疑謀殺案又或浪漫愛情故事的電影，《香料共和國》透過香料帶出的是家國情懷與鄉愁，美食的芳香成為喚起一家人情感回憶的載體。這齣電影巧妙地透過一位經營香料雜貨店的老闆與孫子范尼斯的親情互動，以香料借喻人生，以開胃菜、主菜及甜點來比喻主角范尼斯離鄉、思鄉到回鄉的三個不同人生階段，並將希臘和土耳其兩國族裔的歷史與家庭的矛盾

26　Brest, M. (Director). (1992). *Scent of a Woman* [Film]. Universal Pictures.

27　Boulmetis, T. (Director). (2006). *A Touch of Spice* [Film]. Capitol Films.

扣在一起。影片有一幕講述主角從小在外公的香料雜貨店流連，畫面捕捉了各種色彩繽紛的香料，例如辣椒、薄荷、百里香等。外公常常以香料喻道，一方面以香料教導孫子學習天文知識，另一方面以香料比喻人生。外公形容太陽就像辣椒般熱情火爆；象徵女人的金星如肉桂般甜中帶苦；鹽巴則為食物調和味道，一如地球承載著各樣生命的可能性。《香料共和國》以香料喻道，有趣地點出劇情往後發展的三個命題，包括主角范尼斯面對家庭及種族矛盾如辣椒般火爆的關係、童年青澀卻無疾而終的初戀如肉桂般甜中帶苦，最終帶出無論生活如何，也不要忘記用鹽巴為人生添上滋味的結論。除了香料的特寫鏡頭，電影還透過家庭聚會盛宴當前眾人其樂融融大快朵頤的畫面，以及主角范尼斯烹調美食的情境等，來表達人生不同階段的氣味。當主角初到陌生國境，學校老師指出食物的香味會妨礙他適應新環境，以氣味引出思鄉的情懷。其後主角雖身在希臘雅典，但欲透過烹調土耳其家鄉菜去抒解對身在土耳其家鄉的外公以及初戀情人的思念。影片對氣味描繪最有意思的一幕，就是講述經營香料店的外公在主角童年時教導他可以將香料撒滿在明信片上，好讓明信片帶著芬香撲鼻的香氣將思念傳遞予遠方的親朋。

在華文電影界，1994 年由李安執導的《飲食男女》[28] 也運用了氣味元素，影片透過一名廚藝精湛的父親與三名性格迥異的女兒相處的家庭故事，展示 90 年代台灣急速發展下

28　李安（導演）：《飲食男女》［電影］，中央電影公司，1994 年。

兩代人價值觀的差異。電影第一幕用了將近四分鐘拍攝父親在家裡準備佳餚的場景，充滿各樣食材及烹調的特寫，從手捉活魚到刮魚鱗的流暢動作，從油脂光澤飽滿的肥肉到從大蒸籠熱氣上騰的煙霧，從油鑊滋滋作響到雙手揮刀滿有節奏在砧板上剁肉的聲音，都顯出父親廚藝純熟又一絲不苟的精神。雖然影片沒有就美食的氣味著墨太多，但從這家人一頓飯開始，吳倩蓮飾演的次女指出父親煮的魚翅湯火腿煮過了火，暗示父親味覺退化。雖然後來得到好友安慰說，好的廚師做菜不是靠舌頭，然而其後隨著好友離世，家中三個女兒各有離家的打算，父親最後味覺完全喪失，剩下冷落的廚房與一堆醬油調味瓶。電影劇終一幕，鏡頭回到人去樓空的老家，次女忙著讓父親嚐嚐她煮的佳餚。父親先是批評她薑放太多，隨後不經意談到那湯的味道卻欲言又止，女兒滿是驚喜以為父親味覺恢復了。此時飾演父親的郎雄，透過微妙的神情動作，把熱湯捧在手裡，湊近鼻子輕輕一嗅聞，然後緩緩講出「你的湯，我嚐到了……我嚐到味道了」。當女兒再為他添湯的時候，父親雙手緊握著女兒的手講了一聲「女兒啊」，女兒輕輕回應一聲「爸」，整部電影就定格於此，象徵這對父女的關係重新和好。

觀眾若只注意吳倩蓮的對白，可能會以為父親真的恢復了味覺，然而細心的觀眾若留意到郎雄微妙的神情，就知道她爸指的是終於嚐到了親情，亦即透過嗅覺嚐到了女兒的關愛。這部作品堪稱華文電影以飲食喻道的經典，一方面展現李安細膩的敘事技巧，透過餐桌透視華人社會兩代家庭關

係；另一方面也透過味覺漸失的父親，點出對食物的感知與親情回憶之間的關係。故事以父親的家宴開始，表達家人各懷心事，佳餚雖好但關係漸遠，而全劇以女兒親自為父親下廚作結，家裡表面雖然冷清，父女之情卻暖在心頭。

另一齣透過感官喪失表達人性善惡的電影，就是被網民在 COVID-19 以後喻為神劇的《感官失樂園》(*Perfect Sense*)[29]。此片於 2010 年上映，故事講述一種來歷不明的神秘病毒，導致人們先後失去各種感知能力，而故事主角最先喪失的就是嗅覺。對比起其後陸續喪失的味覺、聽覺及視覺，嗅覺好像永遠被視為最可有可無、無關痛癢的感官。影片以身為廚師的男主角喪失嗅覺揭開序幕，由此帶出人們失去情感記憶的悲傷與遺憾。雖然只是一個感官的喪失，看似一切都要如常繼續下去，卻牽動了人們靈魂的恐懼與掙扎。影片以一種反諷的手法，藉由感官的喪失帶出人們喜怒哀樂的情緒失控，讓人反思當身體失去各樣感官以後，心靈是否隨之失去感受愛的能力。

氣味紀錄

相比敘事電影表達讓人痴狂、讓人眷戀的氣味，紀錄片關於香氣的捕捉則來得清新陽光得多。2021 年的紀錄片 *Nose*[30] 以國際著名香水品牌 Christian Dior 的首席調香師弗朗

29　Mackenzie, D. (2011). *Perfect Sense* [Film]. IFC Films.

30　Beauvais, C. (2021). *Nose* [Documentary]. Mercenary Production.

斯·德馬奇（François Demachy）為影片主軸，導演花了兩年時間跟隨德馬奇穿州過省，呈現國際香水品牌調香製作不為人知的一面。以往在電影故事裡，調香師一般給人感覺就像是魔術師，能夠從各式各樣的原料調製出千奇百變的神秘香水。然而，紀錄片 Nose 則以清新風格，將調香師日常貼地的一面呈現於螢幕前，鏡頭大多是捕捉調香師走過不同的田園及市集去蒐集各樣花瓣等原材料。德馬奇邊走邊形容所聞到的香氣如何豐富，例如盛開的茉莉花、陽光照耀下的小鎮田野、雨中玫瑰散發的氣味等。當中還穿插了對香水業界專業人士的訪談片段，受訪者形容香水就是販賣夢境與幻想，關乎情感以及人與人的關係，調香師就如指揮交響樂協奏曲一樣。整齣紀錄片側重呈現大自然田園風光的氣味。

上述的例子無論是敘述有關氣味的故事，抑或以氣味比喻人生，氣味都是以一種「再現」的方式存在於光影世界，透過畫面中人物的神情姿態，又或是對白、聲效等等，一方面引導觀眾感受電影故事裡的氣味到底是芳香還是惡臭，到底是花香還是女人香；另一方面藉此表達氣味既可讓人痴狂帶來無窮慾望，亦可讓人思念引發無限想像。

曾經有學者將氣味的敘事性（narrative）分為「敘事氣味的再現」（representation）與「敘事氣味的再生」（reproduction）[31]。前者是指透過電影語言將氣味呈現於光影世

31　Hediger, V., & Schneider, A. (2005). The Deferral of Smell: Cinema, Modernity and the Reconfiguration of the Olfactory Experience. In *I cinque sensi del cinema,* pp. 243-252.

界，後者則指透過創造可控的嗅覺體驗將氣味真實地呈現在戲院內。電影《女人香》柏仙奴飾演的視障男主角，在故事裡是以聞代看（see things by smelling），鏡頭常捕捉演員的身體語言、面部表情、鼻尖微細動作以及對白等等，以「敘事氣味的再現」的方式去表達主角所體驗到的氣味。這種觀看的方式，與電影觀眾的見而不聞（seeing without smelling）形成了有趣的對比，內地甚至將此片名直接翻譯為「聞香識女人」。而「敘事氣味的再生」更多是指著氣味電影或感官影院的觀影體驗，在戲院現場隨著電影的播放，實時向觀眾席噴發香氣，可以是劇情內出現的氣味（diegetic smell）又或劇情外出現的氣味（non-diegetic smell）。然而，「敘事氣味的再生」往往比「敘事氣味的再現」更難被觀眾接受，這涉及普羅大眾對嗅覺美學的爭議。

第 二 章

中調香

—— 氣 味 美 學

哲 學 氣 味 :

從 蘇 格 拉 底 談 氣 味 的 美 學 爭 議

曾經有一個關於古希臘哲學家蘇格拉底（Socrates）談論氣味的故事。有一日，蘇格拉底問學生：「空氣中有什麼氣味？」學生們議論紛紛。蘇格拉底一邊問一邊拿著蘋果來回踱步，然後學生們陸續舉手回答說聞到蘋果的氣味。但有一位學生由始至終一直沒有回答，直到其他人全都舉了手，他也緩緩回答說，他聞到了蘋果的氣味。這時，蘇格拉底揭開謎底說，他手上拿著的其實是一個假蘋果。他想藉此告訴學生不要人云亦云，要堅守真理，敢於質疑。這故事除了告訴人們不要盲從以外，其實也側面反映了嗅覺在哲學界的形象，常常與真理背道而馳。

氣味的爭議美

嗅覺的多變、主觀、模糊等特質，使哲學家認為其在藝術創作、美學體驗、審美判斷等方面有別於其他感官美學，難以有系統地在理性及知性上發展。而西方美學的起源與古希臘的哲學有密不可分的關係。古希臘哲學家柏拉圖（Plato）認為美（beauty）只能從視覺及聽覺而來，如果說這氣味真

美，大概會讓人恥笑。他認為氣味難以用語言形容，只有讓人喜歡或讓人厭惡之分。其後，柏拉圖的門生亞里斯多德（Aristotle）將氣味分為兩類。一類氣味與味覺有關，它的好與不好都伴隨著味覺發生，如甜的、苦的、酸的。他認為人們對氣味的形容及感知都與味覺掛鉤，例如肚餓時感受到的氣味會特別香。另一類氣味與事物本質有關，正所謂花有花味，草有草味。亞里斯多德認為美學應達到洗滌心靈的作用，可是氣味不能像視聽感官一樣，客觀地將世界再現，實在難以與美學掛鉤。他雖不至於將嗅覺放在眾感官之末，但對比起視聽感官，他認為嗅覺與美學仍有相當的距離。

德國哲學家康德（Immanuel Kant）其後結合了理性主義及經驗主義，認為美學（aesthetics）是一種反思判斷（reflective sentiment），而審美判斷是來自想像力與理解力，且在自由遊戲（free play）狀態下由互動所形成。康德認為嗅覺關注的是自己的身體，視聽感官卻可指向對事物的欣賞。因此，他認為嗅覺的感知是具有主觀性的，難以定義為普遍性美學，嗅覺的美學經驗及審美判斷受到認知的限制。康德明確地將這個與情感魅力有關的嗅覺感官排除在審美之外。

另一位同樣來自德國的哲學家黑格爾（Georg Wilhelm Friedrich Hegel）甚至認為嗅覺是低等的，是獸性的，是無用的，跟靈性毫無關係。他認為真正的美學體驗應該能夠為靈性帶來更高的真理，對黑格爾來說，嗅覺不能感受何為美。其後達爾文（Charles Robert Darwin）更從生物學的角度提出嗅覺對人類文明無用之說。

古代哲學界普遍認為嗅覺跟美學不相關，嗅覺被認為難以在認知上對美學作出反思，在審美及道德上都比視聽感官來得次要，很多時候甚至被標籤為與低等、獸性、野人、身體、慾望及情緒化有關。這些的界定大多是因為對嗅覺的形容缺乏固定共通的語言及詞彙，它不像視聽感官可以與語言有強烈的聯繫，故此嗅覺被認為難以描述，更難形成知識。而嗅覺主觀經驗所帶來的模糊特質，亦是嗅覺美學難以建立的原因。近代崇尚美學功能主義的美國哲學家比爾茲利（Monroe Beardsley）亦有類似的看法，他認為嗅覺不像鋼琴音階一樣有系統可依循，亦難以重複組合，故此難以按常規發展成一套固定的嗅覺美學模式。

　　氣味的本質難以捉摸，既短暫易逝，又無所規範，常被世人拒之於美學的門外，這導致嗅覺美學的發展長期被忽視。直至 19 世紀末，德國哲學家尼采（Friedrich Wilhelm Nietzsche）將情感納入美學體驗及審美判斷之內，而與情感緊密相連的嗅覺感官開始備受青睞。尼采重視嗅覺的程度遠超之前的哲學家，甚至形容他一切的天賦盡在他的鼻孔裡（"*All my genius is in my nostril.*"）。對比起康德及黑格爾認為嗅覺感官虛幻不真實又難以跟美學掛鈎的理念，尼采無疑在哲學上為嗅覺平反，他認為哲學理應整合頭腦與身體、思考與感知，而嗅覺便是將身體與思想連結起來的感官。

　　其後，法國作家馬塞爾·普魯斯特將這種被認為低等的嗅覺感官，透過小說《追憶似水年華》描述成為一個在時間維度承載永恆體驗的載體（a vehicle for the experience

of eternity in time）。然而，人類學家大衛・豪斯（David Howes）認為，若過分強調這種普魯斯特回憶（Proust Memory）的魔力，只會讓人們更加覺得嗅覺僅屬於情感與記憶，而與知性思考無關，這只會拉遠嗅覺與知性美學的距離。從嗅覺現象學來說，近代學者普遍認為嗅覺體驗應該被視為主觀的經驗，而不是世界上存在的中性本體（neutral object），伴隨著身體的擺動，嗅覺體驗擴展了身體與世界的互動。[1] 另一位學者進一步指出，嗅覺是一個過程而不是物體的屬性，嗅覺經驗是一種極具動態和交互性的豐富陳述，它不取決於物體的分子結構，而是不同面向之間的相互影響，就如從前的主觀經驗、嗅聞行為、氣流、溫度、接觸時間等，這些都是可變與可流動的經驗。[2] 專門研究嗅覺美學的哲學教授拉里・希納（Larry Shiner）將西方傳統思想對嗅覺感官的觀點歸納成為四大點，分別是聲名狼藉（disreputable）、匱乏（deficient）、欺騙（deceptive）與可有可無（dispensable）。

　　哲學界對嗅覺根深蒂固的印象，大大影響了嗅覺在美學的發展。直至後來美學的發展趨向概念化、裝置化、表現化，氣味才慢慢在藝術圈受到關注，但那已是後話。嗅覺藝

1　Cooke, E., & Myin, E. (2011). Is trilled smell possible? How the structure of olfaction determines the phenomenology of smell. *Journal of Consciousness Studies*, 18(11-12), pp. 59-95.

2　Barwich, A. S. (2014). A sense so rare: Measuring olfactory experiences and making a case for a process perspective on sensory perception. *Biological Theory*, 9(3), pp. 258-268.

術在學術界的發展，似乎比起視聽藝術遲了很久才起步。然而，若從文化及宗教層面來看，不難發現古人很早就注意到氣味之美。

氣味的文化美

在中國宋代四藝——品茶、焚香、掛畫、插花裡面，有三種「藝」皆需要透過嗅覺來體驗何為美：品茶是味覺與嗅覺交織的美感體驗；插花是視覺與嗅覺的經驗共享；焚香更不用說了，那是結合了嗅香、溫感與眼觀的生活禮儀。風雅的四藝其後在日本廣泛流傳，時至今日，已轉化為人人熟知的居士三雅，即日本的茶道、花道、香道。隨之而來的更有茶道協和、花道養心、香道靜心之說。而在印尼峇里的傳統迎賓舞上（Panyembrama Balinese Dance），表演者將氣味融入動作、音樂和舞蹈之中，以營造歡愉的氣氛。熏香將表演空間潔淨聖化（consecrate），舞者身上穿戴著花朵，花瓣撒落在觀眾席上，香氣充滿了整個表演空間。

在宗教方面，聖經記載來自東方的博士為新生王耶穌基督獻上的三樣禮物：黃金、乳香、沒藥，後兩者在當時的文化習俗中都是帶有香氣且極其珍貴的東西。在耶穌釘十字架前，有一位婦人將一瓶極貴重的真哪噠香膏（Pure Nard）傾倒在耶穌頭上，身旁的門徒不禁說這香膏的價值能賣許多錢賙濟窮人。根據近東習俗，這些香膏是女人為新婚之夜或死後安葬而預備的。而在耶穌釘十字架後，抹大拉的馬利亞原是帶著香膏要去膏耶穌的身體，此時才發現墳墓的石頭移開

了。可見乳香、沒藥、香膏這些香品在近東古代文化中被視為珍貴又美好。而在古埃及文化裡，嗅覺被視為靈性感官，是能夠與神靈溝通的載體。在製作木乃伊時，古埃及人會使用很多香料塗抹，除了有防腐淨化之用，也有幫助靈魂死後復活之意。

由此看來，在東方及近東一帶，嗅覺自古就與生活美學密不可分。這些地方的文明並沒有像西方哲學家那樣將嗅覺視為低等的角色，而是在社會、宗教、美學等層面，都有很豐富的運用。那麼，美學世界到底是如何呈現氣味？藝術家到底是如何從靜物、人物、情境去表達氣味的多樣性？下一節將探討繪畫世界的氣味視覺化再現。

第二節

繪畫氣味：

從繪畫藝術談氣味的視覺再現

　　繪畫是一種以視覺主導的藝術創作方式，而氣味無形無色，如何將氣味透過視覺化的形式再現於繪畫世界當中？自古以來，藝術家嘗試透過不同的方法去表達氣味的存在。無論是芳香或惡臭，抑或誘人弔詭的氣味，在宮廷貴族、市井民生，以至宗教，死亡等題材中，以或具象或抽象的方式，呈現出不同的面貌。對於氣味的視覺化再現，早期出現在描繪五感的畫作上。嗅覺因屬五感一員，自然是畫家表現的對象。

五感嗅覺

　　17 世紀初巴洛克時期由老揚・勃魯蓋爾（Jan Brueghel the Elder）和彼得・保羅・魯本斯（Peter Paul Rubens）合作的木板油彩系列《五感寓言》（*The Allegories of the Five Senses*，1617-1618），由五幅充滿寓言風格的畫作組成，每幅畫對應一種感官。其中題為「嗅覺」（*Smell*）的畫作，描繪了一個偌大的花園，裡面有各式各樣的鮮花與植物，還有狗隻、鳥兒、孔雀等。畫面右下方的邱比特，手擁一大束

鮮花面向維納斯。維納斯頭戴花環，低著頭做出嗅聞的動作。畫面正中央遠處還有水池及林木等。畫作運用了典型的氣味視覺化再現，從描繪花朵等具香氣之物，到描繪人物手拿鮮花嗅聞的姿勢，在在呈現出畫面中的世界充滿著各樣的花香。2022 年，西班牙馬德里的普拉多博物館（Prado Museum）年將《五感寓言》系列的《嗅覺》重新演繹，將 17 世紀畫作的香味帶到現代，提供真實的氣味讓參觀者體驗，展覽題為「繪畫的本質・嗅覺展覽」（The Essence of a Painting. An Olfactory Exhibition）。普拉多博物館與三星（Samsung）、香水品牌普伊格（Puig）以及香水學院（Perfume Academy）共同合作，將普伊格開發的「AirParfum」氣味噴霧裝置與三星的觸碰式螢幕結合。當參觀者走近畫作，按下觸碰式螢幕上的按鈕，展覽裝置便會散發相應的香水，讓參觀者在觀賞畫作的同時，亦能感受畫中世界的芳香。其中香水學院針對這次展覽，特別從《嗅覺》畫面內所呈現的八十多種花裡，精選了十種來研製香水，除了一般的花香如百合、茉莉花、鳶尾花、橙花以外，還有一款名為「手套」的香水，據稱是用 1696 年的配方研製，將帶有龍涎香的手套氣味再現，藉此表達 17 世紀西班牙貴族為了遮蓋皮革手套本身難聞的氣味而在手套上噴香水的習慣。

　　同樣以可視化的方式去表達五感中的嗅覺，荷蘭畫家科內利斯・薩夫特文（Cornelis Saftleven）卻採用另一種方式去呈現。在題為「嗅覺」（The Sense of Smell，1645）的蝕刻版畫作品中，有一個駝背怪誕的男人，他右手拿著煙斗，左手

拿著引火線，嘴裡冒著煙，擺出正在走路的姿勢。對比起勃魯蓋爾以巴洛克風格著重繪畫庭園裡的女神和花香，薩夫特文將嗅覺感官擬人化，呈現出平民百姓所能理解的嗅覺形象。

生活氣味

簡·博特（Jan Both）在 17 世紀同樣創作了關於五感的蝕刻版畫，當中《嗅覺》（*Smell*, 1634-1643）這一作品很幽默生動地描繪平常農民家所出現的氣味。在畫面正中央有一位小孩伏在大人的兩膝之上，小孩褲子被拉下來露出屁股，身旁的人有一位側身轉臉，另一位則捏著鼻子，畫家利用人物姿態表現出情境的惡臭。而在畫面左下方還有另外兩位小孩，一位蹲下來如廁，另一位背對著把褲子拉下一半，畫家似在暗示畫面中央露出屁股的小孩不小心失禁。這種平實又幽默的現實主義手法，將重點放在氣味惡臭的表現上，與從前藝術家眼中的花香世界，確實有天淵之別。可見，繪畫世界除了用花朵描繪芳香的氣味以外，亦可幽默地用日常生活的情景表現出氣味的惡臭。

佛蘭德斯風俗畫家阿德里安·布勞威爾（Adriaen Brouwer），在描繪酒館日常的一系列畫作當中就呈現了煙草的氣味。在《吸煙者》（*The Smokers*，1636）這幅作品裡，畫面正前方有一位男子坐在椅子上，一手拿著啤酒杯，另一手拿著煙斗，眼睛睜得大大，張口吐出濃濃的煙霧。那正是布勞威爾的自畫像，表達他對煙酒的喜好。另一幅題為「布爾人在酒館餐桌旁抽煙喝酒」（*Boors Smoking and Drinking*

at a Table in a Tavern，1625）的作品，畫面右方繪出平凡百姓家灶頭煮食的煙火，藝術家在描繪煙霧時，不止在人物姿勢上作出暗示，還把煙霧的朦朧藉由灰白曲線呈現出來。

死亡氣味

藝術家筆下的氣味，除了有花香、煙草、煮食、如廁等日常可聞到的氣味以外，另一種常見的題材，就是關於死亡的氣味。以宗教繪畫為例，關於拉撒路的死而復活，就是最常見的關於死亡氣味的描繪。聖經中有一個故事，講述拉撒路病危，他的家人急忙去找耶穌醫治，但當耶穌來到時，拉撒路的家人說：「主啊，他現在必定臭了，因為他已經死了四天了。」然後耶穌就大聲說：「拉撒路，出來！」其時手腳臉龐都還包著布的拉撒路就從墳墓中走了出來。[3] 按當時風俗，這是一種對死人身體的包裹方式。文藝復興時期的意大利畫家喬托・迪・邦多內（Giotto di Bondone）就將這一幕繪畫出來，在《拉撒路死而復活》（*The Raising of Lazarus from the Dead*, 1304 - 1306）的作品中，拉撒路身後的紅衣人把頭巾拉高至鼻樑位置遮蓋整個鼻子，另一人也把衣袖提起掩著鼻子，表現出拉撒路死去四天的惡臭。而另一幅由意大利畫家杜喬・迪・博尼塞尼亞（Duccio di Buoninsegna）所繪畫的《拉撒路復活》（*The Raising of Lazarus*, 1310-1311），站得最靠近墓穴的人也用手拿著衣袖來捏住鼻子。

3　《聖經・約翰福音》（和合本修訂版）第 11 章第 39—44 節。

在描繪死亡的作品裡面，除了惡臭熏天的氣味，也有畫家以喪禮上的花卉來表達死亡的淒美。英國前拉斐爾派畫家約翰・艾佛雷特・米萊（John Everett Millais）著名的《奧菲莉婭》（Ophelia），描繪莎士比亞名劇《哈姆雷特》（Hamlet）的女角奧菲莉婭在失足墮河時，手裡拿著花朵隨河流漂浮而死去的場景。米萊對奧菲莉婭的死亡描繪，藉由花朵的象徵意義，進一步推進畫作的內涵，例如她頸項上的紫羅蘭象徵忠貞，以身旁飄著的罌粟花象徵死亡，還有用雛菊象徵無瑕等等。

同樣是前拉斐爾派的英國畫家約翰・柯里爾（John Collier）亦採用類似的手法來表達死亡的淒美，他的畫作《阿爾賓之死》（The Death of Albine, 1895）取材自法國小說《穆雷神父的罪惡》（The Sin of Father Mouret）。故事描述少女阿爾賓遭到穆雷神父拋棄後，將他們定情花園裡的花朵盡都撕毀，並撒在床榻上然後死去。在柯里爾畫作裡，阿爾賓被繁花圍繞，從枕頭到床邊滿佈玫瑰花，就像是喪禮上的花朵一樣。

從上述作品可見，繪畫中氣味的視覺化再現，大致可歸納為三種主要方式：第一種是以具象方式呈現，大多為敘事性質，藉由直接描繪氣味來源物來表達氣味的存在，常出現日常生活裡人所共知帶有氣味的物件，例如花朵、香煙、食物等，並配上線條煙霧去呈現氣味的氛圍。第二種是藉由繪畫人物的反應、表情或姿勢去暗示氣味的存在，或香或臭，無論是手拿著鮮花的姿勢、陶醉花香的面容，又或以捏著鼻

子表現惡臭的存在，當然也有一些是對氣味進行擬人化描繪。第三種是描繪氣味所觸發的回憶與想像情境，以畫中畫的方式呈現。有些則以抽象方式呈現，用以表達情感氛圍，例如繪出流動的線條及粉粒的模糊感，以表達氣味於空氣中飄流等等。

　　然而這些藝術作品，畢竟只停留於氣味的視覺化再現，若是以氣味為主體的嗅覺藝術，又會如何呈現及創作？嗅覺藝術的收藏與審美又該如何界定？下一節將進一步探討嗅覺藝術的起源與發展。

第三節

藝 術 氣 味 :

從 嗅 覺 藝 術 談 氣 味 的 獨 特 抗 衡

　　嗅覺藝術（Olfactory Arts），或稱為氣味藝術（Scent
Art），可以概括地理解為需要透過嗅覺去感知的藝術，一般
以氣味為媒介進行創作。在其發展歷程裡，藝術家最初的出
發點是期望以嗅覺藝術去挑戰及質問傳統的、以視覺為主導
的藝術世界。氣味的美感、情感、記憶在在都與藝術掛鉤。
透過藝術家的創作，氣味可幻化成一道又一道可以聞得到的
藝術作品，嗅覺藝術有其獨特的呈現表達，是其他感官藝術
難以取代的。

嗅覺藝術的起源
　　儘管在小說、繪畫、表演及電影等藝術創作中，以往
都有不同的作品嘗試將氣味融入，然而，當談到近代嗅覺藝
術的起源，真正應追溯的是 1938 年馬塞爾・杜尚（Marcel
Duchamp）在巴黎策劃的「國際超現實主義展」（*Exposition
Internationale du Surréalisme*）。這是正式在藝術展覽場地
上展出有真實氣味的藝術作品，被藝術史學者視為當代藝
術裡最早出現嗅覺藝術的一個展覽。藝術家沃夫岡・帕倫

（Wolfgang Paalen）在一個裝置作品的地板上，鋪了橡樹葉、青草、睡蓮和蘆葦等，空氣中瀰漫著咖啡的香氣，營造出一種「巴西的氣味」。據說那咖啡的香氣是由詩人班傑明‧佩雷（Benjamin Péret）於帷幕後現場製造出來的。杜尚其後在 1959 年再次於「國際超現實主義展」策劃出氣味裝置作品，這次由超現實主義藝術家梅雷特‧奧本海姆（Meret Oppenheim）在餐桌上展現一個裸體女模，旁邊的喇叭播放著女性沉重的呼吸聲，空氣中瀰漫著香水的氣味。且不論其創作形式如何，杜尚策劃的「國際超現實主義展」確實開創了嗅覺體驗在藝術創作以至藝術館展出的可能性，他以此論證藝術不僅僅限於視覺經驗（not retinal only）。

這個展覽同時也是裝置藝術在當代藝術史上的開創性時刻，將表演融入藝術展覽，藝術家創作一種基於現場感官體驗（site-based sensory experience）的裝置作品。這種體驗難以在其他地點及時間以完全相同的方式重新複製，打破了過往創作製成品供收藏家購買收藏的觀念。因此，嗅覺這種著重現場感官體驗的媒介得到了重視。

而偶發藝術（Happening）及激浪派（Fluxus）在上世紀60 年代的興起，間接促進了嗅覺藝術的發展。偶發藝術強調事情的偶發性及不可知，藉由建構一種特別的環境氛圍，讓觀眾身臨其境、參與其中。而激浪派則強調概念的重要，致力打破藝術流派的各樣常規。而氣味的偶發性以及模糊性特質，正正符合兩種藝術理念，當時成了被藝術家關注的媒介。

激浪派藝術家齋藤陽子（Takako Saito）創作一個名為「香

料象棋」（*Spice Chess*，1965）的作品，她用形狀相同的透明瓶子代替國際象棋的傳統棋子，棋盤上擺放著的每一個瓶子都裝有不同香料。例如白棋有肉桂（cinnamon）充當做兵，肉豆蔻（nutmeg）充當主教，生薑（ginger）充當馬，茴香（anise）就充當皇后；而黑棋就有孜然（cumin）充當主教，阿魏（asafoetida）充當國王，卡宴辣椒（cayenne pepper）代表皇后。在此棋局上，玩家不能單純依賴視覺去做決策，而是在下每一步棋之前，必須先憑著嗅覺去辨別不同棋子的角色，從而決定如何下每一步棋。齋藤陽子一方面透過《香料象棋》質問以視覺為主的遊戲規則，另一方面以氣味暗喻男性主導的冷戰世界，每一個棋子象徵著個人在社會中的地位流動。她通過實驗性的嗅覺藝術作品去挑戰藝術的邊界。由此可見，氣味不再是單純的視覺藝術附屬品，不再只能用作點綴又或是為藝術表演營造氛圍。嗅覺藝術是實實在在地將氣味變成藝術作品不可或缺的一部分。

其實早在這些藝術流派出現之前，19 世紀德國作曲家兼劇作家威廉・理查德・瓦格納（Wilhelm Richard Wagner）就曾經提出整體藝術（Gesamtkunstwerk）的概念，又稱為"Total Work of Art"。他指出藝術理應聯合不同的形式，而不是將繪畫、雕塑、音樂、舞蹈、詩歌、編劇、文學、表演等分門別類，觀眾應當能夠用他們所有的感官去感受藝術。從此，嗅覺被納入藝術的範疇，成為藝術形式之一。

嗅覺藝術的界定

氣味藝術新聞網（Scent Art Net & News）創始人阿什拉夫・奧斯曼（Ashraf Osman），同時也是氣味文化研究所（Scent Culture Institute）的聯合創始人兼嗅覺藝術策展人，他在回顧 20 世紀的嗅覺藝術史時，曾經精簡地將「嗅覺藝術」形容為那些可以讓人聞得到的藝術。而嗅覺藝術的評論家吉姆・德羅尼克（Jim Drobnick）進一步將聞得到的藝術分為兩個主要類別：一類是展現香氣的藝術（the art of scent），另一類是展現藝術的香氣（the scent of art）。

香氣的藝術，強調氣味自身的價值及藝術成分，主張氣味本身就是藝術。香水，因此可被視為一種藝術表現的作品。藝術策展人錢德勒・伯爾（Chandler Burr）在 2012 年策劃的一個題為「香氣的藝術」（*The Art of Scent 1889-2012*）的展覽上，為了展示香水自身的香氣，故意把所有的商業標示以及包裝拿走，取而代之的是賦予氣味一個全新的名字，連同其創作者的名字一併展示，就如博物館展示一件藝術品一樣。展品包括 Aimé Guerlain 於 1889 調製的香水，其新命名為「浪漫主義」（Romanticism）；而 Olivier Cresp 為 Issey Miyake 調製的 L'Eau d'Issey 香水，則被重新命名為「極簡主義」（Minimalism）。每種氣味都有一段起源的故事，展覽讓參觀者通過前調、中調和後調來欣賞氣味本身。策展人伯爾認為氣味應該像繪畫和音樂等傳統藝術一樣被重視。這個展覽在美國紐約市曼哈頓的藝術和設計博物館（Museum of Arts and Design，MAD）展出，標誌著策展人對將香水視為精品

藝術的認可。

藝術的香氣，強調以氣味作為一種美學的象徵符號，與個人身份、生活經驗和文化觸角等聯繫起來而呈現在藝術作品上。瑞士丁格利博物館（Museum Tinguely）於 2015 年策劃了一個題為「貝勒哈萊恩——藝術的香氣」（*Belle Haleine – The Scent of Art*）的展覽，通過不同的藝術表現形式來呈現氣味的多元性。展出的氣味極具特色，從日常生活接觸到的百合、香料等天然氣味，到具爭議的尿液、體味和費洛蒙等身體氣味，種類豐富。而藝術展現的方式亦相當多樣，包括裝置、視頻、雕塑、繪畫、照片等。該展覽不再只停留於歌頌氣味的芬芳，也檢視了氣味所帶來的負面感受，在在突顯出氣味迷人且轉瞬即逝的特色，將藝術概念擴展到嗅覺維度，讓參觀者反思嗅覺在美學體驗中的角色與地位。

對比起德羅尼克二分法的定義，專門研究氣味美學及藝術文化史的伊利諾伊大學名譽哲學教授拉里·希納（Larry Shiner）對嗅覺藝術作出更具體的界定。他在其著作《藝術氣味：探索嗅覺美學和嗅覺藝術》（*Art Scents: Exploring the Aesthetics of Smell and the Olfactory Arts*）[4] 裡，將嗅覺藝術與傳統藝術比照，在廣義及狹義的層面作出具體的說明。希納以英文語境下的「藝術」作為例子，指出複數的藝術（Arts）在廣義上泛指美術、音樂、電影、表演等傳統藝術形式，而單數的

4　Shiner, L. (2020). *Art Scents: Exploring the Aesthetics of Smell and the Olfactory Arts*. Oxford University Press, p.6.

藝術（Art）在狹義上指具體的視覺藝術形式，如油畫、雕塑、陶瓷等。依從這個原則，希納提出將嗅覺藝術劃分為複數的嗅覺藝術（Olfactory Arts）及單數的嗅覺藝術（Olfactory Art）來論述，即廣義的嗅覺藝術及狹義的嗅覺藝術。前者泛指任何一種帶有意圖且獨特地呈現出實在氣味的藝術作品，可以出現在劇場、電影、表演中；後者在狹義上指那些以氣味為媒介來進行創作，並在美術館或博物館展示的作品。

廣義的嗅覺藝術

希納認為廣義上的「嗅覺藝術」必須是藝術創作者有意識地使用真實氣味而使之成為藝術作品獨一無二的元素（the intentional use of actual odors as a distinctive-making feature of an artwork），當中包括三個主要特徵：

1. 有意地（Intentional）：氣味於藝術作品的出現是刻意的，而非偶發的，因為大多藝術創作物料如顏料及畫布等本身也必然帶有氣味，但並非創作的一部分。故此，嗅覺藝術所呈現的氣味，必須是經藝術家思考而存在的。

2. 真實地（Actual Odors）：氣味必須真實地存在於藝術作品中，而非經由文學詩句或畫作等，將嗅覺體驗以視覺或文字再現。受眾必須可以切實地感受到藝術作品之中的氣味。

3. 獨特地（Distinctive）：氣味的存在使藝術作品成為獨特，若缺少了氣味，受眾便無法充分理解並欣賞該藝術作品。

在此，可借用齋藤陽子的《香料象棋》作為例子來說明。首先，棋子內的香料是藝術家刻意裝進去的，而香料所散發的氣味是真實存在的，若拿走了香料的氣味，《香料象棋》作品的意義就不復存在。英國倫敦泰特現代藝術館（Tate Modern）在 2008 年舉辦的「激流奧林匹克」（*Flux-Olympiad*）展覽裡，美學研究所（The Institute of Aesthletics）的創始人湯姆·魯索蒂（Tom Russotti）和藝術家拉里·米勒（Larry Miller）創作了《氣味象棋》（*Smell Chess*），以此全新演繹並向激流派齋藤陽子的《香料象棋》致敬。氣味的模糊性成為參觀者在遊戲體驗過程裡的挑戰與享受。

希納對嗅覺藝術的特徵作出具體的界定，撇除了那些單純在製作過程中無意摻雜了氣味的作品，就像是油畫上面若殘留有揮發性顏料的氣味，斷不能因此將這幅作品界定為嗅覺藝術。希納認為廣義上「嗅覺藝術」（Olfactory Arts）普遍有三種體現形式：

1. 輔助：透過氣味提升傳統藝術體驗，形式有劇場、電影、音樂等。例如台灣流行歌手張惠妹於 2015 年舉行《烏托邦世界巡城演唱會》時，就曾經在會場散發出特別調配的玫瑰香氣，並製成限量禮盒作為演唱會紀念品供歌迷購買。2000 年由陳慧琳和金城武主演的《薰衣草》電影，亦曾在上映的戲院散發薰衣草香味。演唱會或電影院透過散發不同的氣味來增加觀眾的現場感，氣味在此只是一個輔助角色。

2. 混合：指將氣味與視覺藝術混合，創作雕塑及裝置等多感官藝術裝置，例如杜尚策展的展覽以及齋藤洋子的《香

料象棋》等。近年的例子有日本藝術團隊 teamLab 與個人護膚品牌歐舒丹（L'OCCITANE）的合作，他們將氣味融入沉浸式互動投影裝置當中。

3. 本質：指以氣味本質為藝術的展現形式，如香水及線香等。例如香奈兒五號（CHANEL N°5）香水至今仍被視為藝術品一般的典範。

面對長久以來的美學爭議，嗅覺藝術的形式不論是輔助，或混合，或本質，從裝置藝術到參與式作品，以至與氣味混合的劇場及音樂表演，甚至將香水展示成純藝術（Fine Art），在在都體現出嗅覺美學的可能性。

狹義的嗅覺藝術

以希納的角度界定，狹義上的「嗅覺藝術」（Olfactory Art）以氣味為主要創作媒介，特別指那些在美術館或博物館展示的作品，一般包含三個角度：

1. 從形式角度：氣味與其他藝術媒介整合，常見於雕塑及裝置藝術；

2. 從創作角度：傳統上來說是由專業藝術家創作；

3. 從展示角度：創作於美術館或博物館展示。

希納認為嗅覺藝術就如聲音藝術（Sound Art）一樣，應當被納入為當代藝術的範疇，他藉此論證嗅覺藝術是可達成的、真正的藝術創作，從而帶出美學體驗，建立美學判斷。接下來的章節，將進一步探討狹義的嗅覺藝術在當代藝術中的多重意涵。

第四節

當代氣味：

從當代藝術談氣味的多重意涵

　　自從杜尚刻意地將真實氣味融入裝置藝術而使之成為藝術作品的一部分，從現代藝術到後來的偶發藝術及激浪派，藝術家通過各種形式的嗅覺藝術去抗衡以視覺為主的藝術世界，以此擴展甚至衝擊受眾的藝術感官體驗。然而，氣味轉瞬即逝的特性，使得嗅覺藝術作品的收藏及記錄保存困難重重，加上人們對氣味感知的主觀性，亦導致審美判斷變得浮動。而嗅覺藝術的價值，有別於一般可量化評估的香水，難以讓藝術市場衡量。基於以上種種原因，嗅覺藝術至今難以成為一種主流藝術。

　　縱然如此，仍無阻藝術家們以各種各樣的方式探索當代嗅覺藝術創作的可能性。這批藝術家主要分為兩大類型。有一類可稱為嗅覺藝術家（olfactory artists），他們持續不斷以氣味作為主要的創作媒介，經年累月創作一系列與氣味相關的藝術作品。若然把氣味從他們的作品撤除，整個藝術作品的價值與意義便蕩然無存。而這些嗅覺藝術作品裡，有些刻意將視聽元素挪走，獨留下氣味的本質；有些則以象徵手法，將氣味當作象徵符號呈現於藝術作品中。另一類則是單

純創作帶有氣味作品的當代藝術家，只將氣味作為藝術作品的一部分，而非核心的主體，藉由氣味表達自然、腐爛、情慾、生死、戰爭等議題。

以氣味為創作核心的嗅覺藝術家

挪威藝術家西塞爾・托拉斯（Sissel Tolaas）是不得不提的嗅覺藝術家代表，以實驗性的前衛嗅覺藝術作品聞名，被喻為嗅覺藝術界的約翰・凱吉（John Cage）。托拉斯擁有跨領域的背景，從化學、文學到藝術皆有涉獵。她的工作室就像一個化學實驗室，儲存有大量不同的氣味樣本，除了香水及香薰油外，還收藏了體味、排泄物、蕉皮、舊襪、植物、香煙等氣味樣本。有別於其他以氣味為本質的藝術作品大多趨向展現氣味芳香的一面，托拉斯的嗅覺藝術作品很多時候都呈現出氣味在日常的多重意涵。托拉斯曾經將氣味與恐懼的情緒聯繫，在一個題為《氣味的恐懼與恐懼的氣味》（*The Fear of Smell and the Smell of Fear*，2005）的作品中，她蒐集了二十一位患有嚴重恐懼症的男士在恐懼時所散發的汗液體味，並將之萃取成獨特的恐懼氣味，讓參觀者逐一體驗。展場的牆壁上只簡單標示了號碼，不同區域的展牆上分別散發不同的氣味，參觀者需沿著牆壁走，把鼻子緊貼在牆上去感受各樣恐懼的氣味。托拉斯巧妙地將人們對不知名氣味的恐懼與由恐懼而來的氣味結合在一起。她一方面將現場所有的視覺載體拿掉，另一方面將氣味如傳統藝術作品放在展場的牆壁上。托拉斯透過她的嗅覺藝術作品對西方藝術界提出

質問：現代西方美學大多只是單純地將氣味二元化劃分為芳香與惡臭，又或令人愉快與不快，然而她認為氣味處處與個人和群體身份關聯密切。

加拿大嗅覺藝術家克拉拉·尤爾西蒂（Clara Ursitti）關注到氣味在兩性之間的作用，顛覆了個人身份特徵的傳統自畫像視角。尤爾西蒂指出每個人的氣味特徵都獨一無二，就像是一幅不能被複製的自畫像，而諷刺的是，人們都害怕聞到別人的氣味。尤爾西蒂早在 1994 年創作了一個題為《氣味中的自畫像—草圖 1》（*Self-Portrait in Scent, Sketch No. 1*）的裝置，那是一個裝有電動門的房間，內裡裝有合成香氣散發器並附有感應器。每當打開門的時候，參觀者便會聞到那獨一無二的氣味。尤爾西蒂提到嗅覺藝術作品在不同文化地域展出時會遇到不一樣的觀眾反應，她表示這件作品在布達佩斯展出時，曾經有觀眾真的走到她面前聞了一聞，試圖找出那股氣味是否來自她本人，但西方的觀眾是不會這樣表達的。[5] 其後尤爾西蒂創作了《費洛蒙連結 TM 》（*Pheromone Link TM* ），靈感來源於費洛蒙情侶吸引法則。她將參加氣味約會的男女所穿的 T 恤藏在特定的容器內，參加者需要透過嗅聞異性的費洛蒙來選擇想要約會的對象。她以玩味的表現手法作出提問：「到底愛情是否只是一場化學作用？」

來自比利時的嗅覺藝術家彼得·德庫佩爾（Peter de

5　Prada, L.E. (2018). *Interviewing a scent artist: Clara Ursitti*. Roots-Routes. https://www.roots-routes.org/interviewing-a-scent-artist-clara-ursitti-by-laura-estrada-prada/

Cupere）將氣味帶入文化與歷史的層面。他在 2015 年聯合其他嗅覺藝術家策劃了一個名為「戰爭的氣味」（*The Smell of War*）的展覽，以此紀念第一次世界大戰毒氣襲擊一百週年，意圖透過嗅覺藝術作品喚起公眾對毒氣襲擊和化學戰爭的反思。而在他的另一作品《陌生人的氣味》（*The Smell of a Stranger*）裡，德庫佩爾以氣味象徵屍體、火藥和鮮血，這些氣味與古巴美麗的花束、性旅遊、空氣污染和死亡形成了強烈的對比。藝術家用嗅覺藝術作品來批評古巴與美國的貿易可能對環境造成的破壞。此外，展覽亦展示了一些完全沒有氣味的作品，藉由防毒面罩的畫像，來表達在毒氣戰爭中人們對無味氣體的隔絕感。其後德庫佩爾將嗅覺藝術進一步帶入表演、錄像及舞蹈的領域，其嗅覺行為藝術作品《聞我本色》（*Smell My Colours*，2014），語帶雙關地將種族膚色與過往由氣味造成社會階級差異的諷刺表現出來。在該表演裡，德庫佩爾邀請了三男三女的裸體模特兒，頭戴白色面具，手拖手走到表演台上，各人身體分別被噴上帶有不同顏色的香水，然後再走到觀眾群裡，任由觀眾嗅聞他們身上所散發的氣味。

　　對比起其他來自西方國家的嗅覺藝術家，上田麻希（Maki Ueda）是嗅覺藝術家中少數的亞裔代表，她繼承日本香道文化，在 2009 年至 2018 年期間先後在不同藝術學院教授一門名為「嗅覺與藝術」的課程。當中她特別借用香道文化裡以氣味作為遊戲媒介的概念，將氣味轉移到不同類型的遊戲當中，讓參與者以配對、迷宮、猜謎、蒙眼行走等方式

來體驗。其中一個名為《嗅覺迷宮》(*Olfactory Labyrinth*，2013) 的作品，她將數十個裝有香薰油的小瓶從天花板垂吊下來，每個瓶子都繫了一條長長的燈芯繩，燈芯繩浸泡在瓶內的香薰油裡，當參觀者走近時，可聞到各瓶子的氣味。整個迷宮使用了三種不同類型的香薰油，參觀者需要依靠嗅覺走出這個特別的迷宮。上田麻希的作品聚焦於純粹的嗅覺體驗多於氣味本身，她刻意拿走氣味背後的象徵符號，重回以嗅覺尋找方向的日常，鼓勵人們透過嗅覺在空間裡探索移動，思考氣味與空間以及身體的關係。上田麻希同時是極為少數秉持「開源」(open source) 概念的藝術家，願意將她的配方無條件公開，此舉推動了更多的藝術家加入到創作嗅覺藝術的行列。

另一位亞裔的嗅覺藝術家是來自韓國的安妮卡・伊 (Anicka Yi)，她的實驗性觀念藝術作品常常將氣味與生物科學結合，探討人與生態系統的關係。她使用香水、食物、微生物、細菌、機械為創作媒介，擅長以難以想像的氣味去挑戰常規觀念。2021 年她在泰特現代美術館 (Tate Modern) 的渦輪大廳 (Turbine Hall) 展出大型嗅覺雕塑裝置《愛上這世界》(*In Love with the World*)。那是一組大型半透明裝置，彷如水母形狀，以人工智能設定其在展廳空中的飄浮軌跡。這些仿生物透過熱傳感器偵測參觀者的位置，漂浮到參觀者身邊，讓參觀者如置身另類生態環境中。在作品展出期間，泰特現代美術館展場還特定每週更換不同的氣味，包括香料、植物、海洋及煤碳等。藝術家以此表達美術館所處的倫

敦泰晤士河畔（Bankside）不同時期的環境變遷，創造了一道獨特的氣味景觀。安妮卡・伊形容此舉為「雕刻空氣」（Sculpt the Air）。[6] 她將空氣視為一個大型雕塑，人們居在其中，空氣將所有人聯繫在一起，而氣味成為她創作時常用的載體。這其實不是安妮卡・伊第一次製作氣味雕塑，早在 2011 年她已使用各樣帶有氣味的污漬物件舉行個人展覽。2015 年，她利用氣味裝置探討人類對病毒的恐懼，從 100 位女性身上收集細菌，這些女性包括作家、策展人及藝術家等。參加者可自願地從自身任何一個身體部位擦拭取樣，結果蒐集回來的樣本從嘴巴以至陰道皆有。安妮卡・伊將這些樣本放置於培養皿上繁殖細菌，形成一個特有的氣味雕塑。安妮卡・伊試圖以氣味的陰柔去挑戰以視覺為主的男權社會，作品稱為《你可以稱呼我做 F》（*You Can Call Me F*），讓人們反思「女權主義者聞起來到底是如何？」她認為視覺常常與知識、力量和陽剛氣有關，而氣味總是給人主觀、神秘、情緒化的陰柔感。她以氣味去顛覆社會的階級身份，表達父權藝術界對女權的抗拒。對她來說，氣味就像是雕塑的一種形式（*"Smell is a form of sculpture"*），打破繪畫的觀賞距離，讓觀者置身

6　Jeffries, S. (2022). *'I sculpt the air' – what does scent artist Anicka Yi have in store for Tate's Turbine Hall?* The Guardian. https://www.theguardian.com/artanddesign/2021/oct/06/anicka-yi-tate-modern-turbine-hall-commission

其中去體驗作品。[7]此外，安妮卡·伊亦曾與調香師合作，特別調配了一種「遺忘的氣味」。她在一本名為《6,070,430K 的數碼口水》（*6,070,430K of Digital Spit*）的散文集中注入特殊的氣味，並將散文集放在燒烤叉上，當參觀者閱讀之後將其燒掉。這個燒毀過程雖然帶有破壞性，但卻散發出一種另類的芬芳氣味。

上述這些嗅覺藝術家專注於以氣味為創作核心，不斷發掘氣味的各樣可能性，從氣味種類的選取，到展覽受眾體驗氣味的方式，都充滿了相當大膽且具實驗性的嘗試。除此之外，另有一批藝術家側重於將氣味融入其他已有的藝術展現形式，藉此表達情慾、生死、戰爭等議題。

創作帶有氣味作品的當代藝術家

巴西藝術家埃內斯托·內托（Ernesto Neto）以巨型纖維藝術裝置聞名，擅長於將多感官體驗糅合在裝置藝術當中。他在題為「我們當時就停在這裡」（*We Stopped just Here at the Time*，2002）的作品中，將不同的香料放入一些透明、具彈性又色彩繽紛的針織物裡，然後在龐畢度中心（The Centre Pompidou）的天花板上，懸掛出一個巨型的嗅覺雕塑裝置，讓參觀者在其中穿梭時，能體驗到不同的氣味。相隔

7 *Scent of 100 Women: Artist Anicka Yi on Her New Viral Feminism Campaign at the Kitchen*. (2015, March 12). Artspace. https://www.artspace.com/magazine/interviews_features/meet_the_artist/scent-of-100-women-anicka-yis-viral-feminism-52678

二十年後，內托在他最新作品《生活社區》（*lifecommunity*，2022）中選用了丁香、孜然、薑黃、生薑、黑白胡椒等香料，並結合土壤、植物、鵝卵石等作出展示。其作品包羅多樣氣味，營造了別樹一格的感官沉浸式生態空間，讓參觀者反思人與大自然的關係。

若提到氣味在大自然中的角色，不難發現大地藝術（Land Art）裡亦有嗅覺藝術作品的芳蹤。有別於其他大地藝術家將藝術帶到大自然，美國藝術家沃爾特·德瑪麗亞（Walter de Maria）反其道而行，將大自然溫暖潮濕的泥土帶入冷冰冰的畫廊。1977 年，他在位於紐約市蘇豪閣樓（Soho Loft）一所公寓的地板上，鋪設了 280,000 磅的泥土，整體面積達 3,600 平方英尺，深 22 英寸。那股潮濕的泥土氣味，讓參觀者在混凝土建築物裡感受到平日難以體會的大自然意象（imagery）。他將這作品名為「紐約地球室」（*The New York Earth Room*）。

亞洲方面，來自中國上海的藝術家原弓 2011 年在第五十四屆意大利威尼斯雙年展的參展作品《空香 6000 立方》，藉由氣味來表達佛教禪宗的意味。為配合中國國家館的主題「瀰漫」，他將九個氣體噴霧裝置放在場館，充滿檀香的煙霧伴隨著古琴的聲音，飄散在整個六千立方米的展覽空間，使不可見的氣味變為可見。策展人彭鋒形容這件藝術作品難以歸類，既無形狀邊界，又時隱時現，通過參觀者的呼吸進入每人的肺腑，從空間到時間以至從物理到心理不斷漫延。

藝術總是有點臭。

Art must be a bit smelly.[8]

—— 讓．法布爾（*Jan Fabre*）

　　有些藝術家打破了氣味只是一個定態定點的觀念，取以代之將氣味隨時間變化的過程本身視為藝術的表達。比利時藝術家讓．法布爾的作品常常關注轉化及蛻變的議題，創作了一系列嗅覺藝術作品，將事物腐爛變臭的氣味轉變過程作為觀念藝術去呈現，他的作品往往散發著與別不同的氣味。2000 年他在一間大學的古舊建築物入口處，用了 600 公斤 —— 接近 8000 塊生火腿包裹八個極具古希臘風格的巨型石柱，遠看還有點像大理石的紋路。然而，隨著太陽的照射，這些用膠紙封裹著的生火腿發出了極為難聞的惡臭。法布爾期望以此吸引蒼蠅圍繞，將這八個石柱轉化為一件活生生的雕塑作品。儘管這件作品在展出期間遭受了極多的抨擊，法布爾仍有力地提醒人們，人的肉體就如這腐爛的肉柱一樣轉眼發臭。

　　此外，法布爾所創作的劇場表演也是充滿官能刺激，對他來說，身體就像一個不可思議的顏料盒、一個實驗室、一個戰場。在他的作品《哭泣的身體》（*The Crying Body*，2005）裡面，他將社會視為禁忌又帶有強烈氣味的各樣體

8　*Installation on the nose*. (2008). The Sydney Morning Herald.
　　https://www.smh.com.au/entertainment/art-and-design/installation-on-the-nose-20081104-gdt1iq.html

液，如眼淚、汗水、唾液、尿液、血液、精液等，與舞者的裸體混而為一。九位舞者現場表演時的悲傷、快樂和恐懼等情緒引發生理反應，即場從身體流出這些帶有強烈氣味的液體。這些被認為骯髒、怪異及令人不悅的氣味，法布爾認為都是屬於大自然有機生命的一部分，人們不應該對此感到羞恥。法布爾透過創作挑戰大眾重新思考這些氣味所代表的生命力以及人性背後的情色、政治、精神等問題。在法布爾另一個作品《春天來了》（*Spring Is on Its Way*，2008）中，他在避孕套裡裝滿洋蔥及馬鈴薯，從展覽廳的天花板垂吊下來，隨著時間過夫，洋蔥及馬鈴薯漸漸腐爛變重，有的還發芽穿破了避孕套而掉在地上。法布爾雖然不是一位以氣味為創作核心的藝術家，然而他前衛激進的創作每每帶有非常強烈的氣味，直接挑戰人們的官能反應及價值觀。當然毫不意外地，受眾對於其作品的反應總是處於兩極，不是憤怒投訴，就是拍案叫絕。這或許也側面印證了氣味在社會中的角色總是讓人又愛又恨。

藝術是關於對死亡的恐懼。

Art is about the fear of death.[9]

—— 達米恩・赫斯特（*Damien Hirst*）

9　*1990: Hans Ulrich Obrist Explains Why Damien Hirst's "A Thousand Years" Stopped Francis Bacon in His Tracks*. (2018). Artspace. https://www.artspace.com/magazine/art_101/art-in-the-90s/1990-the-reasons-why-damien-hirsts-a-thousand-years-stopped-francis-bacon-in-his-tracks-55452

氣味的轉化最終讓人聯想起死亡。英國當代藝術家達米恩·赫斯特著名的作品《一千年》將一個逐漸腐爛的牛頭和一堆蒼蠅放在一個長形玻璃箱困在一起。牛頭孳生的蛆蟲，變成蒼蠅飛撲到牛頭上覓食，卻被一盞掛在牛頭之上的滅蠅燈消滅，在此期間混雜出極其獨特的腐臭氣味。赫斯特藉此爭議性作品表達生命看似自由卻不可抗逆的死亡終局。據說，畫家弗朗西斯·培根（Francis Bacon）在他的作品前駐足凝視了接近一個小時。氣味在這些作品裡代表著生命流逝的痕跡，散發出一種死亡的氣息。

　　上述那一類藝術家，他們從所採用的氣味種類、收集製作及呈現的手法皆充滿多樣性，甚至挑戰受眾的感知能力。由此可見，嗅覺藝術已不再像以往被拒於藝術的門外，而是登堂入室成為當代藝術的一分子。2012 年，一個名為「藝術與嗅覺學院」（The Institute for Art and Olfaction）[10] 的非牟利組織在美國洛杉磯成立，這更印證了嗅覺藝術漸受關注的事實。該組織成立的目的是啟動與支援那些以氣味為藝術創作媒介的項目，如實驗、展覽、教育、駐場計劃等，意圖促進跨領域、跨技術的藝術創新實踐。他們每年頒發「藝術與嗅覺獎」（The Art and Olfaction Awards），對象包括香水、嗅覺藝術作品等項目，提供了一個廣闊的平台，讓調香師、藝術家、科學家共聚一堂，一起致力探索嗅覺美學的可能性。

10　*The Institute for Art and Olfaction*. (n.d.). The Institute for Art and Olfaction. https://artandolfaction.com/

第五節

展 覽 氣 味 ：

從 藝 術 展 覽 談 氣 味 的 載 體 運 用

　　從前，藝術博物館常常被認為是一個以視覺主導的場域，而嗅覺藝術家意在嘗試打破傳統藝術展覽上「嗅覺沉默」（olfaction silence）的現象。有學者指出，嗅覺體驗在美術館所帶來美學與環境的張力，不止在概念、情感和意識形態方面為參觀者帶來影響，還將美術館重新概念化為藝術與環境交織的空間。藝術家透過嗅覺體驗，將美術館的空氣重新轉化成美學的媒介，使參觀者的身體與藝術展覽場域連結在一起。[11] 當氣味被帶進藝術展覽的殿堂，有時會被視為一種承載美感的載體，擴展了傳統視覺藝術的體驗。

美感載體

　　英國泰特美術館（Tate Britain）曾經舉辦了一個名為「泰特感官」（*Tate Sensorium*，2015）的展覽，參觀者以一種嶄新的方式，從多感官的角度去欣賞泰特美術館的館藏。他們邀請了倫敦 Flying Object 工作團隊，以精選的英國繪畫作

11　Hsu, H. L. (2020). *The Smell of Risk: Environmental Disparities and Olfactory Aesthetics*. NYU Press.

品館藏為基礎，調配出相關的氣味，在展場裡連同泰特美術館其他館藏藝術作品一起展出，為參觀者帶來不一樣的嗅覺藝術體驗。例如，他們將青草和泥土的氣味與藝術家法蘭西斯・培根的畫作《風景中的人物》（*Figure in a Landscape*，1945）一起展現。此外，策展人還將柴油和煙草的氣味與描繪船隻的畫作一起配搭，將家具護理噴蠟碧麗珠（Pledge）的氣味連同那些與現代家居相關的畫作一起展出。氣味在展覽中的角色是作為繪畫視覺內容的代表與輔助。而泰特美術館對待藝術家理查德・漢密爾頓（Richard Hamilton）的作品《內景 II》（*Interior II*，1964）時採取了另一種手法，他們以膠水的氣味暗示藝術作品的拼貼製作過程。在此，氣味的作用是去表達出這些視覺藝術作品的創作過程。

位於荷蘭南部埃因霍芬（Eindhoven）的凡艾伯當代美術館（Van Abbemuseum）採用相似的手法，透過嗅覺體驗將博物館的視覺藝術重新演釋，並將之稱為「吸入藝術」（Inhaling Art）。參觀者可以逐一打開藝術作品旁邊的容器，去嗅聞每件藝術作品。美術館期望以嗅覺體驗的方式帶領參觀者從另一種角度去欣賞這些藝術作品。而在紐約大都會藝術博物館（Metropolitan Museum of Art）的一個展覽上，有別於其他展覽使用特殊裝置去散發氣味，藝術家埃茲吉優卡（Ezgi Ucar）將薰香、香料和香粉等物料直接塗抹在畫布上，把鮮花和鹽水的氣味混合，提升了克勞德・莫奈（Claude Monet）《聖阿德雷斯的花園》（*Garden at Sainte-Adresse*）的真實感。而瑞士圖恩藝術博物館（Kunstmuseum Thun）在 2017 年舉辦的

嗅覺展覽亦探討了氣味在博物館藏品中的角色與作用，策展人與調香師和藝術家合作，創造了一系列受該館藏品啟發而調配的香氣。

從上述的例子可見，氣味在藝術展覽中可以代表著藝術創作的過程以至藝術作品內容的本身。策展人與調香師及藝術家共同合作，創作出藉由藝術作品啟發而調配成的香氣，又或直接將帶有香氣的物料融入藝術創作之中。

敘事載體

除了將視覺藝術作品美感以嗅覺的方式展現之外，氣味更經常被視為一種敘事的載體，讓參觀者沉浸體驗文化歷史，重尋社會集體回憶，了解城市的發展變遷。在新加坡國家博物館（National Museum of Singapore）的一個展覽裡，展覽設計師勞拉·米奧托（Laura Miotto）透過街頭小食的氣味去讓參觀者了解社會發展的歷史，以氣味喚起參觀者對戰後新加坡的嗅覺回憶。此外，設計師還使用了植物和草藥的氣味來代表新加坡本土文化。這些氣味不單止為年長的參觀者勾起昔日的回憶，亦帶動年青的參觀者感受過去的生活氣息。米奧托其後在另一個關於環境變遷的展覽上，分別採用了腐臭與花香的氣味來代表新加坡過去到處充滿難聞氣味的骯髒河流，與如今芳香飄逸的花園城市。這種對比鮮明的嗅覺體驗，在展覽期間促進了參觀者之間的對話。

在一個名為「著名的死亡」（*Famous Deaths*）的裝置作品裡，策展人透過氣味和聲音的混合體驗，讓參觀者感受美

國前總統約翰‧甘迺迪（John F. Kennedy）遭刺殺身亡前的最後一刻，展覽使用了皮革、香水、火藥和血液等氣味來進行敘事，並結合槍聲的音效來重塑當日的情境。參觀者需要躺在一個像太平間冷藏器大小的藝術裝置內才能體驗完整的感官氛圍。氣味在此成為了一種敘事的載體。此外亦有展覽將氣味當作建築歷史來展示。建於 1906 年的曼哈頓摩根圖書館博物館（Morgan Library & Museum）與哥倫比亞大學一位教授合作，讓參觀者拿著採集器走在摩根圖書館裡，從古籍、古家具以及地毯上逐一採集氣味，藉此指出氣味在歷史與文化保護中具有重要的價值。[12] 其後甚至有設計團隊提出，可以考慮將氣味列作非物質遺產來保護，並為此特意製作了一個以古籍歷史書為題的香輪，作為研究有關歷史氣味文檔的工具。這個香輪的設計概念，取自於倫敦聖保羅大教堂圖書館的歷史書籍所散發的氣味。設計團隊認為這不僅是用來與訪客交流的溝通工具，也是一種展現聖保羅大教堂圖書館歷史身份的藝術形式。[13]

本質載體

前文提到嗅覺藝術評論家吉姆‧德羅尼克將「嗅覺藝術」

12　Kennedy, R. (2017) *What's That Smell? Rare Books and Artifacts From a 1906 Library*. The New York Times. https://www.nytimes.com/2017/03/03/arts/morgan-library-book-smell.html

13　Bembibre, C., & Strlič, M. (2017). Smell of heritage: a framework for the identification, analysis and archival of historic odours. *Heritage Science*, 5, pp. 1-11.

分為「香氣的藝術」與「藝術的香氣」。氣味在藝術展覽裡，除了服務於其他藝術形式，近年亦愈來愈多地擔當藝術展覽的主角。例如廣州 K11 購物藝術中心在 2022 年舉辦了一個名為「看得見的氣味——小眾香集合概念『嗅』場」（*Seeing is Smelling*）的展覽，以視覺的形式展現國內外多款小眾品牌的概念香水。有意思的是，展場分別以質疑、轉變、勇氣、偏見、少數、尊重這六個主題展開，好像道出了氣味一直以來在大眾心目中的形象。中國北京 798 藝術區的島間當代藝術，亦曾經舉辦一場名為「氣味美學實驗室」的沉浸式感官美學藝術展，結合聲音、影像、互動裝置、新媒體藝術等形式，將參觀路線打造成一趟探索氣味的旅程。

而日本的氣味展覽（におい展）更是打出以氣味為展覽本體的旗號，邀請參觀者親身用鼻子去嗅聞欣賞接近 50 種奇怪氣味。該展覽於台灣台北華山 1914 文創園區展出時，被翻譯成為「氣味展超」。展覽分為五大部分，包括由調香師調配給外星人的幻想氣味，由費洛蒙組成的男女勾魂香，由腳臭、口臭、老人臭組成的身體氣味，由惡臭罐頭食物與充滿汗臭的真皮外套組成的激臭邀請函，還有貴價稀有香料組成的療癒小站。氣味展覽所選取的極端氣味種類之多元，可反映出氣味像是一名怪胎，被放進光怪陸離的大觀園內被檢驗。每種氣味暗藏於一堆白色棉花裡，放置在大型的透明展箱內讓參加者嗅聞。展場內還設有氣味檢測器，讓參加者檢測自己身體上的氣味。雖然這個展覽是在 2020 年新冠疫情期間舉辦，仍然吸引很多民眾前來體驗。

今時今日的展覽已經進入科技展演的形式，嗅覺可以數碼化嗎？如何通過科技媒介將這種獨特的美學體驗帶進數碼生活時代？下一章將分別從感官影院以及氣味數碼化來探討嗅覺科技生活的可能性。

第 三 章

後調香

—— 氣 味 科 技

真 假 氣 味 :

從 感 官 影 院 談 氣 味 的 虛 擬 真 實

在虛擬世界裡提供氣味體驗並不是一個創新的概念。自上世紀 60 年代起，人們一直試圖探索如何提供氣味在內的多感官體驗。來自美國的莫頓·海利格（Morton Leonard Heilig）被後世喻為「虛擬實境之父」（Father of Virtual Reality），於 1955 年在其撰寫的一篇文章〈未來的影院〉（*The Cinema of the Future*）裡，首先提出多感官影院的概念。他相信影院體驗不止於視聽感受，亦應伴隨其他感官體驗。海利格其後按此概念於 1962 年製作了一台多感官體驗的模擬裝置，稱之為「全感模擬器」（Sensorama），並連同五部短片一起發表，展示多感官體驗影院的概念。該裝置被視為最早實現虛擬實境的模擬裝置，為觀眾提供了視覺、聽覺、嗅覺、觸覺等多感官體驗，帶來猶如身臨其境的沉浸式觀影享受。

這台模擬裝置是一個單人動感座椅，外掛有罩篷，內有顯示屏、喇叭以及一整排通風孔，椅上設有扶手。觀眾只需要坐上動感座椅，把頭伸入特製的罩篷，便可以享受多感官體驗，當中包括彩色顯示屏呈現的三維廣角影像、喇叭提供的立體聲響、震動扶手座椅提供身體傾側的動感、風扇提供

流動的風感，以及氣味裝置提供的芳香等。當短片展現穿梭大街小巷的畫面時，觀眾可以同時感受到座椅傳來的震動、從風扇迎面吹來的涼風，聽到喇叭發出鬧市的聲音，以及聞到氣味裝置散發出來的街道氣味。整個觀影過程模擬了短片裡電單車在鬧市穿梭風馳電掣的感覺。此外，裝置還附設有紫外燈，為罩篷進行固定消毒，好讓每位觀眾探頭入內之前，對整個觀影空間進行清潔。

當年除了播放電單車穿越鬧市的短片作演示之外，還有一齣以肚皮舞為題的短片使用 Sensorama 放映。當影片中的舞者走近鏡頭前，模擬裝置就會噴出香水，後來有人笑指這是虛擬實境成人色情片的先驅。雖然如此，海利格其後依此概念發明了望遠鏡眼罩（Telesphere Mask），將 Sensorama 提供的多感官體驗濃縮在一個猶如望遠鏡大小的眼罩內。現在回望，這可算是當今虛擬實境頭戴式裝置的原型。海利格當年為此還特製了一台攝影機來拍攝立體影片。

可惜的是，儘管 Sensorama 的前瞻性為後世開創了虛擬實境的可能性，但正如很多當代超前的創意概念一樣，在其誕生的當下，其實並未獲得那個世代人們的認可，這導致海利格其後因為缺乏資金支持而被迫中斷後續研發計劃。據說，他太太在他死後二十年仍然為此而負債。[1] 若當日投資者、市場和觀眾能預見到 Sensorama 的潛力，或許最終局面

1　Brockwell, H. (2016). *Forgotten genius: the man who made a working VR machine in 1957*. TechRadar. https://www.techradar.com/news/wearables/forgotten-genius-the-man-who-made-a-working-vr-machine-in-1957-1318253

就不會如此。這或多或少反映了氣味媒體自古以來存在的問題，除了氣味媒介本身帶來的挑戰，也受到人們對氣味媒體的接受度與認受性的影響。

氣味電影

在海利格發表未來影院的概念並推出 Sensorama 的那幾年間，電影界出現了一連串有關氣味體驗與視聽結合的嘗試。電影製作人西德尼‧克夫曼（Sidney Kaufman）於 1959 年推出了一部氣味電影，片名為《長城背後》（*Behind the Great Wall*），片長為 120 分鐘，在紐約市德米爾劇院（DeMille Theatre）上映。影片的氣味透過戲院內置的一個名為「AromaRama」的冷氣系統放送出來。這部影片其實是將意大利導演萊昂納多‧邦齊（Leonardo Bonzi）於 1958 年拍攝的紀錄片《長城背後》（*La muraglia cinese*）改編製作成氣味電影。這部彩色紀錄片是中國的遊記，拍攝內容主要記錄了當時中國的風土面貌，例如鸕鶿捕魚、狩獵老虎、婚慶節日巡遊等活動。克夫曼在製作該電影的時候，為此特別配上了不同的人工合成氣味，例如，給切開香橙的畫面配上香橙的氣味，給展現香港城市的畫面配上辛辣的氣味，給海港的畫面配上汽油的氣味，給鸕鶿捕魚的畫面配上潮濕稻草的氣味，給狩獵老虎的畫面配上香蕉油的氣味等等。

儘管克夫曼在紐約時報（The New York Times）上宣稱 AromaRama 是一種體驗的擴展（Expansion of Experience），可以讓觀眾難以忘懷。然而，那種「難以忘懷」實在是值

得商榷，AromaRama 的概念當時遭到影評人博斯利‧克勞瑟（Bosley Crowther）在紐約時報撰文猛烈抨擊，形容 AromaRama 簡直是糟塌了原先由邦齊拍攝的紀錄片。[2] 這個「氣軌」（smell-track）並沒有如「聲軌」（sound-track）一樣提高影片的真實感，相反，它呈現出高度不受控制的狀態，氣味隨風飄散於戲院各個角落，又瀰漫在觀眾席的座椅上，甚至附著在觀眾的衣服上，久久不散。這導致氣味與畫面不同步的情況，戲院不同位置的觀眾感受到的氣味亦強弱不一，這些問題對於觀眾來說十分明顯又突兀，妨礙觀影的投入。克勞瑟認為，影片的氣味特效偶爾為之尚可接受，但若要觀眾在 120 分鐘的觀影期間內，接受一連串不受控的氣味特效，確實有點本末倒置，擾亂整體觀影氣氛。因此，早期的氣味電影大多充其量只是一個噱頭而已。

在 AromaRama 推出後一個月，芝加哥上映了電影史上第一部專門為氣味電影特別拍攝的劇情片，名叫《神秘的香氣》（Scent of Mystery），講的是偵破一個謀殺計劃的偵探故事。有別於 AromaRama 通過戲院冷氣系統散發氣味，《神秘的香氣》以安裝在戲院每個座位底下的特製膠管作為放送氣味的系統，在電影播放時可以先後釋出接近 30 種不同的氣味。這種方法可以讓每位觀眾都可以感受到其前方座位底下散發出來的氣味。這部氣味電影縱然野心很大，但當時的觀

2　Times, T. N. Y. (1959). *Smells of China; "Behind Great Wall" Uses AromaRama*. The New York Times. https://www.nytimes.com/1959/12/10/archives/smells-of-china-behind-great-wall-uses-aromarama.html

眾並未如預期般懂得欣然享受這個創新的體驗，因為它遇上了往後無數氣味電影皆要面對的技術問題，也可以說是氣味本質的問題。戲院放送的氣味與屏幕播放的畫面很難完全同步，前一個場景的氣味仍瀰漫在空氣中的時候，畫面已轉去下一幕了，造成了氣味疊加的混亂效果。此外，觀眾座椅下的裝置在釋出氣味時會發出嘶嘶聲，這種聲音給觀影體驗帶來一定程度的滋擾。

本片的製作人小邁克·托德（Mike Todd, Jr.）當初製作這部氣味電影，其實是為了繼承他父親老邁克·托德（Mike Todd Sr.）的遺志。他父親早於 1954 年已經對瑞士教授漢斯·勞伯（Hans Laube）1939 年發明的戲院氣味放送系統感興趣，甚至打算將之應用在電影《八十天環遊世界》（*Around the World in Eighty Days*）中，把氣味融入整個電影的敘事裡。因為這部影片是專門作為氣味電影而特別拍攝的，故此除了在氣味放送方式、氣味的類別以及影片類型等方面有別於 AromaRama，其在氣味與畫面的對應設計上亦花了一定心思，製作人為每個戲劇性的場面都配製了一種特定的氣味，例如給酒桶撞牆的畫面配上葡萄酒的氣味等等。除了典型的氣味效果以外，影片有一幕是一個空蕩蕩的房間，當觀眾聞到煙草味的時候，就能推測出那個有抽煙習慣的兇手一直匿藏在房間附近。透過煙草氣味來讓觀眾發現誰是兇手的偵探劇情，讓氣味不再止於擔當視覺影像的輔助角色，而是把整個電影敘事推向另一層面。

儘管如此，這齣《神秘的香氣》始終逃離不了大多數氣

味電影的宿命。這部電影的導演傑克·卡迪夫（Jack Cardiff）在上映二十多年以後接受訪問時，毫不客氣地直接形容這部電影是一場徹底的災難，甚至想把它從自己的記憶中抹去。[3] 他由製作初期的興奮轉變到後來的失望，他發現每種氣味最終聞起來都差不多，像極了那些便宜的香水，哪怕每個瓶子裝著不同的氣味，像是煙草、海洋，抑或杏果之類的東西，但這些氣味到頭來好像什麼都不是，聞起來都很假。其後他們把此片拿到紐約放映，一樣劣評如潮，最終唯有在 1961 年另行推出一個無氣味的電影版本，並改名為「西班牙假期」（Holiday in Spain）。

縱使氣味電影《神秘的香氣》遭遇如此慘痛的負評，導演卡迪夫在 1986 年接受訪問時，仍然表示對未來的氣味電影充滿信心。他指出，過去電影界對氣味有很多的偏見，僅僅是因為人們大部分時候都只會想到萬一有可怕難聞的氣味會如何如何，但正如電影視覺影像的鏡頭語言一樣，在交代有關浴室的劇情時，並不一定要硬生生出現浴室的畫面。他說：「我認為氣味電影是有未來的，我不知道它什麼時候會到來，但我希望它會很快到來，因為我有興趣再做一次。」（"I think there is a future: when it will come I don't know. I hope it will come soon because I would be interested in doing it again."）

3　Burnstock, T. *An Interview with Jack Cardiff.* https://inglorioussmellovision.com/interviews/an-interview-with-jack-cardiff/

或許，卡迪夫點出了氣味媒體一直讓人又愛又恨的弔詭性。有趣的是，當時訪問卡迪夫的人，後來也當上了電影製片人，她就是來自澳大利亞的塔美·伯恩斯托克（Tammy Burnstock）。2015 年，她聯同氣味藝術家薩斯基亞·威爾遜 - 布朗（Saskia Wilson-Brown）在藝術與嗅覺學院（The Institute for Art and Olfaction, IAO）的支持下，在大銀幕上重演了氣味版《神秘的香氣》。

所聞即所見

　　氣味，就像是一個滿有性格又不受控的演員一樣，自由遊走於戲裡戲外，讓人哭笑不得。無論是 Sensorama 或 AromaRama，其實都大多沿用了「所聞即所見」（*what you smell is what you see*）的概念，觀眾嗅覺感受到的氣味伴隨視覺所看見的畫面出現，為要襯托並加強觀影的真實臨在感。例如，當影片播放到花園的場景，就有相應的花香氣味散發出來，讓觀眾感覺猶如身處螢幕畫面所見的花園一般。這種情形就如配音一樣，觀眾在武俠影片裡聽到拔劍的聲音，其實不是由道具所發出的真實聲音，而是後期配上的音效，但觀影的時候，觀眾感覺那就是電影人物拔劍的聲音。

　　所聞即所見，目的就是讓觀眾嗅聞到影像世界裡的氣味，後來有人將此概念統稱為「Smell-O-Vision」。縱使這個概念在其剛面世的時代並沒有取得成功，甚至沒有獲得最基本的肯定，但它確實開啟了後來者對數碼媒體世界中氣味體驗的想像，甚至大大影響了後來嗅覺科技在視聽媒體裡的應

用手法，包括當今的虛擬實境。

誠如氣味電影導演卡迪夫所言，氣味在電影裡的作用就好像配音一樣，並不是影片裡所有場景都需要配有模擬氣味特效，而是需要選取特定場景與特定的氣味作配對。無論花園的花香及舞者的香水，都是一些普羅大眾所熟知的香氣，但絕不能展示打鬥場面的血腥味，又或垃圾崗場面的腐臭味。試想像一下，如果將警匪電影《智齒》的畫面配上相應氣味，大概在增加真實感之餘，亦增加了觀眾的厭惡感，必將成為真正的票房毒藥。嗅覺心理學家艾弗里・吉爾伯特（Avery Gilbert）認為，假如當初這些氣味電影製作人能堅持下去，或許氣味電影就能獲得成功。[4] 但參考海利格等人後來的際遇，恐怕未獲成功以先，製作人們先要賠上畢生的積蓄，這似乎也道出了氣味其後在不同媒體中的命運。

雖然如此，中外電影史上仍然不乏具有真實氣味體驗的作品。例如，由陳慧琳和金城武領銜主演的電影《薰衣草》，那是一個香薰治療師與誤墮凡間的天使之間的愛情故事。2000 年電影上映時，有些香港戲院就特意增設香薰場次，電影放映期間在戲院裡放送薰衣草香氣。而電影《朱古力獎門人》（*Charlie and the Chocolate Factory*）2005 年在東京 TOHO 電影院首映期間，亦曾經使用一套名為 Aromatrix 的設備放送香氣，當螢幕上呈現朱古力工廠的場景時，就會有

4　Gilbert, A. (2015). *What the Nose Knows: The Science of Scent in Everyday Life*. CreateSpace Independent Publishing Platform, pp. 152-158, 163-169.

相應的朱古力香氣放送。這些電影都是籠統地用同一種「氣味氛圍」手法，貫穿整個觀影體驗，讓觀眾在觀影時沉浸在有關的香氣裡。做法一般是將特定的香氣裝置預先安裝在戲院的通風系統上，定時放送香氣，使之充滿戲院的整個空間。

　　然而，也有一種稱為「氣味特效」的方式，根據劇情的發展，要求觀眾在不同時間段自行打開氣味反應包，近距離嗅聞電影故事的氣味。例如電影《朱古力獎門人》2010年在西雅圖電影節放映時，並沒有使用戲院的通風系統來放送氣味，取而代之的是在戲院門口向每位入場觀眾派發一個氣味反應包，裡面有各種各樣的糖果及香精瓶。電影放映前有專員特別講解氣味反應包的使用方式，只要觀眾在螢幕上見到有「氣味特效」的字幕提示，就可以打開相應的氣味反應包來嗅聞。例如有一幕畫面中一位小女孩要走進朱古力工廠，戲院螢幕上就出現「吃朱古力棒」的提示，觀眾見到就可以在氣味反應包裡拿出朱古力棒咀嚼。按入場的觀眾事後描述，當整個戲院二百位觀眾同時咀嚼朱古力棒時，那一股濃烈的朱古力香氣，不比過去戲院使用自動化噴霧系統所散發的朱古力香氣遜色，而且香氣效果來得更為自然。[5]

　　當然，這種由觀眾自行打開氣味反應包的做法，容易因為戲院漆黑一片的環境，使觀眾操作不便。2011年曾經有一齣號稱為4D的電影《非常小特務：決戰鎖時狂魔》在香港上

5　Berkun, S. (2021). *Willy Wonka in Smell-O-Vision: review*. Scott Berkun. https://scottberkun.com/2010/willy-wonka-in-smell-o-vision-review/

映，當時每位入場觀眾都獲派發一張「特務卡」，其實就是香氣刮刮卡，上面總共有八格，分別寫上一至八的阿拉伯數字。只要大銀幕顯示其中某個數字時，觀眾就可以拿著手上的「特務卡」，刮走相應的數字，從而感受相應的香氣。但據說當時因為戲院場內燈光昏暗，觀眾很容易刮錯數字而聞到不對應的氣味。而且有觀眾反映，觀影時手上拿著刮刮卡嗅聞，動作像是吸食毒品，感覺有點奇怪突兀。

媒介即信息

無可否認，氣味電影的發展需要依靠「天時、地利、人和」。或許當今先進的嗅覺科技可以對「天時」與「地利」起到一點作用，例如對氣味放送時間及空間的調控可以更精準一些。然而，「人和」方面才是一直以來判斷氣味電影成敗的最關鍵因素。或許，在完全解決技術問題以先，可以在人們感知氣味的方式及氣味體驗設計上多作探究。這就涉及認知科學和藝術美學的層面。

傳播理論大師馬素‧麥克魯漢（Marshall McLuhan）在1964年提出了一個影響至今的傳播理念：「媒介即信息。」（The medium is the message.）他在《認識媒體：人的延伸》（*Understanding Media: The Extensions of Man*）[6] 一書中指出，媒介本質主宰了信息內容，塑造了甚至控制了人與人之間的聯繫溝通與行動方式，媒介與人產生了一種共生關係，影響

6　McLuhan, M. (1994). *Understanding media: The extensions of man*. MIT press.

人們對信息的感知方式。媒介不只是一種承載信息的工具，更是人類感官的延伸。他當時指出，文字與印刷媒介是人類視覺的延伸，音樂與廣播媒介是人類聽覺的延伸，而電視媒介是人類視覺、聽覺及觸覺的綜合延伸。那麼，今天的平板電腦、手機及虛擬實境這些媒介，無疑是在這些感官之上再進一步實現了平衡感及本體感的延伸。

那麼，嗅覺呢？假如將氣味視之為一種媒介的話，那麼氣味媒介將如何影響信息的內容？如何塑造人們的溝通模式？又如何成為人們嗅覺的延伸？氣味本身的特質，為其置身於數碼媒體時代帶來了一定的挑戰。當中包括氣味在傳統媒體中遇到的天時、地利、人和等問題，即時間、空間及受眾感知方式等。然而，隨著二十一世紀數碼創新科技的發展，以及後疫情時代人們對於嗅覺認知的轉變，嗅覺科技體驗迎來了前所未有的機遇。

第二節

數 碼 氣 味 :

從 嗅 覺 科 技 談 氣 味 的 數 碼 轉 換

　　氣味，無色、無聲、無形體，看不到、聽不到、觸不到，更不要說儲存、還原、刪除，又或播放、暫停、終止。人工智能的氣味世界會不會像置身於百貨公司的香水專櫃一樣？人們會面臨氣味超載的情況嗎？當玩家沉浸在數碼遊戲世界時，走過充滿花香的園林後，難道就是瀰漫血腥的槍林彈雨在等著？當玩家在手機上迎來情人的香水味、家中的飯香味，會同時遭遇情敵黑客的臭味攻擊嗎？當今人們的衣食住行日常生活已離不開數碼科技，這種體驗難道只局限於視覺、聽覺及觸覺？數碼世界的嗅覺體驗到底會是怎樣一回事？人們可以如何通過數碼科技傳送、接收及體驗氣味？或許在思考這一切以先，需要了解一下什麼是數碼化，以及氣味要如何數碼化？

　　數碼化（又稱數位化或數字化，Digitization），指的是將訊號轉化為數字，成為讓電腦能明白及處理的模式。現實世界的光波（視）、聲波（聽）、溫度（觸）都是一些物理現象，可作為類比訊號（或稱模擬訊號，Analog Signal），其數值是連續的。而其變化是在一個時間區段內循序漸進，例如光線

由明變暗、音量由大變小、溫度由高變低等等。而數碼訊號
（Digital Signal）則是不連續的，在一個時間區段內進行多次
採樣（sampling），得到一系列離散數據，人們俗稱為 0 與 1
的二進制世界。例如只有光或暗、高音或低音、高溫或低溫
等數值，並沒有真實的漸入（fade in）或漸出（fade out）。
現時我們在電腦上所看到或聽到的漸變效果，都是透過在一
個時間區段內增加多組頻密採樣數據來模擬出漸入漸出的效
果，此過程又稱為量化（Quantization）。類比訊號雖最貼
近自然界的運作模式，但容易被時間或空間的雜訊打斷。相
反，數碼訊號可透過信息數字化進行大規模且極其迅速的處
理。故此，數碼化有利於信息在網絡世界裡的運作及傳播。
傳送端將信息按指定制式進行編碼，即由類比訊號轉化為數
碼訊號，然後經由網絡系統傳送。當接收端收到後，會按指
定制式進行解碼，即將數碼訊號轉化為類比訊號。這些信息
可以有多種形式，如文字、圖片、影像、聲音，甚至腦電波
及雲端大數據等。整個信息傳輸過程，包括了儲存、傳輸、
壓縮、解壓縮、加密及解密等一系列操作處理。期間衍生的
數碼格式編制多如繁星，視乎信息類型而定。視覺方面的數
碼化例子，較為人熟悉的有關於圖像格式的點陣圖（bitmap）
及向量圖（vector），亦有關於顏色的數碼印刷四色 CMYK[7]
及螢幕色光三原色 RGB[8] 等。而聽覺方面的數碼化例子，包

7　CMYK：數碼印刷四色，包括青色（Cyan）、洋紅色（Magenta）、黃色
　　（Yellow）、黑色（Black）。

8　RGB：螢幕色光三原色，包括紅色（Red）、綠色（Green）、藍色（Blue）。

括聲音的音訊格式有 WAV、AAC、MP3 等。聲音數碼化還涉及採樣頻率（sampling rate，單位為赫茲 Hz)、樣本大小（sampling size，單位為位元 bits）、聲道（channels）如單音（mono）、立體聲（stereo）等等。

簡單來說，數碼化就是指人類可明白的語言與電腦可明白的語言之間的轉換，目的是達至兩者相互溝通。而數碼科技（Digital Technology）將數據（data）處理後轉變為可理解的資訊（又稱信息，information），繼而發展出各種各樣的應用技術。情況就如身體檢查報告上的一堆生理數據，在經過電腦系統或醫生分析判斷後可以轉化為有用的資訊，以便理解就診者是否患上疾病，繼而發展出不同的治療方案。

數碼氣味

那麼回到嗅覺感官的層面，氣味到底可以如何數碼化？有別於其他感知物理現象的感官，嗅覺與味覺一直被認為是感知化學現象的感官。氣味屬於揮發性化學物，在脫離原先依附的氣味源後，透過空氣傳播至不同地方，這些揮發性化學物隨著人們吸入空氣進入鼻腔，又或是經由口腔嘴嚼食物時呼出的空氣，接觸到嗅覺神經細胞，繼而將信號傳到大腦，形成嗅覺感知。那麼，到底電腦要如何處理氣味數據？網路系統要怎樣傳送及接收氣味數據？氣味又是如何被編碼及解碼？數碼氣味可以像數碼影像或數碼音樂一樣被儲存、刪除、播放以及停止嗎？資訊科技人員要如何操作數碼氣味系統？藝術家要如何創作數碼氣味藝術？設計師又要如何設

計數碼氣味服務？用家要如何感受數碼氣味體驗？人們要如何實現數碼氣味互動生活？

　　為讓接下來的陳述更清晰，首先需要約略梳理一些中英文字詞的意思。就像氣味本身具有含糊性，有關氣味數碼化的詞彙亦未有統一標準，可以稱作「數碼氣味」（Digital Smell）或「數碼香氣」（Digital Scent）。但因「香氣」兩字限制了人們對氣味本身香臭屬性的主觀界定，故此本著作一般情況下會以中性詞彙「數碼氣味」述之。

　　「數碼氣味」，可以理解為電腦系統所控制的氣味（Computer-Controlled Smell），更多時候是指氣味的釋出，這亦是近代研究數碼氣味的先行者約瑟・奇（Joseph 'Jofish' Kaye）於 2001 年在麻省理工學院媒體實驗室（MIT Media Lab）發表「象徵化嗅覺顯示器」（Symbolic Olfactory Display）概念時所使用的描述。[9]他當時提出可藉由電腦系統控制氣味釋放，為數碼設備的使用者提供嗅覺體驗，透過氣味向使用者傳遞一些象徵訊號或信息資訊。

　　有些學者為了更全面概括整個嗅覺體驗而採用「數碼嗅覺」（Digital Olfaction）這個更廣義的稱呼。該定義包含了感應氣味以及釋放氣味的兩個方面。就互動設計（又稱交互設計，Interaction Design）來說，可簡單理解為氣味在電腦系統的輸入（input）及輸出（output），就如掃描器（scanner）

9　Kaye, J. N. (2001). *Symbolic olfactory display* (Doctoral dissertation, Massachusetts Institute of Technology).

是感應視覺圖像的輸入，電子螢幕（screen）則是顯示視覺圖像的輸出。按相同思路，「數碼氣味科技」（Digital Smell Technology）可以理解為嗅覺數碼化發展出來的應用技術，又稱作「數碼香氣科技」（Digital Scent Technology），或「嗅覺科技」（Olfactory Technology）。

互動氣味

在互動設計的領域裡，為要達至人機互動（Human-Computer Interaction, HCI），人與機器的溝通必須要有共通的、可轉化的語言。著名遊戲設計師基斯·古羅霍（Chris Crawford）[10] 曾經將數碼世界的「互動」形容為一場連續不斷的人機對話：「那是兩個或多個主體之間的循環過程，每個主體都交替地傾聽、思考和說話，形成某種的對話交流。」（"A cyclic process between two or more active agents in which each agent alternately listens, thinks, and speaks—a conversation of sorts."）當中提到的「傾聽」「思考」和「說話」，可以理解為電腦系統的「輸入」（input）、「處理」（process）和「輸出」（output）。對電腦系統來說，鍵盤是輸入裝置，用來聆聽使用者要向電腦發出的語言命令；中央處理器（CPU）是處理裝置，用來思考運算操作命令；螢幕則是輸出裝置，用來「說話」，即向使用者顯示電腦運算後的結果。現時手機

10　Crawford, C. (2002). *The art of interactive design: A euphonious and illuminating guide to building successful software*. No Starch Press.

的觸控式螢幕，就同時具有輸入及輸出的功能，內容可以是文字、圖像、聲音等。那麼在人機互動的過程裡，要如何以氣味信息溝通？接下來筆者將嘗試沿用上述的框架逐一說明。

若把氣味當作一種輸入媒介（input medium），感應氣味的裝置可稱為「氣味感應器」（odor sensor）或「氣味偵測器」（odor detector），俗稱「電子鼻」（electronic nose, e-Nose）。這個裝置不一定是鼻的形態，只是模擬人類的嗅覺感應方式，系統通過自動學習不斷演進，可以被訓練去檢測以及識別特定的化合物。電子鼻是利用神經網絡技術（neural network）開發的模式識別（pattern recognition）程序，可通過一些化學感應器，如氣體感應器（gas sensor）等，去「嗅聞」和偵測周遭空氣或物體散發出來的氣味，例如由食物或飲品所散發出來的揮發性化合物。氣味感應器將電子信號發送到電腦系統後，系統便會使用模式識別的方法，將此氣味與既有已知的模式進行比對檢測。

電子鼻一般包括三大部分：氣味樣本輸送系統、檢測系統以及計算系統。它最重要的功能是識別、比較、量化、數據儲存和檢索。1982 年，電子鼻的概念首次被提出。時至今日，電子鼻已經應用於不同的行業，特別是對食品、毒品、石油和天然氣的檢測上。在食品工業中，電子鼻主要用於檢測飲料是否變酸、肉類是否變質、咖啡豆或茶葉的質量是否達到標準等。美國太空總署（NASA）則用電子鼻來檢測太空站內是否有氨氣洩漏或別的化學品逸出。而機場安檢則使用它來檢測非法毒品和危險的塑膠炸彈等等。

而當氣味作為一種輸出媒介（output medium），釋放氣味的儀器裝置可稱為「氣味釋放器」（odor releasing device）或「氣味生成器」（odor generating device），又或沿用約瑟·奇的說法——「嗅覺顯示器」（olfactory display）。從名字可得知，早期學者將嗅覺顯示器理解為相當於視覺上的電腦顯示器。然而，這個直白的用詞在中文及英文中，皆會帶來感官錯置的誤導。故此，後來者更常使用氣味釋放器、氣味生成器，又或氣味裝置等詞彙。鑑於現時市場販賣或學術界研發的各種氣味裝置特性不一，本著作將統一用「氣味裝置」統稱之。

遠程嗅覺

為了在數碼世界裡提供氣味體驗，科學家一直致力研究如何透過電腦科技去感應、處理以及釋放氣味。日本東京工業大學教授中本高道（Takamichi Nakamoto）一直從事關於數碼嗅覺的研發工作，2008 年他提出一個名為「遠程嗅覺」（Teleolfaction）[11] 的概念，即是透過氣味感應系統去偵測空氣中的氣味，然後轉化成氣味資訊（odor information），再透過互聯網傳遞到另一端的裝置來釋放氣味，以達至遠端使用者可以實時同步體驗相同的氣味。此系統設有網路攝影機（webcam）用作同步影像偵測。當遠程嗅覺系統感應到特定

11　Nakamoto, T., Cho, N., Nitikarn, N., Wyszynski, B., Takushima, H., & Kinoshita, M. (2008). Experiment on teleolfaction using odor sensing system and olfactory display synchronous with visual information. In *Proc. ICAT,* Vol. 8, pp. 85-92.

氣味的存在時，便會把偵測到的氣味種類及濃度轉化為氣味資訊，連同實時攝取的影像，發送至用戶端電腦系統的氣味裝置，釋放相應的氣味，並在電腦螢幕屏顯示相關影像。中本高道所研發的氣味裝置內設有 32 條膠管，其中 1 條用作傳送空氣，其餘 31 條用來傳送不同氣味。雖然他們的實驗最終基於種種原因，只使用了兩種氣味去混成，但這種「遠程嗅覺」的概念確實打開了數碼嗅覺世界的想像。

隨著數碼嗅覺受到各方關注，一個稱為「數碼嗅覺學會」（Digital Olfaction Society）的組織於 2010 年成立，創辦人馬文‧埃德亞斯（Marvin Edeas）認為數碼嗅覺的發展遠景是創造一種不僅可以感應捕捉到氣味，還可以將之轉化為數據，並傳輸到世界各地，還原氣味本質的系統，當中涉及氣味編碼、傳輸，以及解碼、還原等技術。這個學會定期召開「數碼嗅覺世界大會」（Digital Olfaction Society World Congress），致力將數碼嗅覺的力量應用於現今的科技世代，通過召聚學術界和產業界從事嗅覺相關領域工作的專業人士，一同探索數碼嗅覺的可能性。該學會認為未來數碼嗅覺發展有三個主要的挑戰[12]：

第一是發展與數碼嗅覺相關的跨領域研究，如神經科學、工程學、物理學及電腦科學等，匯聚研究人員和業界人士，圍繞數碼嗅覺前沿技術進行交流以促進合作，期望從科

12 Digital Olfaction Society. (2022). *Digital Olfaction Society Aims*. Digital Olfaction Society World Congress. https://digital-olfaction.com/

學研究的角度去探索人工智能的數碼嗅覺應用，從而衍生相關的技術設備裝置。

第二是探索數碼嗅覺的科研成果轉移方法，例如在通訊、食品、醫療、美容化妝品等不同領域的應用，思考如何將數碼嗅覺的研究發展成果轉移到相關產業的實際用途上，為企業家和戰略管理者提升數碼嗅覺在行銷方面的潛力，期望整合國際力量。

第三是將數碼嗅覺科技的應用帶入日常生活作延伸設計，進而影響人們的生活方式，特別是通訊、食品、安全、健康、娛樂等方面，探討數碼嗅覺產品對消費者的影響。

總括而言，該學會認為數碼嗅覺的潛力不應局限於目前的領域，強調跨領域產學研合作，引領數碼嗅覺技術進入日常生活的應用層面。對比起氣味感應技術常見於生物、醫療及環境衛生安全等領域的研究現狀，從事人機互動的學者普遍更關注如何透過嗅覺科技釋放氣味以及如何設計氣味體驗等，開拓數碼生活氣味體驗的可能性。因此，接下來本書將重點探討氣味作為輸出媒介的角色及應用。

第三節

裝置氣味：

從裝置形式談氣味的技術發展

　　當氣味體驗被帶進入數碼生活，到底可以發揮怎樣的作用？前沿的嗅覺科技帶來的又是一個怎樣的時代？會打破氣味體驗常常在媒體上曇花一現的宿命嗎？數碼氣味媒體會遇到怎樣的挑戰與機遇？下文將主要探討氣味如何以一個輸出媒介的角色，透過嗅覺科技產生數碼氣味體驗，從而應用在日常生活的不同領域裡面。因應不同的需要，研究人員及設計師過去曾嘗試開發不同類型的裝置，當中包括螢幕式、手機式、座檯式、投射式、頭戴式、穿戴式、手握式等。

螢幕式氣味裝置（screen-based olfactory display）

　　當氣味進入數碼生活，最常見的形式就是伴隨著影音多媒體作品出現的氣味體驗。受到氣味電影的影響，數碼氣味猶如音效之於電影一樣，一般被用作增強影像的真實感，營造場景的特定氛圍，又或加強某種敘事效果，而螢幕式氣味裝置就正正符合這個要求。來自日本松倉悠（Haruka

Matsukura）研究團隊開發的嗅覺螢幕（Smelling Screen）[13] 就是其中一個例子，他們在電腦螢幕兩側安裝了氣味裝置，並在四個角落放了迷你風扇。當電腦螢幕顯示有關圖片時，系統就會觸動裝置釋出香氣，並通過鄰近角落的迷你風扇，將香氣往圖片所在的位置吹送，讓使用者感覺這股香氣猶如從螢幕圖片散發開來一樣。這種螢幕式氣味裝置可以將使用者的注意力聚焦到螢幕上，而不是氣味裝置本身，可以用來增強擴增實境的臨在感，應用於數碼廣告指示牌或螢幕類遊戲娛樂上面，但這種方式的缺點是受制於短距離的氣味體驗，使用者必須要湊近螢幕才能嗅聞到有關的氣味。

手機式氣味裝置（mobile plug-in olfactory display）

這款氣味裝置顧名思義是以手機應用為導向設計出的配件。Scentee 就是在此概念下誕生的產品，由日本 ChatPerf 公司於 2013 年推出，是一款配搭蘋果手機 iPhone 使用的配件，約有筆芯電池般大小，只要插在手機底部就可以直接使用。當用戶收到手機短信或電郵時，這個裝置就會散發香氣，同理，用戶亦可以藉此裝置傳送香氣給另一端的親朋，這個概念被稱為「氣味手機」（Smell-O-Phone）。可惜的是，這個概念產品像大部分氣味裝置產品一樣，後來無以為繼。

13　Matsukura, H., Yoneda, T., & Ishida, H. (2013). Smelling screen: development and evaluation of an olfactory display system for presenting a virtual odor source. *IEEE transactions on visualization and computer graphics*, 19(4), pp. 606-615.

座檯式氣味裝置（desktop-based olfactory display）

這是最常見的一種氣味裝置，適合短距離散發氣味，有些採用無線藍牙制式，就像座檯設備或智能家居生活用品一樣，方便使用者因應實際情況隨意擺放，不用受制於螢幕式的互動體驗。最早期的座檯式氣味裝置，不得不提到千禧年由 DigiScents 公司推出的 iSmell 個人香氣合成器（Personal Scent Synthesizer）。其外形設計像鯊魚鰭，充滿科幻感，機身側面有十數個大大小小的氣孔，內藏有多款精油，聲稱從柑橘到營火等氣味皆有之，可透過電腦驅動熱力使氣孔中的精油散發。可惜後來遇上科網泡沫破裂，導致後來這款產品的開發不了了之。

而另一款經典就是 2005 年由美國 Trisenx 公司開發的「香氣小圓頂」（Scent Dome），那是一個有半透明圓形轉盤的氣味裝置，形狀像傳統撥輪電話機的轉盤，上面劃分有 20 個容納格，可存放 20 款香薰精油，概念就像打印機的噴墨盒一樣，當香氣轉盤轉到某一格時，電腦便可透過熱能釋放指定的精油香氣。可惜這款產品容易出現香薰精油滲漏與混雜的情況，其後未見市場廣泛使用。

如果說 Scent Dome 的設計比較像打印機噴墨盒的概念，那麼由 Vapor Communications 公司於 2016 年開發的「西拉諾香薰機」（Cyrano Scent Machine），就比較像一個音響喇叭，整個機身約手掌般大小，圓形機頂設有多個排氣孔，內裡裝有三個香薰膠囊，配搭 oNotes APP 手機應用程式使用，

內設有三種不同的心情混合曲（Mood Medleys），分別命名為「能量」「放鬆」及「自由」。使用者只需要在 APP 上面選擇想要的模式，香薰機就會像喇叭播放音樂一樣釋放相應的香薰。雖然它所提供的類別也不外乎薰衣草、柑橘、雲尼拿等熱門香氣，但有別於其他座檯式裝置，其設計理念是希望用一個最簡單直接的操作方法，讓使用者在日常生活裡可以輕易切換到不同的模式。

而 2019 年由 Moodo 公司開發的智能家用香薰機（Smart Home Aroma Diffuser），它的香薰膠囊（Fragrance Capsules）更是以組合形式推出，就好像 CMYK 四色印刷的概念，讓使用者自行調校每種香薰的濃度以及組合，例如一款名叫「沙灘派對」（Beach Party）的香薰組合，就包含了海風、幼沙、船舶、大溪地梔子花的氣味。使用者可以透過專屬的手機應用程式，為家中各成員建立專有的香薰模式，方便在不同情境下散播不同的香薰組合。

投射式氣味裝置（projection based olfactory display）

投射式氣味裝置主要為個人體驗而設，一方面讓使用者可以靈活行動，免除穿戴任何裝置的需要，另一方面亦將對周邊人士的影響減到最低，僅透過投射式的方法將氣味傳送到使用者所在的位置而已。作為嗅覺科技研究的先行者之一，日本名城大學教授柳田康幸（Yasuyuki Yanagida）於 2004 年提出投

射式氣味裝置的概念 [14]，配合鼻孔追蹤技術，以攝像鏡頭追蹤使用者鼻孔位置，在不影響附近其他人的情況下，使用空氣炮（air cannon）像發射子彈一樣，將帶有香氣的渦環狀（vortex ring）氣流投射到鼻孔下方位置，讓使用者輕輕嗅聞便可感受到香氣，就算在既定空間內自由走動也不會阻礙氣味體驗。柳田康幸研究團隊其後不斷改良這個技術，通過調整多個渦環狀氣流的投射時間、風向、氣流和速度，對時間與空間的控制（spatio-temporal control）作出更精準的掌握，進一步為使用者帶來了既精準又便利的擴增實境氣味體驗。[15]

這種投射式氣味裝置的概念，近年獲得年青學者的青睞，來自布里斯托爾大學（University of Bristol）的研究團隊，使用帶有香氣的泡泡作為傳遞信息的載體，設計了一款名為「香氣泡泡」（SensaBubble）的氣味裝置。[16] 系統將視覺信息投射到帶有香氣的泡泡上，當泡泡破裂時，其中的香氣成了一則帶有氣味的信息。研究團體認為這個裝置可以應用於遊戲獎勵或懲罰的體驗上。2021 年，一支台灣研究團隊研發了一個名為

14　Yanagida, Y., Kawato, S., Noma, H., Tomono, A., & Tesutani, N. (2004). Projection based olfactory display with nose tracking. In *IEEE Virtual Reality 2004*, pp. 43-50.

15　Yanagida, Y., Nakano, T., & Watanabe, K. (2019). Towards precise spatio-temporal control of scents and air for olfactory augmented reality. In *2019 IEEE International Symposium on Olfaction and Electronic Nose (ISOEN)*, pp. 1-4.

16　Seah, S. A., Martinez Plasencia, D., Bennett, P. D., Karnik, A., Otrocol, V. S., Knibbe, J., ... & Subramanian, S. (2014). SensaBubble: a chrono-sensory mid-air display of sight and smell. In *Proceedings of the SIGCHI Conference on Human Factors in Computing Systems*, pp. 2863-2872.

「aBio」的氣味裝置。[17] 該設備參考重低音喇叭（subwoofers）概念設計而成，將電能轉換化為機械振動。2023 年英國華威大學（University of Warwick）亦有研究人員參考渦環狀氣流的設計概念，研發出一個攜帶式的空氣炮，形狀像長焦鏡頭，只需要使用少量的香薰精油，便可帶來精準又便於攜帶的氣味體驗。[18] 只可惜上述投射式氣味裝置目前主要停留在學術研究層面，市場上尚未見到此類商業產品生產發售。

頭戴式氣味裝置（head mounted olfactory display）

近年因應虛擬實境的發展與普及，頭戴式氣味裝置的需求亦隨之增加，市場上不斷湧現不同類型的頭戴式氣味裝置，一般是將氣味裝置附加在虛擬實境的眼鏡（VR headset）下方，近距離向使用者釋出氣味。例如在 Kickstarter 眾籌平台出現的一款名為「Feelreal」的虛擬實境香氣面罩（VR Scent Mask），就是附加於 VR 眼鏡下方的配件，形狀、大小猶如口罩，連同 VR 眼鏡覆蓋整個面部，內置九個香氣瓶，聲稱可同時提供風感、熱感、水霧、震動等多感官體驗。不過由於面積過於巨大，該設備似是媒體炒作的噱頭產品，並不便於實際使用。另一款同樣噱頭十足的裝置叫

17 Hu, Y. Y., Jan, Y. F., Tseng, K. W., Tsai, Y. S., Sung, H. M., Lin, J. Y., & Hung, Y. P. (2021). abio: Active bi-olfactory display using subwoofers for virtual reality. In *Proceedings of the 29th ACM International Conference on Multimedia,* pp. 2065-2073.

18 Wang, C., & Covington, J. A. (2023). The Development of a Simple Projection-Based, Portable Olfactory Display Device. *Sensors*, 23(11), 5189.

做「OhRoma」[19]，同樣附加於 VR 眼鏡下，但造型誇張像防毒豬嘴面罩，左右各安裝一個如拳頭大小的圓形氣味裝置，由成人網站 CamSoda 推出，聲稱產品可提供三十種不同的性感香氣，讓觀眾在觀看成人電影時感受相應的私密香氣。相比之下，東京科創公司研發的「VAQSO」虛擬實境頭戴式氣味裝置則實際得多，結合了香氣膠囊及頭戴式裝置的概念，整體尺寸得以有效縮小，可惜至今仍停留在概念產品的階段。此外，近年亦有學者嘗試研發 VR 眼鏡大小的頭戴式氣味裝置，期望能直接使用手機螢幕以及香薰霧化片提供虛擬實境多感官體驗，以低成本製作，擴大頭戴式氣味裝置的普及應用。[20] 過往頭戴式氣味裝置礙於體型笨重，一般都止步於媒體噱頭又或概念產品原型製作階段。2023 年由 OVR Technology 科技公司推出的 ION3 氣味裝置則脫離頭戴式觀念，改為耳掛式，加強整體的輕便感及時尚設計感，機身延伸至鼻前方，外型像耳掛式麥克風，聲稱可配合 Unity 或 Unreal 遊戲引擎，供開發人員自行設計虛擬數碼氣味體驗。

穿戴式氣味裝置（wearable olfactory display）

穿戴式氣味裝置，常應用於個人健康管理或作為時裝配

19 Kirichik, R. (n.d.). *OhRoma - The Smell of Virtual Reality Sex*. https://www.camsoda.com/products/ohroma/

20 de Paiva Guimarães, M., Martins, J. M., Dias, D. R. C., Guimarães, R. D. F. R., & Gnecco, B. B. (2022). An olfactory display for virtual reality glasses. *Multimedia Systems*, 28(5), pp. 1573-1583.

飾，可穿戴於頸項或身體其他部位，以輕便為主。朱迪絲·阿莫雷斯（Judith Amores）在麻省理工媒體實驗室（MIT Media Lab）修讀博士期間研發了一系列穿戴式氣味裝置，當中包括頸鏈造型的 Essence（2017）、衣領夾用的 BioEssence（2018）、蓮花造型的 Lotuscent（2019）、鼻環穿戴用的 On-Face（2020）等，應用於改善情緒、促進身心健康及睡眠質素等領域。這些設計大多通過裝置感應穿戴者的心跳以及腦電波等生理數據，因應身體及心理的不同狀況，散發相應的香氣，幫助穿戴者調適心情。其後，來自芝加哥大學（University of Chicago）的傑斯·布魯克斯（Jas Brooks）更是將穿戴式氣味裝置推向極致，將氣味裝置縮小至一個鼻環大小，穿戴者只需要將裝置橫跨鼻柱夾在鼻孔內側，裝置便可以透過電流模擬嗅覺感知，產生像芥末又或酸醋等刺鼻的感覺。可見未來穿戴式氣味裝置的發展，無論在外觀以至產品用途上，都會更貼近日常生活的需要，帶來更貼身的數碼氣味體驗。

手握式氣味裝置（Graspable olfactory display）

這款設計將氣味裝置與虛擬實境手掣結合於一體，由瑞典的西蒙·尼登塔爾（Simon Niedenthal）[21] 研究團隊提出，他們將氣味裝置安裝在虛擬實境的手掣下方，造型類似園藝用

21 Niedenthal, S., Fredborg, W., Lundén, P., Ehrndal, M., & Olofsson, J. K. (2023). A graspable olfactory display for virtual reality. *International journal of human-computer studies*, 169, 102928.

的噴水壺。其設計依據手掣方位提供了四款氣味，使用者只需要將裝置握在手上，便可以通過上下左右自由擺動控制氣味的遠近距離，方便使用者在體驗虛擬實境的同時，可隨著手掣的操作而感受有關的氣味體驗。研究團隊表示這個方式更貼近使用者的直覺操作，適合長期訓練之用。

上述種種例子只是以氣味裝置的操作方式作粗略界定，其實每款裝置適合的體驗方式都不盡一樣，有些適合桌面應用，有些適合流動體驗，有些適合家居擺放，有些適合時尚配戴。因此，在發展嗅覺科技的同時，除了要考慮技術問題，還要思考到使用者的實際操作體驗以及日常生活可應用的範圍，接下來的章節將進一步探討嗅覺科技的應用層面。

智 能 氣 味 ：

從 智 能 生 活 談 氣 味 的 應 用 潛 能

　　自六十年代 Sensorama 感官影院開始，人們開發了不同形式的智能裝置，試圖帶來身臨其境般的嗅覺體驗。然而，氣味在數碼世界的發展，似乎一直受到不同方面的挑戰，其中一個最關鍵的因素，是受眾對數碼氣味體驗的認知與接受度。過往的嗅覺科技應用大多受到「所聞即所見」（Smell-O-Vision）思路的影響，比較注重資訊化及娛樂化等智能生活應用。然而，數碼氣味體驗是否僅止於此？在嗅覺科技愈發進步的同時，如何帶來更貼近日常生活的體驗？

資訊傳播的應用

　　關於嗅覺科技的生活應用，早期的研究大多聚焦在信息傳播上，這是因為受到了早期人機互動研究的影響。電腦資訊系統長久以來被視為處理信息運算及提升工作效能的工具，以致所開發的應用程序都側重於資訊傳遞。前文提到近代研究數碼氣味的先行者約翰・奇，他在 2001 年所創作的《錢香》（*Dollars & Scents*），就是以薄荷和檸檬兩種不同氣味來表示股市升跌情況，把氣味裝置安裝在實驗室入口處，讓

路過的人單純透過嗅覺便可得悉當日股市走勢。他將裝置命名為「象徵式嗅覺顯示器」（Symbolic Olfactory Display），由此可反映出他將嗅覺科技應用在信息符號化的定位，意圖透過特定氣味來表達特定信息。約翰・奇當年展開一連串的實驗性嗅覺科技研究，引發人機互動的學者後來對數碼氣味資訊化應用的關注。例如，日本就曾經推出一款氣味刺鼻的警報器，當遇上火災時，警報器會散發芥末氣味以喚起失聰者注意。此應用中，芥末氣味就是象徵火警的信號。此外亦有學者開發了一個名為「數據氣味」（Smell of Data）的系統[22]，一旦遇上駭客入侵或接獲不安全警號，氣味裝置就會即時發出警告氣味。近年有研究人員進一步將氣味資訊化，應用於日常駕駛上，分別採用了薰衣草、薄荷、檸檬三款氣味，來對應「慢下來」「車間距離短」「車道偏離」這三個駕駛警告，用意是讓駕駛者在駕駛期間不用因為視聽信息而分神。[23]

　　這些例子都是使用特定氣味來發出警示通知，又或表示一個特定的狀態，如有或無、升或跌等，類似編程語言布林值（Boolean Value）的概念，與早期提出的手機氣味信息及氣味電郵概念如出一轍，以特定氣味代表特定的人。然而，這種資訊信息化的轉換，常常受到氣味關聯的影響，就像薄荷和檸檬兩種截然不同的氣味，人們常常混淆兩者所象徵的

22　*Smell of Data*. (n.d.). https://smellofdata.com/

23　Dmitrenko, D., Maggioni, E., & Obrist, M. (2018). I smell trouble: using multiple scents to convey driving-relevant information. In *Proceedings of the 20th ACM international conference on multimodal interaction,* pp. 234-238.

意涵，到底哪一種代表股市升？哪一種代表股市跌？就算交由使用者自行配對設定，人們也不易即時聯想起與氣味對應的信息。故此，嗅覺科技的資訊化應用，會被人們對於氣味與資訊的關聯認知強弱所影響，可以理解為類似嗅覺的思維導圖（mind mapping）。薄荷氣味對應薄荷圖像是直接的思維關聯，但是若用來對應一個不常用的關係如股市升跌，就需要透過記憶學習建立。除非那是基於個人經歷的自傳式記憶，例如薄荷氣味對應到某位親人，那就是建基於使用者個人嗅覺經驗而成的思維導圖，只適用於由使用者自行設定的氣味關聯。由於人們在日常生活裡比較少進行氣味的配對關聯，造成這些嗅覺科技資訊化應用的成效常常不及其他視聽感官渠道的資訊傳遞得快又準。數碼氣味大概只能用來顯示那些具連續性又緩慢變動的信息。

早期電腦系統的使用者介面（User Interface, UI）借用了不少其他已為人熟知的術語來形容電腦介面上的元素，例如畫面（Canvas）及舞台（Stage）等都是舞台戲劇及繪畫藝術的術語。當中亦有借用現實世界所接觸到的日常物品來象徵虛擬世界的操作，最經典的就是資源回收筒的圖示設計，借用了人們在現實世界把棄置東西丟到垃圾桶的思維聯想，套用在虛擬世界刪除檔案或棄置物品的概念。這亦是傳統視覺介面設計一大原則，即是系統與真實世界的協調性。

若然將氣味當作是資訊來應用，確實不得不考慮這種嗅覺介面（Olfactory Interface, OI）如何更好地與真實世界關聯協調。另外，基於嗅覺感官聯想會因個人主觀經驗而異，如

何設計一種更符合個人經驗的氣味思維關聯成為至關重要的問題。然而，在現今雲端大數據技術成熟的年代，這一切也並非不可能。

延展實境的應用

對比之下，數碼氣味在延展實境（Extended Reality, XR）方面的應用，就未有受到象徵意涵模糊化的限制。延展實境指的是一種涵蓋了現實及虛擬環境的人機互動體驗，包括擴增實境（AR）、虛擬實境（VR）到混合實境（MR）等，是一種介於「完全的真實」與「完全的虛擬」之間的狀態。自六十年代氣味電影推出的開始，「所聞即所見」的概念太過深入民心，嗅覺科技至今最常見的應用都將重點放在擴展虛擬視聽感官體驗的真實性，特別是在虛擬實境的探索上。數碼氣味通常直接代表了虛擬影像的嗅覺面向，比如薰衣草氣味伴隨薰衣草影像的出現而散發。當然亦有部分嗅覺科技應用是為了增加整體沉浸氛圍，雖沒有將氣味指向特定的物件，但仍離不開以氣味輔助視聽體驗以提升虛擬世界的真實感。

近年有學者因此進一步完善嗅覺擴增實境（Olfactory Augmented Reality, OAR）的定義 [24]，指出嗅覺擴增實境包括了三個屬性：一是嗅覺刺激（stimuli），即真實存在的氣味源；二是接近性與時間性（proximity and timing），即接收

24 Pamparău, C. (2023). Dare We Define Olfactory Augmented Reality? In *Proceedings of the 2023 ACM International Conference on Interactive Media Experiences Workshops*, pp. 52-55.

者感知到氣味的時空維度，人們對氣味的感知是可以受到現場環境氛圍、風向、溫度、空間地形或微氣候等空間因素影響，而時間維度亦可細分為散發的時間點、持續時間、頻率以及使用者對氣味源的適應性；三是接收器（receiver），無論是人鼻或電子鼻，都必須能夠感知辨識到氣味源，從而作出回饋反應。因此，嗅覺擴增實境是指在特定的空間距離下，接收器所能感知到虛擬世界產生的嗅覺刺激，與真實環境所存在的嗅覺刺激，結合呈現為一種全新的氣味，讓使用者能夠沉浸在特定的時間裡。簡言之，就是將虛擬環境的與現實環境的氣味共現於單一嗅覺感知裡面。

　　嗅覺科技應用於延展實境的體驗，可以簡單歸類為真實感與氛圍感兩種，通過數碼氣味的介入促進虛擬實境的真實感和氛圍感。這可簡單理解為電影音效與背景音樂的分別，前者以配合畫面影像敘事為主，後者以營造劇情氣氛節奏為主。真實感延展實境體驗，是基於視聽疊加的氣味效果，用以提升虛擬真實感，猶如置身現場一樣。這種體驗設計傾向採用大眾普遍接受的氣味認知，即如咖啡、柑橘、薰衣草等爭議較少又較常見於日常商業產品的氣味，是較為人熟識的。好處是可以瞬間提升虛擬體驗的臨在感，缺點是受限於大眾對氣味認知的差異，必須慎選氣味種類，或如資訊化應用一樣提供客製化體驗，否則容易造成錯置的突兀感，又或因為與視聽體驗重疊而產生感官超載的累贅感。

　　而氛圍感延展實境體驗，是基於營造環境氣氛的目的，以情感作用為主，數碼氣味不必然對應於特定的物件或人物

身上。這種體驗設計的好處是能更彈性地處理數碼氣味，從氣味種類的選擇以至氣味釋出的時間點，都可因應實際體驗所需而設計，這更適合運用於不同的環境空間以及感官行銷。只是這種方式不適宜在短時間內進行氛圍氣味的切換，需要靠設計師預先設定好氣味體驗的整體氛圍。當然未來發展可考慮根據使用者當下的個人生理或心理數據而生成環境氛圍氣味體驗，目前這種形式較常見於個人穿戴式氣味裝置上，尚未進一步應用於大型公眾場所。這種基於個人數據而產生的整體環境氛圍氣味體驗，涉及公共場域氛圍共享及權力支配等倫理問題，值得未來進一步深思。

聯覺感知的應用

嗅覺科技的另一種體驗設計應用，就是跳脫從前作為「妹仔」服侍視聽感官的角色，變成「主人」主導甚至操縱其他感官的體驗，特別是味覺方面。東京大學副教授鳴海拓志（Takuji Narumi）的《元曲奇》（*Meta Cookie*），就是將數碼氣味應用於模擬「偽味覺」的感知體驗上，讓人達到「所聞即所嚐」的境界，同一塊原味曲奇可因伴隨的香氣不同而讓人感覺嚐到了不同口味。鳴海拓志研究團隊後來還推出偽味覺飲品（pseudo-gustatory drink）[25]，透過一種數碼氣味模擬兩到四種相似的味覺感知，利用柑橘香氣去模擬類似柑橘的味

25　Narumi, T., Miyaura, M., Tanikawa, T., & Hirose, M. (2014). Simplification of olfactory stimuli in pseudo-gustatory displays. *IEEE transactions on visualization and computer graphics*, 20(4), pp.504-512.

覺，如檸檬、葡萄柚及桔子等味道，他們把嗅覺的模糊性轉化成為一種特色優勢，與視覺錯覺配合，成功地模擬出多種不同的偽味覺飲品氣味，大大減少實際使用氣味源的數量。

來自新加坡國立大學研究團隊後來進一步採用這種方法，開發了一種名為「Vocktail」的數碼雞尾酒杯。[26] 這款特製的酒杯使用氣味和顏色來模擬不同的味覺感知，讓人感覺自己在品嚐各種口味的雞尾酒。該系統設有專屬應用程式，人們能夠自行調配所喜愛的虛擬口味，包括鹹、甜、苦、酸和鮮味等。上述這些都是透過嗅覺科技來促進聯覺的感知，特別是味覺方面的體驗，可見嗅覺科技未來可進一步應用於虛擬餐飲的發展上。

日本 ChatPref 公司當初發行手機式氣味裝置 Scentee 時，曾經推出了一款名為「燒肉鼻」（*Hana Yakiniku*）的設計，意思是用鼻聞代替真正品嚐燒烤。裝置內附有三種香氣，包括牛仔骨、牛舌和牛油焗薯仔。廣告聲稱即使食家只是在吃淡而無味的白飯，也可以透過《燒肉鼻》獲得猶如享用烤肉的感受。雖然這聽起來更像是行銷廣告及娛樂噱頭，但嗅覺科技在聯覺感知中的應用並不是毫無可能的想像。

26　Ranasinghe, N., Nguyen, T. N. T., Liangkun, Y., Lin, L. Y., Tolley, D., & Do, E. Y. L. (2017). Vocktail: A virtual cocktail for pairing digital taste, smell, and color sensations. In *Proceedings of the 25th ACM international conference on Multimedia*, pp. 1139-1147.

遊戲娛樂的應用

無可否認，目前嗅覺科技最常應用於遊戲娛樂領域，因為遊戲的玩樂性及挑戰性，恰恰讓數碼氣味過往在電影敘事以及資訊應用上呈現的缺點，巧妙地轉化成為一種體驗的優點與特色。氣味模糊弔詭、怪誕驚艷、無處不在的特質，都可以在遊戲娛樂的應用上得到盡情發揮。

傳統的電腦遊戲設計，大多以視聽形式為主導，其後陸續有觸感或動態捕捉的遊戲推出，但從早期索尼（SONY）的 *EyeToy*（2003）、任天堂的 *Wii*（2006）及時至今日的虛擬實境遊戲，大多仍以視覺、聽覺及動感為主要感官體驗。而那些主打氣味體驗的桌遊，大多是以配對猜謎遊戲為主，像是香味刮刮卡的桌遊、又或是 WowWee 推出的 *What's That Smell? The Party Game That Stinks*（2018），氣味的香臭成了獎懲的標誌。市場上的遊戲較少將氣味體驗融入敘事遊戲的主要任務之中，有的也只是錦上添「氣」的輔助效果而已。

真正以氣味為主體的電腦遊戲，可追溯到 1996 年由 Sierra Entertainment 公司推出的光碟遊戲 *Leisure Suit Larry 7: Love for Sail*。這是一款講述主角在海上遊輪冒險的故事，遊戲隨光碟附上一套名為「CyberSniff 2000」的香味刮刮卡，將九款香味隱藏在刮刮卡的九個格子當中，從一至九排序，分別命名為鹹味空氣、椰子、麝香、梔子花、屁味、柴油、魚味、芝士和朱古力。每款氣味代表遊戲裡不同的情境及人物，例如鹹味空氣代表海風，梔子花則代表主角身上的香水等。當玩家看到主角進入不同場景，遊戲旁白就會說出

「CyberSniff 2000」的暗號，此時遊戲螢幕介面會閃爍某個數字，玩家可依此在香味刮刮卡相應的數字格上刮出相關的氣味。[27] 這種香味刮刮卡的設計，很像早期面世的氣味電影刮刮卡（Odorama Scratch-and-Sniff Card），需要玩家每次主動做「刮卡」及「嗅聞」的動作。[28] 這樣的設計一定程度上影響玩家沉浸的遊戲體驗，區別只在於遊戲刮刮卡不像氣味影院需要在黑暗中操作，減少了刮錯卡的情況。在虛擬實境的遊戲應用方面，早在 2004 年已有日本學者嘗試將氣味體驗融入其中，這款遊戲名叫 *Fragra*，當玩家在虛擬世界拿起一個物件時，頭戴式氣味裝置就會散發相應的氣味。

　　儘管市場上偶爾會出現這些以氣味為主體的桌遊及電子遊戲，然而氣味的類型大多圍繞花香、果香及食物，這使得數碼氣味的遊戲應用大多以烹飪及調香為任務主線。例如日本東京工業大學教授中本高道（Takamichi Nakamoto）的研究團隊就開發了一款帶有真實氣味體驗的數碼烹飪遊戲，透過特製的氣味裝置，根據玩家的虛擬烹飪進度，模擬散發出不同的食物香氣。[29]

　　這種香氣滿溢的遊戲體驗，玩家不一定在乎數碼氣味是

27　Niedenthal, S. (2012). Skin games: Fragrant play, scented media and the stench of digital games. *Eludamos: Journal for Computer Game Culture*, 6(1), pp.101-131.

28　Gilbert, A. (2008) *What the Nose Knows: the Science of Scent in Everyday Life*. New York: Random House.

29　Nakamoto, T., Otaguro, S., Kinoshita, M., Nagahama, M., Ohinishi, K., & Ishida, T. (2008). Cooking up an interactive olfactory game display. *IEEE Computer Graphics and Applications*, 28(1), pp.75-78.

否真實，這跟資訊化應用講求信息傳遞準確不同，也有別於氛圍氣味講求感染力。在嗅覺科技遊戲體驗裡，玩家更在乎的可能是氣味體驗是否新奇、怪誕、有趣。正如 WowWee 公司推出的遊戲就以惡搞氣味為賣點，以懲罰的方式迫使輸家去嗅聞各種怪味。若然把遊戲所有場景出現的氣味都數碼化，並不一定受每個玩家歡迎。在體驗那些充滿血腥惡臭氣味的戰略遊戲時，玩家或許寧可體驗虛假一點，都不想以嗅覺增加虛擬遊戲的真實感。

因此有學者認為，嗅覺科技的遊戲體驗，可能更適合用於加強大腦對氣味記憶的訓練，以提升人們的健康水平和幸福感。[30] 這種寓學習於玩樂的概念，其實早已透過遊戲化（gamification）應用在教育學習及產品推廣等領域，只是這些遊戲化學習大多著力於透過視覺、聽覺及或觸覺來進行訓練。但是，當來到後疫情時代，不少人患上 COVID 後經歷過短期或長期的嗅覺喪失，如何將數碼氣味體驗融入遊戲化學習之中，成為值得關注的研究議題。故此，有學者提出「鼻子健身」（Nose Gym）的概念 [31]，即透過嗅覺科技應用程式的配搭，幫助嗅覺受損的人士，重新訓練學習嗅聞辨別不同的氣味，從而對提升嗅覺感知能力，如健身訓練肌肉一樣。

30　Olofsson, J. K., Ekström, I., Lindström, J., Syrjänen, E., Stigsdotter-Neely, A., Nyberg, L., ... & Larsson, M. (2020). Smell-based memory training: Evidence of olfactory learning and transfer to the visual domain. *Chemical Senses*, 45(7), pp. 593-600.

31　Besevli, C., Dawes, C., Brianza, G., Fatah Gen. Schieck, A., Boak, D., Philpott, C., ... & Obrist, M. (2023). Nose Gym: An Interactive Smell Training Solution. In *Extended Abstracts of the 2023 CHI Conference on Human Factors in Computing Systems*, pp. 1-4.

第五節

體驗氣味：

從開放源碼談氣味的體驗設計

縱觀嗅覺科技的發展歷程，早期研究大多更關注科技系統本身的技術問題，例如，數碼氣味的傳送及釋放方法、時間與空間的控制、氣味的生成與儲存、替換氣味的方法、氣味種類的選擇等等。然而，嗅覺這種主觀的感官體驗斷不能繞過使用者不談。而對嗅覺科技的應用研究，過往較多將氣味作為視聽媒體的輔助角色，關注氣味資訊化等功能表現，例如透過數碼氣味來傳達信息等。但不少研究反映，基於氣味的主觀認知以及傳播速度等因素，以氣味作為傳達信息的媒介，不一定能有效地向使用者傳遞資訊。[32] 嗅覺科技使用者真實的體驗如何？是否享受並樂在其中？從過往氣味電影的發展可見，未見得運用了這種嗅覺科技，便能讓受眾需要甚至享受這種體驗。若使用者體驗未能得到恰當的滿足，再出色的嗅覺科技系統都是枉然。那麼，嗅覺科技的體驗要如何設計？

32 Bodnar, A., Corbett, R., & Nekrasovski, D. (2004). AROMA: Ambient awareness through olfaction in a messaging application. In *Proceedings of the 6th international conference on Multimodal interfaces,* pp. 183-190.

數碼氣味的情感設計

著名設計心理學家唐納・諾曼（Don Norman）於 2005 年提出「情感設計」（Emotional Design）理論，強調使用者的情感影響他們在使用產品或服務時的思考及喜惡。若參考諾曼提出的情感設計三個層次：本能、行為及反思，氣味這種具有情感特質的感官媒介，在本能層次上是十分直接的。無論是喜歡與不喜歡的心理反應，還是刺鼻噁心等生理反應，人們對氣味的第一手體驗都是直截了當的。就算是受主觀經驗影響的氣味情感關聯，都要經由一定時間累積而形成。數碼氣味體驗最能引起使用者直接的本能反應，因此在氣味的選定及情境的體驗上，都可以經由設計流程為使用者營造特定的感受。

在行為層面，對數碼氣味體驗流程、功能及易用性的考量，較多反映於上文提到的資訊化應用。例如芥末警鐘，通過讓使用者聞到特定氣味引發其特定行為。這屬於有意識的行為，使用者知道自己因著嗅聞到刺鼻的芥末氣味而逃走。研發者可以透過嗅覺介面的引導性設計，讓使用者按部就班去感受不同階段的氣味變化，從而達至流程完整的數碼氣味體驗。但由於氣味只能在限定的時間及空間內發生，如沒有配備合適的氣味釋出裝置或通風系統，就會因氣味積聚而造成混雜，所以行為層次的流程設計必須以循序漸進的氣味轉變為主。行為層次的應用常見於感官行銷的領域，但潛意識行為很多時候連當事人自己也並未能具體直接地表達箇中所以然，而商家亦只是通過趨向性的統計去推斷其相關性。故

此，以傳統人機互動設計的定義來說，或許並不能將氣味體驗在行銷中的應用算作行為層次上的「功能」。

在反思層面，受到個人經驗以及文化背景等因素影響，設計者必須注意使用者如何看待由數碼氣味所帶來的情緒認知與意義理解等問題。由於人機互動體驗早期的設計大多是從本能層次及行為層次出發，探討直接的互動反饋，因此當氣味被帶進數碼虛擬世界時，最先被關注的也是當下的這一刻，即「此時」「此地」的體驗。然而，人類嗅覺涉及的回憶及情感聯想都來自長時間累積，由文化意涵、價值觀、個人及社會經驗等多方面構成，是關於「當時」「當地」的體驗。

數碼氣味的體驗設計

近年陸續有學者提出數碼氣味體驗設計的重要性，當中瑪麗安娜・奧布里斯特（Marianna Obrist）在 2014 年發表的研究論述〈氣味機會：氣味體驗及其對科技的影響〉（*Opportunities for Odor: Experiences with Smell and Implications for Technology*）[33] 為一關鍵里程碑，引起後來者對數碼氣味體驗設計的關注。奧布里斯其後在 2016 年進一步倡議數碼嗅覺的學術討論焦點應該從問題解決的層面，延伸到意義探索的層面。奧布里斯特認為氣味體驗是未來一大重要議題，卻在多感官體驗設計研究領域裡長期備受忽視。

33　Obrist, M., Tuch, A. N., & Hornbaek, K. (2014). Opportunities for odor: experiences with smell and implications for technology. In *Proceedings of the SIGCHI Conference on Human Factors in Computing Systems*, pp. 2843-2852.

她提出，嗅覺科技研究不應只關注科技層面的問題，還要關注氣味體驗設計本身。她的研究團隊透過網上問卷向四百多位參與者收集有關氣味的日常故事，從中歸納出十種不同的體驗類別，包括通過氣味連結過去、製造慾望、社交互動、改變情緒行為等等。其後研究團隊對嗅覺科技與人們日常具體嗅覺經驗作出分析，並分別以參與者與設計師兩個角度，給未來數碼氣味體驗設計的發展方向提出建議。兩方面建議都關注到個人記憶、瞬間經歷、首次體驗和幸福感等方面。2019 年奧布里斯研究團隊進一步將氣味體驗，或稱嗅覺體驗（Olfactory Experience, OX）定義為一個人感知到一或多種氣味混合物的經驗，並總結出四個可量度的設計特徵，包括氣味強度（scent intensity）、情緒反應（emotional reactions）、氣味關聯（scent-associations）、空間資訊（spatial information）。他們基於此提出一個名為「OWidgets」的氣味體驗設計工具，意圖為抽象的氣味體驗設計帶來一套可實行、可量度的設計流程。

數碼氣味的開放源碼

為了進一步實現數碼氣味體驗設計，研發者不得不面對氣味裝置原型設計短缺的現實問題。鑑於過去採用的氣味裝置以至整個設計流程，大多由研究團隊或藝術家按需要自行研發，又或受到商業公司專利保護影響，欠缺一套公認又公開的標準，導致嗅覺科技藝術的發展受到一定程度限制。技術門檻變得相當高，致使藝術家及設計師往往要花費相當的

心力與時間去處理嗅覺科技的技術問題，難以按一套既定的流程去設計氣味體驗。有鑑於此，有學者提出嗅覺科技開放源碼的概念，推出了一個名為「Hajukone」的項目[34]，他們使用三維打印機（3D Printer）及電腦數值控制切割機（CNC，computer numerical control machine）製作了一個低成本的便攜式氣味裝置，並結合 Arduino[35] 來控制數碼氣味的散發。這個項目雖然沒有被後來者沿用開發，但確實打開了人們對於嗅覺科技開放源碼發展的探討與關注。

隨後來自芝加哥大學的賈斯·布魯克斯（Jas Brooks）提出低保真（Low-Fidelity）氣味體驗原型設計概念，企圖讓更多不具備技術背景的人士可以一同參與氣味體驗的設計。低保真，指的是一種以低成本、簡單、快捷、粗糙的方式來呈現設計核心的理念。開發者可以利用一些低技術工具，如畫筆、黏土、草圖、紙模等，模擬出體驗設計的關鍵元素，免除前期技術與資源的投放，得以快速驗證概念想法，從而作出修正調整。這種理念常見於互動體驗的前期設計，可以應用於介面設計及產品設計等。布魯克斯指出嗅覺科技的高技術門檻限制了氣味體驗設計的可能性及延展性，因此提出

34　McGookin, D., & Escobar, D. (2016). Hajukone: Developing an open source olfactory device. In *Proceedings of the 2016 CHI Conference Extended Abstracts on Human Factors in Computing Systems*, pp. 1721-1728.

35　Arduino 是一個結合軟硬件的開放源碼平台，提供整合開發環境與基本電路板感應器等，讓非電子工程背景的使用者，例如藝術家及設計師，可自行製作互動科技作品，大大降低整個互動製作的技術門檻，推動整個互動藝術設計的發展。

低保真氣味體驗原型設計概念，使用香味刮刮卡這種低成本又容易操作的氣味媒介。他把刮刮卡放在一個卡式錄音帶造型的低保真原型裝置裡面，以最簡易、基本的剪貼與刮擦操作，讓設計師在考量裝置技術之前，先聚焦於氣味體驗的設計上。布魯克斯模仿早期人手剪接影片膠卷的方式，將不同的香味刮刮卡放置在卡式錄音帶的不同位置，當使用者捲動卡帶時，特製的刷頭會刮走香味刮刮卡上的塗層，從而散發相應的氣味。設計師可根據需要將不同的香味刮刮卡剪貼於紙帶上，製造漸入漸出或多重氣軌的效果，藉此模擬出數碼氣味體驗在時間軸上出現的先後順序，幫助設計師在前期設計階段感知數碼氣味體驗的真實情況。這套工具以低保真開放源碼的方式，大大降低數碼氣味體驗設計的技術門檻，有助設計師與使用者共同打造時間導向的氣味體驗。然而每種嗅覺科技的氣味裝置原理不一，且缺乏公認的數碼氣味制式，如何實現高保真的體驗設計，仍有待未來進一步探索。

數碼氣味的設計工具

日常生活的嗅覺體驗基於個人的主觀經驗和文化背景而有所不同。為此，筆者於 2019 年一個探討實體嵌入與具身互動的國際研討會上（International Conference on Tangible, Embedded, and Embodied Interaction，TEI），聯同另一位互動設計研究員曹晏晏，提倡以設計民族誌（Design Ethnography）的情境調研方法，將嗅覺互動體驗設計回歸到真實的生活環境脈絡當中，並以此概念舉辦了一場「數碼氣

味體驗設計工作坊」[36]，鼓勵設計師將日常生活的情境帶進體驗設計過程裡。工作坊總共分為五個部分：第一部分，邀請來自不同文化背景的參加者，講述個人與氣味有關的真實生活經歷，並將有關的氣味樣本帶到工作坊與其他成員分享；第二部分，鼓勵參加者建基於這些氣味相關的日常生活經歷，以小組頭腦風暴的形式，構想出有關的體驗情境；第三部分，講解互動嗅覺設計工具包（Interactive Olfaction Design Toolkit）的基本操作，包括霧化片及感應器的使用等（見圖一），讓參加者通過簡易的工具，動手設計出配合真實日常生活需要的數碼氣味體驗；第四部分，參加者將草擬設計的氣味體驗（見圖二），放諸真實的應用情境去展開；第五部分為同儕演示及討論（見圖三）。舉辦工作坊目的是希望參加者利用開放源碼開發的設計工具包，結合自身生活體驗，在短時間內模擬出互動嗅覺體驗的效果，以促進相關的設計討論。當其時，筆者與曹晏晏為嗅覺互動體驗設計編寫成一套指引手冊，並連同氣味裝置模組的軟硬件與參加者分享。

而這個工作坊的參加者之一，路奇博士後來把筆者與曹晏晏的嗅覺互動體驗設計工作坊概念帶到清華大學的研究室，以之為參考推出一款名為「O&O」的 DIY 工具，應用於

36　Lai, M. K., & Cao, Y. Y. (2019). Designing Interactive Olfactory Experience in Real Context and Applications. In *Proceedings of the Thirteenth International Conference on Tangible, Embedded, and Embodied Interaction,* pp. 703-706.

嗅覺介面設計的快速原型製作。[37] 當中包括生成氣味的電子配件、紙板模組建構套件以及設計手冊，並在國內舉辦了一系列工作坊及獨立的 DIY 測試體驗。工作坊流程與筆者於 2019 年舉辦的工作坊十分相似，同樣包含嗅覺介面研究的概述、DIY 工具包的介紹、小組頭腦風暴、原型建構以及匯報討論。可見筆者與曹晏晏所提出的一套結合工具包與情境體驗設計的方法論，確實有助數碼氣味體驗設計的開展。

37　Lei, Y., Lu, Q., & Xu, Y. (2022). O&O: A DIY toolkit for designing and rapid prototyping olfactory interfaces. In *Proceedings of the 2022 CHI Conference on Human Factors in Computing Systems,* pp. 1-21.

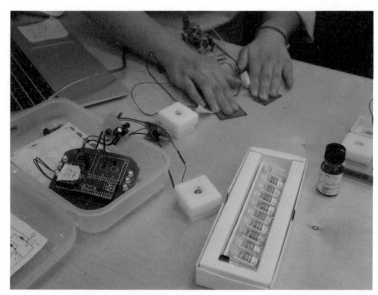

圖一 TEI 2019「數碼氣味體驗設計工作坊」介紹互動嗅覺設計工具包

圖二 TEI 2019「數碼氣味體驗設計工作坊」參加者進行概念構想

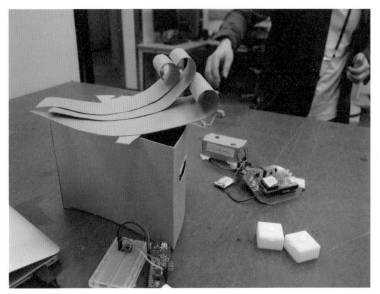

圖三　TEI 2019「數碼氣味體驗設計工作坊」參加者利用工具包設計裝置原型

圖四　《聞我》（*Smell Me*，*2005*）用辨別花果的氣味作為遊戲的熱身

圖五　《聞我》（*Smell Me*，*2005*）憑氣味猜猜誰是夫人的遊戲獲最多玩家青睞

圖六　《聞我》（*Smell Me*，2005）互動氣味遊戲於英國東倫敦紅磚巷藝廊展出

圖七 《玩味》（*Does it Make Scents for Fun*，2008）讓參觀者在虛擬森林漫
探「嗦」各種不同氣味

圖八 《玩味》（*Does it Make Scents for Fun*，2008）提供了數款不同的氣味

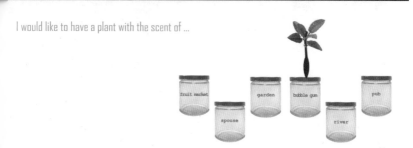

圖九 《玩味》(*Does it Make Scents for Fun*,*2008*)香口膠的氣味在新加坡展出時獲得最多的點擊率

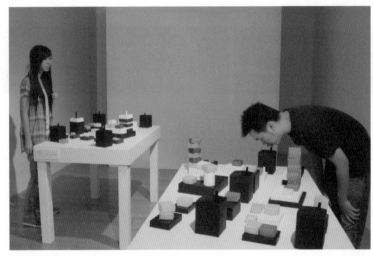

圖十　《移動記憶體》（*Universal Scent Blackbox*，2011）於澳門藝術博物館展出

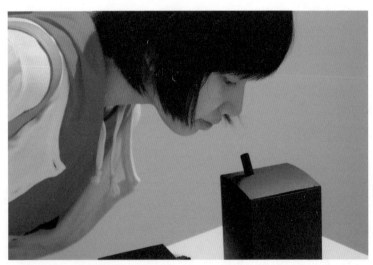

圖十一　《移動記憶體》（*Universal Scent Blackbox*，2011）參觀者湊近不同盒子去感受氣味

圖十二　《移動記憶體》（*Universal Scent Blackbox*，2011）參觀者寫下氣味所勾
起的情境回憶：「想起每天早上返工在電梯裡遇見的女人的香水」

圖十三 《聞見錄》（*Flip the Book – Flip the Memories*，*2016*）於澳門
何東圖書館展出

圖十四 《聞見錄》（*Flip the Book – Flip the Memories*，*2016*）氣味裝
置放在書架上

圖十五　《聞見錄》(*Flip the Book – Flip the Memories，2016*)錄像投射在實體書頁上，當翻開書頁就觸發旁邊的香氣散發

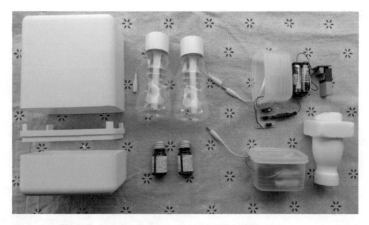

圖十六　《嬉氣》（*Ludic Odour*，2016）氣味裝置套裝

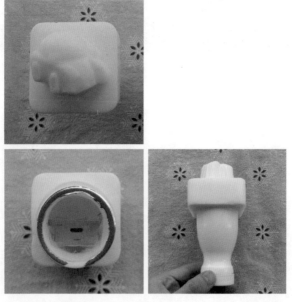

圖十七　《嬉氣》（*Ludic Odour*，2016）特製手工皂感應用家沐浴動作

圖十八　《嬉氣》（*Ludic Odour*，*2016*）於真實家居浴室環境測試

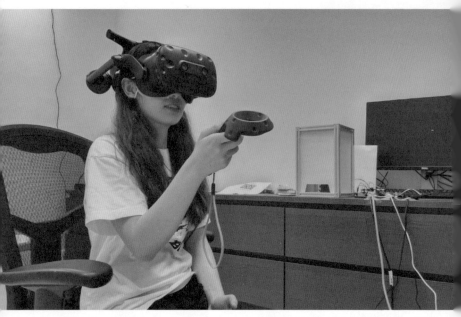

圖十九　《飄移》（*TranScent*，*2021*）探索虛擬實境結合線香靜修的可能性

圖二十　《飄移》（*TranScent*，*2021*）用家走過虛擬森林時可感受不同的花香

圖二十一　《飄移》（*TranScent*，*2021*）線香裝置

圖二十二　Sifr Aromatics 創辦人 Johari Kazura 與他的調香工作檯

圖二十三　Sifr Aromatics 店舖一角

圖二十四　Johari Kazura 私人收藏的香水瓶

第 四 章

實驗香

—— 當代嗅覺科技藝術
探索之路

過去關於嗅覺科技的探索，大多聚焦於技術層面，而嗅覺藝術作品則多以觀念藝術的形式展現。然而，當今數碼科技已成為日常生活不可或缺的一部分，而當代藝術的多元性亦打開了各種各樣的可能。因此，如何將數碼嗅覺體驗融入生活應用，將氣味日常帶進當代嗅覺科技藝術之路，是相當值得探討的問題。本章將通過筆者過去二十年的實驗作品，試論述當代嗅覺科技藝術在不同方面的可能性，並見證氣味體驗與電腦科技發展的微妙關係。

互 動 遊 戲 的 敘 事 ：

《 聞 我 》（ *Smell Me* ）[1]

　　《聞我》是一款以氣味為主體媒介，在虛擬三維空間建構下遊玩的互動敘事遊戲，用以探索數碼氣味在互動遊戲中的角色。在這類遊戲裡，若把氣味元素拿走，整個遊戲體驗就會變調，氣味從配角變成整個互動體驗的主角，不再是單純地使用氣味去加強視聽的真實感。《聞我》通過五個小遊戲帶領玩家去感受不同氣味，繼而將氣味跟遊戲世界的人與物作出聯繫，並融入整個敘事當中。在遊戲裡面，氣味分別代表原野中的花果、派對上的女士，以及迷宮的方向。為了營造異域感覺，遊戲視覺風格以繽紛色彩為主，配上帶有叢林熱鬧氣氛的背景音樂，並設有多國語言作旁白導覽。

　　遊戲創作時正值多媒體光碟年代，網路互動設計推陳出新，從二維圖像發展到三維空間，而數碼嗅覺當時在學術界亦嶄露頭角，陸續受到不同領域學者的關注。然而，當時氣味在電腦科技系統中的角色，大多依循早期「所聞即所見」（Smell-O-Vision）的思路，主要用來增強虛擬世界視覺影像

1　Lai, M. K., & Haddad R. (2005). *Smell Me*, interactive olfactory installation.

的真實感，只起到一種輔助的作用，錦上添花而已。因此，在創作《聞我》的時候，筆者刻意以氣味為體驗的主體，以玩味性質為導向，期望透過多媒體遊戲方式探討氣味在互動娛樂體驗中的可能性。

氣味體驗

《聞我》把五個小遊戲串連在一起，故事背景設定在一片原野森林，裡面住了一對夫妻。玩家扮演的丈夫在外出蒐集花果期間，遇上了一棵奇特的果樹，每當有花果掉下來就會散發香氣，玩家需要憑藉嗅覺辨別那是否可食用的果子（見圖四）。其後丈夫在一個派對上喝醉，身旁的女人看上去都變得跟夫人長得一模一樣，丈夫需要湊近憑氣味識別哪個才是自己的夫人，一旦錯吻別人就會遭到掌摑（見圖五）。派對過後，丈夫不經意闖進了一個迷宮，玩家需要在路上留下氣味記號，作為之後離開迷宮的線索。玩家可以自行定義每個氣味標記的象徵意義，例如這個氣味代表向右走，那個氣味代表向左走，另一個氣味又代表掘頭路等等。玩家需要憑著自己當初所設定的氣味記號來尋找迷宮的出路。最後，丈夫來到一個煉金師的大熔爐前，玩家需要憑嗅覺辨識熔爐上的混合氣味以找出解酒藥。

整個互動裝置包含幾個組成部分，分別是鍵盤、香氣噴霧機、投影幕及喇叭。鍵盤是用戶端發出指令的輸入介面，香氣噴霧機是系統端釋放氣味的輸出介面，投影幕呈現整個虛擬遊戲的三維視覺空間，喇叭則用以播放遊戲背景音樂及

音效。當玩家扮演的角色在遊戲世界中走近特定的物件（花果）、人物（女人）或地點（迷宮氣味記號位置），電腦系統就會控制香氣噴霧機釋放相關的氣味，玩家須於限定時間內憑嗅覺找出答案。

氣味裝置方面，最初曾嘗試使用美國 Trisenx 公司開發的「Scent Dome」，可惜該產品的效果未如理想，在運送途中出現香薰精油滲漏的情況，而使用期間香薰精油亦容易殘留在輸送膠管上，導致氣味混雜。因此其後唯有自行開發專屬的香氣噴霧機，筆者將家用空氣清新機改裝，由定時自動噴霧改裝成由電腦控制噴霧。由於原裝的空氣清新劑是以壓縮噴霧瓶（spray bottle）來包裝，需要透過電源開關去觸發齒輪轉動令噴嘴往下壓。這樣一按一放的方式，就像用滑鼠一擊一放（click-to-release），可以精準有效地控制香氣釋出的時間點，而且每次釋出的香氣噴霧量都是固定的。

整個裝置的展示空間約有 3 米闊、3 米長，前方設有投影幕用來呈現互動遊戲的畫面，兩側設有喇叭播放遊戲音樂，玩家站在場地中央的直立式座台前，其上放有電腦鍵盤讓玩家自行操作。基於安全及遊戲體驗的考量，距離玩家約 1 米處設有一個約 1.5 米高的層架，用來放置三台獨立的香氣噴霧機。每部機後面設有小風扇，用來將香氣噴霧吹送至玩家所站立的位置。而層架外圍設有保護網作間隔，避免玩家近距離吸入化學劑，並讓香氣噴霧在一定距離內飄散，展場另設有警告標示用語。玩家只需要站在正中央座台的位置，便可以一邊通過電腦鍵盤控制角色在虛擬遊戲空間走動，一

邊現場同步感受相應的氣味體驗，不需要額外戴任何輔助裝置。設計目的是讓玩家專注於氣味遊戲體驗本身，只需要靠嗅覺來尋找答案，而非透過觀察那台香氣噴霧機的運作來得出答案。至於氣味選取方面，受限於市售空氣清新劑的種類，《聞我》只提供了薰衣草、茉莉花、柑橘三種不同的香氣噴霧，並由三部獨立的香氣噴霧機來散發。

玩味與挑戰

《聞我》是筆者早年於英國與來自約旦的魯巴·哈達德（Ruba Haddad）合作的項目，最初在東倫敦紅磚巷（Brick Lane）藝廊以嗅覺互動裝置的形式展出（見圖六），當時獲得不錯的迴響。此後調整為桌上型電腦遊戲模式，對遊戲玩家進行了使用者體驗調查，並在英國人機互動國際研討會發表。[2] 透過展覽現場觀察以及遊戲後發放的使用者問卷調查，筆者發現玩家們大多都能「辨別」不同氣味的差異，當中水果類與花香類的氣味較為容易辨別差異，但茉莉花與薰衣草這兩種花香則容易造成混淆。對於大部分玩家來說，第一個小遊戲難度適中，相當適合數碼氣味遊戲的入門體驗。然而，最受玩家歡迎的竟是難度較高卻更具玩味性質的第二個小遊戲，或許是出於醉酒索吻的故事趣味，但更多的是因為

2　Boyd Davis, S., Davies, G., Haddad, R., & Lai, M. K. (2007) Smell me: engaging with an interactive olfactory game. In *People and computers XX: Engage: Proceedings of HCI 2006.* People and Computers (20). Springer, London. ISBN 9781846285882, pp. 25-40.

氣味本身的存在與故事情節恰當融合，氣味不再只是代表某一類的花果，而是代表了派對上不同女人身上散發的香水，這大大降低了玩家基於個人主觀嗅覺經驗而產生的期望差異。要「回想」某一特定氣味，理應比起「辨別」氣味之間的差異來得更具挑戰，然而基於氣味體驗本身與遊戲故事情節以及玩家任務緊密地聯繫在一起，使得玩家更投入於整個數碼氣味體驗當中。雖然遊戲的難度隨著玩家的嗅覺適應以及氣味積聚混雜而提高，使得玩家愈來愈難以辨認不同遊戲階段的各種氣味，然而這種曖昧與弔詭恰恰給玩家的遊戲任務帶來了一定的挑戰。正因為氣味這種難以辨別的特質，使得原來在資訊化應用時的弱點，放諸遊戲設計上卻成了一種優點。

此外，由於氣味裝置釋出氣味的時間點，不一定等同於玩家感知到氣味的時間點，因此在遊戲設計上，需要預留一定緩衝時間，容讓玩家慢慢感知來自電腦系統所釋放出來的氣味。而相近的氣味種類會讓玩家難以辨別，因此需要提供不同類型的氣味以豐富玩家的遊戲體驗，又或者藉助一些視聽提示，如物件的出現及人物距離遠近等，去幫助玩家知道氣味何時釋出、存在與否等等。因此，儘管這是一款以氣味為主體的互動遊戲，玩家其實是同時使用多感官去體驗的。

第二節

地域文化的異同：

《玩味》（*Does it Make Scents for Fun*）[3]

　　《玩味》是一款開放式體驗的嗅覺科技藝術作品，旨在探索不同地域文化裡氣味豐富的象徵意義。參觀者需要跟隨嗅覺感知在虛擬環境中遊走，嗅聞（sniffing）成為一種全新的互動介面。這作品以三維虛擬森林作背景，參觀者可自由遊走探「嗅」各種不同氣味，當中並沒有特定的任務及時限，鼓勵參觀者沉浸感受整個氣味氛圍（見圖七）。

氣味體驗

　　在互動裝置設定上，從香氣噴霧機以至整體空間佈局設計，均沿用前作的系統設計。香氣噴霧機方面亦沿用了前作的裝置，只是將空氣清新劑換為身體芳香噴霧，更適合人體吸聞，而且可以有更多香氣選擇（見圖八），從西柚、椰子、士多啤梨等果香，到白麝香、辣木、玫瑰等花香，都可以納入數碼氣味體驗設計當中。《玩味》在畫面主視覺上，選用大自然清新風格，以虛擬森林為場景。參觀者可透過鍵盤操

3　Lai, M. K. (2008). *Does it Make Scents for Fun*, interactive olfactory installation.

控，自由遊走於虛擬森林中去感受不同的香氣。

《玩味》的氣味體驗分有三個不同階段：第一階段為熱身環節，畫面中央放置了六個形狀相同的透明玻璃樽，上面貼有不同氣味的標籤。參觀者只要點擊樽蓋，系統就會釋放相應的香氣。第二階段將氣味與植物連結，參觀者可透過觸碰虛擬植物的不同枝點而觸發不同香氣的散發。第三階段則讓參觀者置身於一個虛擬森林裡，這個森林並無任何界限，當經過不同的林木時，就會感受到不同的香氣。有別於前作限時式的遊戲體驗，《玩味》讓參觀者可以在虛擬森林裡無止境地漫步（wander），以慢走的方式去感受遇到的每一種香氣，沒有設定任何的終點以及邊界，亦沒有一定的敘事場景，更多的是留白的想像空間，藉由不同方式引發參觀者對氣味的想像。這次的氣味體驗設計更多關注探索氣味象徵意義於不同地域文化下的認受性。

象徵與期望

《玩味》獲選於 2008 年國際電子藝術研討會的評審展覽（Juried Exhibition of International Symposium on Electronic Art, ISEA）展出，為筆者以駐場藝術家（Artist-in-Residence）的身份於新加坡國立大學（National University of Singapore）混合實境研究室（Mixed Reality Lab）創作的項目，其後分

別於新加坡、香港及澳門展出。[4] 作品首次展出場地是新加坡國家美術館（National Gallery Singapore），為配合當地的文化脈絡，筆者當時刻意將其中一款較為香甜的氣味命名為「香口膠」（Bubble Gum），沒想到結果換來最多的點擊率（見圖九）。這可能是基於新加坡禁售香口膠的文化背景，參觀者不禁好奇「香口膠」聞起來到底是怎樣。在作品展出期間，筆者有機會與當地的高中生交談，發現他們對數碼氣味互動體驗感到相當新奇。當問到他們：「假如有一日市面推出數碼氣味遊戲的話，希望可以有怎樣的氣味體驗？」他們隨即笑說希望遊戲中有打鬥的血腥味。但假如有一日真的如此實現，恐怕會帶來另一番道德倫理上的爭議。

氣味於展覽空間的公共性，吸引身處同一展場的參觀者彼此互動交流，一起分享當下感知到的氣味體驗。就現場觀察所見，參觀者在體驗時大多會與身旁親朋談論所聞到的氣味，甚至與同場的其他陌生人交流。而氣味的象徵意義，亦因參觀者個人的文化經驗差異而成為有趣的交流點，參觀者從談論聞到的是什麼氣味，到分享這氣味帶給他們各自的回憶是什麼。相比起有明確任務又限定了體驗時間的數碼氣味遊戲，《玩味》這種開放式體驗設計反而讓參觀者可以放鬆下來慢慢感受當中的氣味。部分參觀者逗留在虛擬森林漫步的

4 此研討會由 ISEA International 主辦，始於 1990 年在荷蘭成立的國際非營利組織，主要推動藝術、科學和技術等多元文化的跨領域交流。2008 年 ISEA 駐場藝術家計劃強調將藝術家引入科技實驗室，當年主辦方與新加坡當地著名大學合作，一方面為藝術家提供科學實驗室的設施進行創作，另一方面為傳統學術研究機構引入科技與藝術對談的機會。

時間甚至比玩數碼氣味遊戲要更長。在《玩味》這個實驗作品裡，氣味的曖昧與弔詭反而成為人與人交流的切入點，氣味所帶來的回憶與想像轉化為互動體驗的特色。

《玩味》其後獲邀於「異生界——微波國際新媒體藝術節2008」主題展展出，展場設於香港大會堂展覽廳。同樣一個嗅覺科技藝術作品，卻因為展場文化地域不同而有截然不同的迴響。首先，可能基於公眾安全的考量，主辦方在展品附近貼上「這區域有氣味」的標識。這種煞有介事的張揚，無形中成為了一種不必要的阻隔，使得參觀者抱有一種務必要「聞到」某些氣味的心態，或將「聞得到」當作整個體驗的唯一目的。當參觀者因為嗅覺適應或其他因素「聞不到」任何氣味的時候，這個作品對於他們的意義就會瞬間消失，「有沒有」氣味成為參觀者逗留與否的判定指標。氣味這種慢熱的感官媒介與展場周邊以視聽快感為主的藝術作品相比，顯得格格不入，也與香港這個節奏急促的城市相映成趣。對比起新加坡國家美術館展場的「不期而遇」，這個「溫馨提示」反而大大降低了參觀者對嗅覺科技藝術作品的沉浸體驗。香港地區的參觀者顯然對「香口膠」的氣味沒有感到特別驚喜，然而將氣味融入數碼互動創作中，對於當時的新媒體藝術展覽來說可算是一種嶄新的體驗，最終仍然吸引不少參觀者駐足感受。可見在不同的地域文化下，受眾對於氣味的象徵意義雖有不同的理解，但對於數碼氣味探索的好奇心，卻可促成受眾跨越地域的交流。

第三節

藝 術 場 域 的 交 流 ：

《 移 動 記 憶 體 》（ *Universal Scent Blackbox* ）⁵

　　《移動記憶體》打破過往螢幕式互動介面，以一個相當原始且毫無科技感的形式 —— 摺紙盒（Origami）來呈現於參觀者面前。紙盒，成了氣味具象化的載體，亦象徵著記憶黑盒。在瞬息萬變的社會中，人們生活在一種流動的狀態下，於不同的地方來來去去，而城市發展帶來不同程度的興建與拆毀。俗語有云：*Out of sight, out of mind.*（眼不到，心不念。）關於一個地方和一個人的記憶，好像隨著急促的流動而變得轉眼即逝。氣味，看不見也摸不著，瞬間萬變又來去無蹤，卻承載著超越時空的記憶，像是一個飛行黑盒，在經歷過一切衝擊以後，仍能讓人們追憶尋找來去之路。

　　《移動記憶體》嘗試從個人記憶出發，透過擺脫傳統螢幕式的互動，將焦點從人與電腦之間的互動，拉回到人與人之間的交流，以氣味作為喚回個人記憶的媒介，以此作為人與人交流分享的起點。這作品獲選為「移動・記憶」第五十四屆威尼斯國際藝術雙年展澳門徵集展的入圍作品，並於澳門

5　Lai, M. K. (2011). *Universal Scent Blackbox*, interactive olfactory installation.

藝術博物館展出（見圖十）。這次作品邀請參觀者成為藝術作品的共同創造者（co-creator），同時成為美術館公共氣味空間的共同創造者，期望藉由共同創造的氣味體驗，促進參觀者之間的互動交流，從而共建城市體驗的記憶。

氣味體驗

《移動記憶體》在展場內擺放著兩張長檯，喻表兩座不同的城市，其上由大大小小黑白兩色的紙盒堆砌而成的城市建築模型（見圖十一），象徵著城市初期發展時的模樣，其後隨著人們的流動以及記憶的建構，慢慢變化為色彩多樣的城市。當參觀者在兩個紙盒城市之間走動時，會觸發不同氣味的產生，就像人們在不同城市之間穿梭往來，感受到不同的氣味流動。展覽期間參觀者可隨意堆疊、組裝和遷移原有的紙盒城市，就像是城市發展期間不斷興建、拆毀和再造的過程。展場同時提供了摺紙材料及筆，讓參觀者將現場感受到的氣味及其所勾起的回憶及感覺，用文字或圖畫記錄在這些彩色紙上（見圖十二），然後將彩色紙摺疊成方形紙盒，自由擺放在城市模型之上。參觀者將他們的氣味記憶記錄在紙盒上，變成了這座城市組成的一部分，無論如何堆疊、組裝和遷移，都不能挪去當中的記憶。

透過這個過程，參觀者不單成為這個作品的共同創造者，同時也是整個展廳氣味的共同創造者。這個被不同參觀者所營造出來的氣味氛圍，成為了一道隱形又共享的氣味回憶。因展期長達三個月之久，紙盒城市的模樣以及顏色的組

成，由原先單純的黑白兩色，慢慢隨著參觀者的參與而產生變化。至於氣味的選取，為配合展覽有關城市記憶的命題，《移動記憶體》特別採用了氣味圖書館（Demeter® Fragrance Library）的情境香水來代表日常生活的氣味，從中特別挑選了青草、嬰兒爽身粉、朱古力、皮革及威士忌煙草等。每款情境香水各具特色，以讓參觀者感受城市氣味的變化。此外，這作品原先為加入地道特色，試圖引入一般被認為相當濃烈甚或有點令人反感的跌打酒氣味，然而經由霧化器轉化，跌打酒強烈的藥酒氣味被淡化，現場的參觀者並未察覺到這是跌打酒的氣味。

過往由空氣清新機改裝的噴霧裝置，每次只能作單次式定量噴發，每按一下只能釋出一次香氣，若要達到持續效果就要連續按壓噴霧瓶嘴。考慮到《移動記憶體》的創作概念以表達流動及記憶為主，希望達到連續釋放氣味的效果，故採用了超音波香氛噴霧機作為這次作品的互動裝置基礎。其原理與空氣加濕器相似，只需要將水溶性香薰油滴在水裡，便可透過超音波霧化片的震盪，將棉棒芯吸收的水分衝撞激打成霧氣，持續散發於空氣裡，香氣成了可視化的霧氣。

至於感應器方面，《移動記憶體》使用紅外線感應器（infrared proximity sensor）來感應參觀者的流動，又通過微型電容式麥克風（electret condenser microphones）來感應聲音的變化。這些感應器連同香氛噴霧機，化身為街區閉路電視或大廈煙囪的造型，分別藏於兩座紙盒城市模型的不同位置。當其中一個角落感應到有人經過，就會觸發另一個角

落的裝置，使之散發香氣，這種設計促使同一展場空間的參觀者進行交流互動。現場散發氣味的次序會因應參觀者行走方向而不同。舉例說，當參觀者從左邊走到右邊，先後經過A、B、C三個點的話，系統便會依此順序先後觸發與A、B、C相應的三種不同香氣。由於感應器與香氣噴霧不是安置在同一個地方，因此參觀者必須在展場內走動去感受不同的香氣。這種氣味互動方式，營造參觀者的共同體驗，繼而促進人與人之間互動，不論是談論辨識氣味的來源種類，抑或是回想自身的記憶。

流動與混雜

有別於過往作品為期較短的展出，《移動記憶體》展出長達三個月之久。這對於互動裝置的要求、氣味體驗的設計，以及香氣噴霧的替換，都變得更具挑戰。在整體設計上，需要考量到系統技術的穩定性以及香氣替換的方法等，加上整個數碼氣味互動設計不再依賴螢幕式介面作指引，導致展出期間遇到不少問題及狀況。[6] 由於《移動記憶體》氣味散發的時長和次序都由參觀者的互動決定，沒有一定限制，不同於過往每次都限定氣味的釋出量，因此香氣噴霧的消耗量隨之增加。這一方面導致整個展館很快便瀰漫著濃烈又混雜的氣

6 Lai, M. K. (2015). Universal Scent Blackbox: Engaging Visitors Communication through Creating Olfactory Experience at Art Museum. In *Proceedings of the 33rd Annual International Conference on the Design of Communication* (Article No.: 27). ACM. University of Limerick, Ireland. ISBN: 978-1-4503-3648-2. DOI: https://doi.org/10.1145/2775441.2775483

味，另一方面加速了替換的頻率。另外鑑於展館採用中央空調系統，展覽開始沒多久，《移動記憶體》的氣味就不止瀰漫在展品所處的區域，還擴散至整層展館。因此當參觀者踏入展館的那一刻起，《移動記憶體》散發的氣味便已籠罩整個空間。對於很多參觀者來說，這更像一種環境氣味而不是作品的氣味，因而並未察覺。而且因為嗅覺適應的問題，很多參觀者走到《移動記憶體》展區時，早已習慣了那種特殊氣味，使得整個氣味體驗變得不明顯。由於筆者過往的嗅覺科技藝術作品大多設於展覽場館的入口處，參觀者很快便會感受到由作品所帶來的氣味體驗，但《移動記憶體》這次展出被安排在整個展館最後方的區域，按參觀動線安排，參觀者需要走到展館最盡頭才能體驗到這個作品。這容易造成參觀者分不清哪些是場館環境的氣味，哪些是因為與作品互動而產生的氣味。

除了氣味的流動與混雜，《移動記憶體》還要面對氣味裝置補充替換的問題。因展期長達三個月，每天開放 9 小時，一週開放 6 天，這導致氣味原料比前作消耗更快，加上週末高峰時段人流的增加，補充劑的設計以及替換方式都需要有一定彈性，以便展出期間作出補充替換。此外，因為《移動記憶體》與其他視覺藝術作品同場展出，參觀者不一定意識到這件作品與氣味的關聯，有些參觀者看見紙盒模型便匆匆走過。再來是氣味的公共安全問題。雖然作品已選用市售的香水產品，但事後有工作人員反映，因需要長時間逗留在展館工作又對香水氣味敏感而不斷打噴嚏。

有別於筆者過往的嗅覺科技藝術作品，《移動記憶體》的氣味設定完全沒有任何指向性或敘事性，參觀者單憑個人嗅覺感官去感受這作品。然而，因為《移動記憶體》的展出配合了書寫形式，加上氣味的模糊性，容易讓人產生錯覺。有一位參觀者在紙盒上寫下「聞起來像青草」，其後有參觀者將該紙盒移往別處，下一位參觀者誤以為該處有青草味，繼而寫上相類似的感受，哪怕該處實際上並沒有任何的青草氣味。先前到訪者的嗅覺感知影響了後來到訪者的嗅覺感知，參觀者的嗅覺體驗互相影響。《移動記憶體》這實驗作品並沒有像以往氣味游戲的對與錯，它提供了想像空間，讓參觀者去感受及欣賞氣味，鼓勵參觀者放慢腳步遊走氣味藝術空間，提供了開放式的嗅覺感知互動。

第四節

文遺建築的閱讀：

《聞見錄》（*Flip the Book — Flip the Memories*）[7]

《聞見錄》將無形的氣味與有形的實體書結合，連同視聽媒介建構在一起，成為一本聞得見的回憶錄。在參觀者戴上耳機，翻閱實體書的同時，昔日的錄像片段投射在實體書頁上，氣味緩緩從旁邊的小盆栽散發，就像翻開感官回憶錄一樣，這件作品旨在探索氣味如何在世界文化遺產的建築下建構多感官的互動體驗。[8]

《聞見錄》的展出場地選在澳門何東圖書館（Sir Robert Ho Tung Library）的後花園裡（見圖十三）。這座圖書館是澳門公共圖書館旗下的一個分館，2005年隨著其所處的澳門舊城區其他歷史建築群一併列入世界文化遺產名錄，兼具歷史與文化價值。建築物原屬於官也夫人，及後轉屬何東爵士，故此早期兼具葡萄牙特色的建築風格與及中式住宅用

7　Lai, M. K. (2016). *Flip the Book – Flip the Memories*, interactive olfactory installation.

8　Lai, M. K. (2016). Flip the Book – Flip the Memories: a Case Study of Multimodal Interaction for the library located in Macao World Heritage site. *The 22nd International Symposium on Electronic Art ISEA 2016*. City University of Hong Kong, Hong Kong. ISBN: 978-962-442-397-6, pp.297-300.

途。上世紀 50 年代起歸屬澳葡政府後成為公共圖書館，2006
年一座具現代建築風格的新大樓在旁落成，新大樓的玻璃帷
幕與舊大樓的古宅相映成趣，加上戶外園林的大自然景色，
建築物本身極具時空穿越之感。作為歷史城區文物，何東圖
書館相比起其他公共圖書館，對文化推廣和世界文化遺產的
維護更不遺餘力，早年曾舉辦講座邀請學者分享文化歷史、
邀請藝術家重新設計閱覽區，並舉辦戶外音樂表演等，此外
還會定期諮詢專業顧問來維護建築物。由於何東圖書館被列
入世界文化遺產名錄，故此不得在建築物外牆上增設任何的
裝置，而氣味剛好成了一道無形的媒介，在不影響原有建築
物的前提下，《聞見錄》嘗試為公共圖書館帶來嶄新的感官
體驗。

氣味體驗

《聞見錄》的創作概念是以影像、聲音與氣味來重塑民
間回憶，藉由讀者的回憶及想像去構成一本回憶錄。為配合
圖書館的整體閱讀氛圍，《聞見錄》的互動體驗設計打破了以
往「點擊－嗅聞」（Click-to-Sniff）的操作模式，改為由翻閱
書頁的動作去觸發氣味的產生，營造另類的書香閱讀體驗。
這次作品是受到澳門拍板視覺藝術團邀請，被納入其 2015 年
「重構昔日記憶」澳門民間錄像徵集及再創作計劃。該計劃目
的是透過徵集民間影像，重構澳門的歷史記憶，喚起文化自
覺，因此邀請了不同的藝術家對徵集所得的民間影像再進行
創作，意圖呈現出另一種集體回憶。

而《聞見錄》期望透過在公共圖書館的展示，進一步讓嗅覺科技藝術走近社會大眾。鑑於以往在藝術館展出的經驗，作品氣味容易透過中央空調系統散佈到整個空間，考慮到公共圖書館服務對象的多元化，若在室內閱覽區展示《聞見錄》，作品所散發的氣味或會對讀者造成干擾。因此這次作品希望藉助何東圖書館本身戶外閱覽區的園林景色，讓整個氣味體驗更好地融入大自然當中。

　　正因如此，《聞見錄》在嗅覺體驗的設計上，一方面要考慮如何將作品融入整個閱讀環境，另一方面要考慮氣味在戶外容易飄散的特點，因此最終選取了戶外閱覽區一個靠近牆壁角落的位置來展示《聞見錄》。而何東圖書館建築物本身作為文物備受保護，不能直接從天花板垂吊投影機，因此需要另設座台懸掛投影機。《聞見錄》整個空間佈局包括了一張書桌及一張椅子，桌上放有一本打開的實體書，裡面全是空白頁，書桌旁邊有一個書櫃，擺放有小盆栽，氣味裝置隱藏在其中（見圖十四），另設有耳機供讀者使用，意圖營造出一個與大自然結合、散發著書香的閱讀空間。

無形與有形

　　《聞見錄》結合了嗅覺、視覺、聽覺、觸覺多重感官來建構互動閱讀體驗，帶領讀者一起穿越過去、現在與未來，透過澳門錄像工作者收集回來的昔日錄像片段，結合精心挑選的情境氣味，配上原有錄像聲帶的重新剪接，將影像、聲音與氣味相互交替，融入圖書館當前的庭園景象。讀者翻開

書頁，會引發不同的影像投射於書頁之上（見圖十五），耳機播放著不同時期的聲音，氣味間奏著從旁飄來。當影片播畢，書頁停止翻動，聲音與氣味也隨之淡出。《聞見錄》包含四個錄像片段，其中一段記錄了一位小女孩在澳門新馬路噴水池旁與家人慶祝聖誕節，這片段特意配上甜甜的水果氣味來表達節日的氣氛。另一段關於澳門金光大道建築工地的片段，就選取了煙草氣味來表達建築工地的環境氛圍。在一個記錄澳門土生葡人唱歌歡慶的影片中，筆者選取白麝香氣味來表達舞者身上的香水。而在一段拍攝澳門新馬路夜晚車水馬龍的片段中，就配了威士忌氣味以表達車廂乘客酒意甚濃的意境。

在氣味與影音的處理上，《聞見錄》刻意保留原有錄像的節奏，在片段切換之間，加插全黑畫面，配上不同的字句作引導，氣味就在此時從旁散發開來，以之作為影像出場前後的鋪墊，讓讀者可專注於當下的氣味體驗，避免影像的干擾。就現場觀察所見，大部分的讀者都是首先被《聞見錄》投射的影像吸引，在旁散發的氣味最初不易被察覺。然而，當讀者發現氣味與影像的關聯，大多感到好奇，並試圖發掘兩者關聯。《聞見錄》將無形的氣味與有形的實體書作連結，為文化遺產建築添上了一層嗅覺感官的多元體驗。

第五節

親 子 沐 浴 的 體 驗 ：

《 嬉 氣 》（ *Ludic Odour* ）[9]

　　《嬉氣》是一個為家居情境設計的互動氣味裝置（見圖十六），旨在讓父母與孩子透過親子沐浴創造愉快的家庭氣味回憶，從而促進長遠的親子關係。這次作品突破以往在藝術館或圖書館等公共場域的展示方式，嘗試進入家居生活的私人場域，將氣味在情感回憶方面的價值，透過嗅覺科技帶入日常家庭生活裡，讓氣味體驗回歸日常，探討氣味在數碼家庭生活中的角色。

　　《嬉氣》嘗試透過嗅覺科技為親子沐浴時光創造獨有的氣味體驗，將氣味的情感記憶的建構落入日常家庭生活裡，讓父母在子女幼兒階段，透過互動氣味裝置，自行制定日常親子沐浴的氣味模式，將氣味聯想的情感記憶與愉快的親子沐浴時光聯繫在一起，讓家庭成員可以按各自喜好及生活習慣，從香氣種類的選取以至香氣散發的設定都一起參與，共創獨有的「家香」情懷，藉此促進親子關係。

9　Lai, M. K. (2016). *Ludic Odour,* interactive olfactory design.

情境調研

每個家庭都有其獨有的相處模式，然而《嬉氣》透過設計民族誌（Design Ethnography）的情境調研（Contextual Inquiry）[10] 方法，探究當中相似之處，藉由實地考察（Fieldwork）雙職家庭，了解雙職父母如何在日常生活建立親子聯繫，從而發掘親子互動的關鍵要素。這是一套將人類學的實地考察應用在設計領域的調研方法，強調研究者需要進入設計對象的真實日常生活場景去觀察和研究，從而了解設計對象在所處的情境脈絡下遇到的真正困難以及背後的機遇。在前期調研階段，筆者實地考察了澳門不同的雙職家庭，了解到雙職父母一般會爭取在每日下班回家後，通過一些日常生活習慣，如沐浴、晚餐、玩樂、說故事等共處時光去建立親子關係。而幼齡子女與父母一般會有不少親密的肢體接觸，父母常藉著類似玩耍的方式，引導幼齡子女養成良好的生活習慣，而那些日常用品在孩童眼中則成了玩具，例如沐浴水杯變成潑水的玩具，廢棄的紙張捲起來變成吹奏的樂器，生活用品變成煮飯仔的玩意等等。孩童世界充滿了角色扮演的遊戲，父母往往藉著這些微不足道的生活習慣，每天與子女建立親子時光。

沐浴，可算是每天最親密的親子活動，既有肌膚接觸，亦有香氣氛圍，是結合多感官的日常體驗。現代雙職生活雖

10　Holtzblatt, K., & Beyer, H. (1997). *Contextual design: defining customer-centered systems*. Elsevier.

然繁忙緊張，但陪伴幼齡子女沐浴一般都是由父母或爺爺奶奶等親自上陣，就算一些僱有外傭的家庭，也會盡量爭取由家人來陪伴。強生公司（Johnson & Johnson）曾經進行一項關於沐浴的研究[11]，向超過 3500 名育有 3 歲以下兒童的父母進行網上調查，這些家庭分別來自中國、印度、巴西、加拿大、英國、美國、菲律賓等國家。調查發現，有超過八成的受訪父母認同沐浴是最佳親子互動時光，不只是清潔身體的過程，超過一半受訪父母會透過沐浴來增進親子感情。可見，親子沐浴可以提供一個愉快放鬆的環境，讓父母與幼齡子女一起去感受豐富的氣味體驗。

因此，《嬉氣》嘗試將嗅覺科技體驗與家庭日常生活掛鈎，藉助日常沐浴的情境及生活用品，重新設計成互動氣味裝置的用具，用以感應沐浴者的動作，從而激發不同氣味的產生。整個裝置包括了四個組成部分：家庭選用的香薰組合、有感應功能的手工肥皂、香氣噴霧裝置，以及可供家庭成員自行設定氣味模式的 APP 應用程式。整個體驗設計分別針對沐浴前、中、後三個階段來展開。[12] 當中包括家居浴室的佈置、氣味配搭的選取、親子沐浴的互動、香氣氛圍的共享。

11　Motherhood. (2015). *New JOHNSON'S® Global Baby Bath Report Links Bath Time with Sensory Development (The Motherhood | A Social Media Marketing Agency).* The Motherhood | a Social Media Marketing Agency. https://www.themotherhood.com/new-johnsons-global-baby-bath-report-links-bath-time-sensory-development/

12　Lai, M. K. (2021). Ludic Odor: Designing Interactive Olfactory Experience for Daily Family Routines. In *Proceedings of the 2021 Asian CHI symposium: HCI research from Asia and on Asian contexts and cultures.*

家居浴室的佈置：為了讓家庭成員更好地體驗這套互動氣味裝置，以及了解親子沐浴時的使用實際狀況，《嬉氣》特別設置於真實的家居浴室作體驗測試。筆者事前會先行與參與的家庭溝通，說明這套裝置的設計概念及使用方法，然後將裝置安放於浴室合適的位置，一般會放在浴缸旁的置物架又或浴盆旁邊的洗手台，以就近孩童，使之聞到卻觸不到為原則。

　　氣味配搭的選取：《嬉氣》根據日常親子生活的情境而選用了氣味圖書館的情境香水，並分別歸類為自然香、水果香、派對香、生活香四大類。自然類包括青草、竹葉、菊花、薰衣草、海洋等香氣；水果類包括椰子、芒果、柑橘、士多啤梨、蕃茄等香氣；派對類包括爆穀、朱古力、雲呢拿、咖啡、伯爵茶等香氣；生活類包括洗衣粉、爽身粉、書紙、木材、皮革等香氣。筆者將氣味選取的過程視為親子互動的一部分，讓父母與子女按自己喜好一起挑選，而不是由系統預設指定。父母可以與子女一起挑選每次親子沐浴的香氣氛圍，例如有家庭會以子女喜歡的食物氣味為優先考慮而揀選士多啤梨及朱古力，亦有家庭希望藉此重現家庭旅行回憶而以大自然為題揀選薰衣草及青草的氣味。

　　親子沐浴的互動：為讓孩童更投入氣味互動體驗的整個過程，《嬉氣》將日常沐浴用品轉化為親子互動的感應器，用沐浴揉擦洗身的動作觸發氣味散發，以藍牙技術連接沐浴者手上的感應器以及浴室的香氣噴霧裝置，根據當下的親子互動散發出不同的氣味。為配合沐浴情境，感應器藏於一個特製的白色無味的手工皂內（見圖十七），而香氣噴霧裝置則

以三維打印的方式特製，將霧化加濕器置入其內，通過霧化片高頻聲波的振動將香氣液體轉化為香霧。沐浴者只要在擦洗身體時把手工皂搖一搖擦一擦，感應器便可根據偵測到的強度和時長，引發旁邊的香氣噴霧裝置散發相應的香氣。

香氣氛圍的共享：家居浴室既是每位家庭成員的私人空間，又是所有家庭成員的共享空間，這種既私密又共享的特性，讓氣味這種慢媒介（slow medium）成了跨越的載體。《嬉氣》採用概念性驗證（Proof of Concept），把裝置放入家居浴室（見圖十八），讓用家在日常生活裡直接體驗，以驗證作品概念的可行性。在一次實地體驗的過程中，有一個家庭分享道，因為家居環境狹窄，而且弟弟年紀還小需要母親幫手擦身，兩兄弟每天都是輪流使用浴室，鮮有機會一起共浴。然而透過《嬉氣》的設計，弟弟就可以在沐浴玩樂時留下他所喜愛的果香氣味與後來使用浴室的哥哥分享共同的沐浴氛圍。

《嬉氣》將氣味選擇的過程和互動操作的方式融入日常家居的生活情境，透過親子沐浴來探討氣味互動體驗的可能。有別於過往由設計師製定體驗模式，《嬉氣》的設計讓每個家庭成員可以按其喜好及習慣，一起參與到整個互動氣味體驗的過程裡，而不是被動地接受一式一樣的氣味氛圍。《嬉氣》可藉著建立客製化的香氣情境，讓父母與孩子一起創造特有的家居香氣氛圍，從而創造愉快的家庭氣味回憶，促進長遠的親子關係。

第六節

虛擬實境的靜修：

《飄移》（*TranScent*）[13]

　　《飄移》是一套用於虛擬靜修的互動氣味裝置（見圖十九），旨在探索將線香融入虛擬靜修的可能，鼓勵使用者沉浸在虛擬環境的同時，透過實體世界點燃的線香進行沉思靜修。過往大多數嗅覺科技藝術作品主要使用香薰精油、香水噴霧、香膏等香料，而線香這一種與靜修息息相關的芳香用品卻鮮少被帶進數碼科技領域。因此，本作品期望透過嗅覺科技將線香與虛擬實境結合，幫助使用者透過線香氛圍沉浸在虛擬靜修裡。

　　新冠疫情以後，部分確診者短暫地喪失嗅覺，嗅覺感官訓練的需求因而有所增加，而關於如何透過科技緩解身心健康的問題亦愈來愈受到關注。坊間有不少關於練習沉思靜修（meditation）以及正念（mindfulness）的應用程式以及研究項目相繼推出，分別使用影像、聲音、行走、靜觀等方式，意圖透過科技幫助城市人緩解壓力。當中包括香港新媒體藝術家洪強設計的「便攜式互動與冥想鏡」（Portable

13　Lai, M. K., & Chung, S.W. (2021). *TranScent*, interactive olfactory design.

Interactive Meditative Mirror）[14]，其互動裝置是一面鏡子，內置攝影鏡頭及投影功能，結合數碼藝術形式，為中小學生提供練習靜心的途徑，鼓勵他們透過與鏡像的互動，從而關注自己內心世界，學習專注於當下。而悉尼大學亦有研究團隊推出一項結合靜修與互動聲景（soundscape）的項目，名為「思緒的聲音」（Sound of Mind）[15]，讓參加者戴上有腦電波（Electroencephalography, EEG）感應的頭盔，一邊行走一邊冥想，當系統感應到參加者當下的腦電波就會產生相應的聲景，繼而促進身體進入沉思靜修的狀態。學者查爾斯・史賓斯（Charles Spence）曾經提出氣味療癒的氛圍可促進幸福感（wellbeing）的提升。[16]此外亦有臨床研究發現香薰油的氣味有助緩解疫情下的心理壓力並提高活力及穩定情緒。[17]而在東方傳統文化下，熏香比起香薰油更常見用於靜修的日常實踐裡。隨著嗅覺科技的進步，研究人員持續不斷探索虛擬實境

14　Keung, H. (2021). Portable Interactive Meditation Mirror: A Novel Approach to Mindfulness Practice through Art and Technology. In *10th International Conference on Digital and Interactive Arts*, pp. 1-9.

15　Cochrane, K. A., Loke, L., Campbell, A., Leete, M., & Ahmadpour, N. (2020). An Interactive Soundscape to Assist Group Walking Mindfulness Meditation. In *Proceedings of the 7th International Conference on Movement and Computing,* pp. 1-3.

16　Spence, C. (2020). Using ambient scent to enhance well-being in the multisensory built environment. *Frontiers in Psychology*, 11, 598859.

17　Takezawa, T., Katahira, K., Kanki, Y., Sugimoto, M., Shibuta, K., Nagata, N., ... & Kataoka, S. (2020). Structure of psychological stress during the COVID-19 pandemic and effects of essential oil odor exposure. In *Proceedings of the 18th Conference on Embedded Networked Sensor Systems*, pp. 784-785.

結合氣味體驗的可行性。

因此，《飄移》期望透過嗅覺科技將線香與虛擬實境結合，開拓線香用於虛擬靜修的可能性。有別於其他強調肢體探索的虛擬實境互動方式，本作品主要鼓勵使用者透過遊走於虛擬的靜修空間去感受不同的香薰氛圍（見圖二十），從而專注於當下的一呼一吸。整個系統以氣味體驗連結虛擬與現實世界，當中包括了三個設計元素：線香轉盤、互動氣味裝置和虛擬靜修空間。

線香轉盤：靜修所用的線香，既有嗅覺上聞得到的芳香，亦有視覺上看得見的一縷縷輕煙隨風飄散的效果。不同於祭祀用的線香，其香氣的設計是為了紓緩身心，便於長時間吸聞，一經燃燒，瞬即充滿整個空間，因此也有人將線香用作薰香。除非受到氣流風速影響，否則的話，一般線香的燃燒時間是恆常固定的，因此古代人會用「一炷香」作為時間單位。《飄移》特別採用了靜修所用的線香，期望可以與嗅覺科技融合，將線香體驗帶進虛擬靜修的應用之中。為了可以有效地透過電腦系統控制線香的點燃時間以及轉換不同的線香，研究團隊成員鍾兆榮特製了一個線香轉盤（見圖二十一），上面按區段裝放著三種截然不同的線香，包括花香、雪香和木香，讓使用者體驗到虛擬靜修空間不同區域的差異。轉盤上每支線香都有固定長度，以便控制每次點燃時長。

氣味裝置：考慮到要通過電腦系統驅動線香的點燃，因此需要設計既精準又安全的方法來點燃線香，以免因燃燒失

控而觸發火警。因此，《飄移》特別設計了一個稱為線香盒（Incense Hub）的互動氣味裝置，外形像一座檯燈。線香盒是一個長方形的木盒，頂部設有鐳射激光，底部裝有線香轉盤，並配有伺服馬達（Servo Motor）來控制轉盤旋轉角度。電腦系統將線香盒與虛擬實境頭戴式顯示器連接，當使用者使用無線搖控手柄遊走於虛擬靜修空間不同區域時，一方面可以透過頭戴式顯示器看見虛擬靜修空間的大自然景色，另一方面可以聞到線香盒散發的香氣。電腦系統只需要驅動裝置內的伺服馬達，將相應的線香旋轉至預設好的角度，然後透過頂部的激光點燃線香，火苗就會往線香兩端燃燒，使用者坐在靠椅上可自由轉動去感受香氣氛圍。

虛擬靜修：《飄移》以森林花園為主題，為使用者提供虛擬靜修空間，因應景色變化而轉換線香的氣味，從而讓使用者沉浸於虛擬空間，得以沉靜放鬆。透過體驗後問卷調查，筆者發現大多數使用者認為《飄移》的體驗有助放鬆壓力，然而有部分使用者表示體驗過程中難以區分不同的香氣。儘管如此，他們都認同氣味體驗有助沉浸在虛擬靜修環境中。當中有人建議未來可以加入鳥聲和瀑布聲以增加沉浸感，而一位使用者甚至認為如果能夠躺在地板上體驗《飄移》的虛擬靜修，或許整個人可以更加放鬆。

雖然線香與其他芳香物料一樣，在同一空間內經過一定時間，無可避免造成氣味混雜，然而識別氣味並非《飄移》體驗的主要目的，因此氣味的混雜無阻使用者沉浸其中。現時《飄移》以鼓勵使用者在靜修空間自由遊走為主要互動模

式，未來可進一步引入正念練習的概念，將嗅覺、聽覺、視覺、觸覺多重感官的靜修體驗集合為一。有別於筆者過往嗅覺科技藝術作品即時反饋的互動方式，《飄移》採用線香這種傳統芳香物料，以慢科技（slow technology）的理念，鼓勵使用者專注當下的感官氛圍，緩解緊張焦慮的情緒。

世代香

—— 專訪 Sifr Aromatics
創辦人 Johari Kazura

當代嗅覺科技藝術不是高高在上的冷門藝術，更不是遙不可及的科技，雖說是科技是藝術，但更關乎生活。氣味之於人的重要性，離不開日常生活。從過往嗅覺科技藝術的發展脈絡可以發現，再高端的科技也需要回應人本質的需求，再精彩的藝術作品反映的也是人生種種境遇。嗅覺，伴隨著每一次呼與吸，與人分秒與共，是與日常生活息息相關的感官。然而，嗅覺科技藝術總是讓人感覺像是一個嘩眾取寵的廣告噱頭，常常曇花一現卻不持久。每隔幾年總會有關於嗅覺科技藝術的新項目出現，然而卻像無數個泡沫不斷出現又不斷破滅。說到底，當代嗅覺科技藝術，離不開與人的連結。

　　在此，或許我們可以透過自小在阿拉伯香水店長大，身為香水世家第三代傳人卻銳意自立門戶創業，為要傳承香水文化及開創當代香水生活概念，為來自世界各地的人士調配特製個人專屬香水的專門店 Sifr Aromatics 創辦人——喬哈里・卡祖拉（Johari Kazura）（見圖二十二），了解氣味對當代人們的生活以至社區連結的影響。

既傳統又當代

　　走進新加坡阿拉伯街（Arab Street）42 號店門，猶如從一個熱氣騰騰、令人大汗淋漓的東南亞島嶼，瞬間轉移到一個香氣滿溢的芳香世界。迎面而來的是各種各樣豐富卻又難以形容的香氣，然後映入眼簾的是金黃色的店面陳設（見圖二十三），從古董鋼琴到木色家具，從駱駝皮製的香水瓶到第一代香奈兒五號，以至科幻感十足的香水瓶，盡是店家

多年收藏。但這一切可見之物都只是這家店舖的配角，真正的主角是在空氣裡到處飄溢看不見的香氣。店內提供讓人隨意嗅聞體驗的香水樣本及香水試紙，銷售的產品從芳香精油（Perfume Oil）、淡香精（Eau de Parfum, EDP）、香體膏（Perfume Body Balms）等可以直接用來塗抹或噴灑在身體上的芳香產品，到香薰蠟燭、精油吊墜、沉香木片、擴香石等用於擴香空間或隨身的生活產品都應有盡有。更重要的是，這家店提供客製化個人專屬香水調配的服務，銷售的不止於產品，而是服務體驗，更是一種生活態度。

自 2010 年創店以來，Sifr Aromatics 一直座落於新加坡最古老的城區之一甘榜格南（Kampong Glam）的街道上，每天接待世界各地專程拜訪或路過的旅客以及當地居民，為顧客們發掘及調配各人心目中的「香氣」。這家香水店開業十多年一直堅守只此一家別無分店，不曾進駐任何大型購物商場，卻不斷另闢蹊徑，與不同行業品牌合作，例如家具及皮鞋等，還與陶瓷藝術家合作推出聯名擴香石產品。而其提供的服務自開業而來亦不斷推陳出新，除了為時約九十分鐘的「客製化香水諮詢服務」（Custom Perfume Consultation），另設有可以讓顧客自行調配香水的「精選香水工作坊」（Premium Perfume Workshop）、帶領顧客認識甘榜格南阿拉伯香水歷史文化以及調香師示範的「香水探索導賞」（Perfume Discovery），還有讓顧客認識調香師業界術語、了解如何透過語言來形容不同香調的「香水語言工作坊」（Language of Perfume Workshop），其服務定位是從個人客製化諮詢服務到

公司聯誼聚會活動等不同層面來推廣香水文化及意義。

而這家獨立香水專門店所推出的香水配方也是因時制宜，像釀製葡萄酒一樣因生產年份而異。店家會因應天然成分及原材料在不同時節的變化而限量生產當季的香水。客製化香水諮詢服務雖然所費不菲，而且在 COVID 新冠疫情後推出了網絡銷售平台，但仍然無阻來自世界各地專程前往拜訪的客人。據店家所說，前任澳門行政長官及其夫人都是該店的常客。由此可見，人們對香水的實地親身體驗並不會因科技進步而被取代。創辦人喬哈里對香水之於當代生活的願景，既立足於傳統的香水世家文化，又敢於開創香水的當代價值，其獨到見解值得細聽。

代代相傳卻另闢新路

喬哈里自小在爺爺哈尼法（Hanifa Kazura）的香水店裡長大，那是一間座落於新加坡甘榜格南的店舖，起初售賣阿拉伯香水、寶石、服飾、書籍等貨品，由哈尼法從南印度移居到新加坡後於 1933 年創辦。店舖其後由喬哈里的爸爸賈邁勒（Jamal Kazura）於 70 年代接手經營，更名為賈邁勒卡祖拉香水專門店（Jamal Kazura Aromatics）。由於該店舖座落在甘榜格南區著名地標 —— 蘇丹回教堂（Sultan Mosque）[1]附近，因此早期主要服務對象是前往清真寺禮拜的回教徒，售賣的香氛製品主要是供回教徒使用的無酒精阿塔爾精油

1 於 1824 年建造，至今仍然每日開放供穆斯林禮拜的清真寺。

（attar）。其後因為該區遊客眾多，專門店陸續推出貼近現代生活的配方香水以及造型別致的玻璃香水瓶。該店現時由喬哈里的弟弟薩米爾（Samir Kazura）主管經營，圍繞蘇丹回教堂的街角已開設了三間店舖。可想而知，喬哈里其實一直在香水世家長大，但他並未滿足於此，其後更前往位於法國南部有「世界香水之都」美譽的格拉斯（Grasse）學習調香，並刻意將旗下的獨立香水專門店命名為「Sifr」——阿拉伯語中的數字「零」（Zero）。意即從零創造萬有，為要擺脫家族香水品牌「Jamal」的影子，嘗試開闢一條全新的尋香之路。

氣味之於當代的意義

喬哈里雖然在香水世家長大，自己和家族都一直經營香水生意，但就他的觀察，他認為對於當今大部分的人來說，氣味的重要性愈來愈低，尤其在現今日常生活裡，大部分時候可以透過其他感官獲得不同程度的滿足感，氣味的作用大多見於市場行銷。儘管今天的人們大多對氣味不以為意，然而，昔日氣味在人們的生活中是具有多種功能的。他形容從前的日子，人們常透過嗅覺感知來獲得資訊，像是知道有人在煮食、有人在烘焙、哪裡有甘泉、哪些美食很香、哪些衣服很乾淨等等，日常生活盡是可以透過嗅覺來感受的世界。但現在的氣味更多用於品牌推廣：哪些購物商場聞起來很香可以吸引人流；哪些樓宇單位聞起來有雲尼拿香氣有助成交；哪些烘焙咖啡香氣讓人放鬆……但事實上聞到的都是化學合成物。相較於過去，喬哈里回憶起童年時他成長的甘榜

格南區，家家戶戶每到傍晚都會關上門燒香，為要驅趕日落之後蜂擁而至的蚊蟲，整間屋亦因此充滿著熏香的氣味，久而久之，當人們聞到這種氣味就知道傍晚到了。現時在甘榜格南區也有草藥店專門售賣鼠尾草、檀香木片、松香樹脂等香料。此外，喬哈里還提到回教徒每週五傍晚到清真寺參加「主麻日」的時候，又或是在特別節日如齋戒月等，也會噴曬香水或塗抹體香膏，以示敬虔祈禱，因此不難發現一般清真寺附近都有很多香水店。

喬哈里認為，昔日氣味與人們的日常生活息息相關，而現在，氣味已經很少關聯到生活上某些特定的情景與事物，反之，更多的是與消費、購物、酒店等扯上關係。以往人們去高級酒店可能是為了奢華的服務、舒適的床褥、美味的餐飲，現時可能還會因為那間酒店聞起來比較芳香，有些人甚至希望自己的房屋聞起來像酒店的水療中心（SPA）。因此，氣味之於當代日常生活的意義，更多的是為要吸引人們的注意，以至於要營造這種或那種氣味。顧客購買的不只是產品，而是體驗，是一種被香氣氛圍籠罩住的感覺。

是時尚是創造

當被問到現時一些公共場所，例如購物商場或酒店，處處都充滿著各種各樣的香氣，這是否意味著過去認為公共場所的氣味必須要中立甚至是無氣味（odorless）的立場有所改變？喬哈里的見解是視乎對象，就如有些人認為公共場所的餐廳有人在煮食，所以有氣味是很合理的事情。或許辦公場

所仍需保持氣味中立的環境，但正如有些人光顧購物商場，就是期望得到真實的購物體驗，那是線上購物所不能給予的感覺。現在很多事情都改變了，整個關於「氣味」的觀念都改變了，變得時尚了。人們能通過氣味區分這是印度風，那是阿拉伯傳統等等。文化，成了一種可以嗅聞的體驗。印度文化、阿拉伯文化、法國文化都可以通過嗅覺感知到。很多傳統現在又回歸了，成了時尚的一種。

喬哈里說，當代的香氣已變得非常時尚且充滿科技感，現時很多芳香原材料都是他爺爺那一輩沒有出現過的。當科學愈來愈進步，就有愈來愈多樣的原材料被萃取得到，甚至被創造出來。無論吃的或聞的，許多氣味是化學合成物散發出來的香氣，不止市面上能接觸到的，更多的是在工業上使用到的。

雖然人們對香水的喜好各有不同，但當中也有一些共同偏好，會受潮流等因素影響。喬哈里回應說，確實如此，只是人們大都不以為意。除了氣味原材料隨時代而改變，顧客的品味與喜好也一直在改變。就如時尚潮流一樣，這一期流行這種氣味，下一期流行那種氣味，可能只由某些人決定。他們創造了一種新的化學合成物，然後透過市場行銷推廣，製造明星效應，讓消費者感覺這款新的香水很酷很潮。因此 Sifr Aromatics 亦會製作限量香水，定期更換陳列櫃的產品，以滿足不同時期顧客的需要。

「類比香」與「數位香」

論到天然精油與合成香水的區別，喬哈里用了一個非常有趣的比喻去形容：「天然精油就像是類比訊號，是一個波浪曲線，由十分複雜的成分組成，需要技巧去混成；而合成香水就像是數碼訊號，是斷斷續續很零碎的成分，這是一種香氣，那又是另一種香氣，大家知道如何混合，但出來的效果完全不自然。」

喬哈里這個關於「類比香」與「數位香」的比喻，就像是食客享用天然食材或是分子料理一樣，又如真花與假花的分別，人們各有所好，亦各取所需。從調香師的角度，天然精油所帶來的可能性及自然的感覺，難以被合成香水完全取代，但對於一般人來說，很少會留意到自己喜歡的到底是什麼樣的氣味。

只有愛與不愛

喬哈里說，大部分人或許知道自己喜歡吃什麼穿什麼，可能喜歡鹹的，可能喜歡甜的食物，甚至音樂喜好也是很清楚明確的，但若被問到喜歡什麼香氣，很多人難以理出個所以然來，這是需要去留意才會知道的，屬於反思的範疇。因此，當他在為客人調配個人專屬香水的時候，最多的時間要花在搞清楚客人所形容的香氣到底是一種怎樣的香氣。因為在一般情況下，氣味需要特別關注留神才能分辨。然而，大部分人只會稍微聞一聞，當感到不喜歡這種氣味，就會自自然然走開，好像只有喜歡和不喜歡兩種反應。但當再深入去

問，到底是怎樣不喜歡？不喜歡這種氣味是什麼原因？是因為氣味像是臭雞蛋所以不喜歡？還是因為太辛辣刺鼻所以不喜歡？抑或是有其他原因？人們通常尚未搞清楚是怎樣一回事，就已經拒絕再接觸下去。

喬哈里所說的這個情況，其實也同樣發生在香氣的喜好上面。除非個別人士對香氣特別感興趣，想深入鑽研下去，非要尋個水落石出不可，否則大多數人只是純粹憑感受，而不會多去細究到底這是茉莉花香還是梨花香。這正正回應了嗅覺心理學家埃貢·彼得·科斯特（Egon Peter Koster）關於氣味日常的研究。[2] 他指出在日常生活裡，除了那些特別好或壞的氣味之外，大多數氣味很難讓人記住名稱或是識別來源，人們只是透過氣味去欣賞周遭的環境，並將有關的生活情境與產生的情感記憶聯繫起來。簡言之，在一般日常情況下，氣味讓人感受欣賞的價值多於資訊性的知識傳遞，其情感作用多於知性作用。這是因為人類大腦嗅覺系統構造特色導致嗅覺語言貧乏，除非是經過專業訓練的調香師或品酒師。這就是為什麼在 Sifr Aromatics 提供的九十分鐘「客製化香水諮詢服務」裡，喬哈里總要向訂製香水的客人問許多引導性的問題，藉此了解他們心中所「想」的氣味到底是怎樣的一回事。

2　Köster, E. P., Møller, P., & Mojet, J. (2014). A "Misfit" Theory of Spontaneous Conscious Odor Perception (MITSCOP): reflections on the role and function of odor memory in everyday life. *Frontiers in psychology*, vol. 5, p.64.

「你」想氣味

　　喬哈里談到，有一次有客人提出要求，希望能訂製一種讓自己在辦公室聞起來清新的香水。這是很合理的要求，但「清新」是一個非常闊的概念，到底是青草的「清新」？是海洋的「清新」？是露水的「清新」？抑或是薄荷的「清新」？故此，喬哈里往往要逐層如抽絲剝繭般跟客人聊天，去確認他們表達的真正意思。因為就算是辦公室，也要看哪一個工種。工地的辦公室？酒店的辦公室？不同類型的工作環境，辦公室聞起來都不一樣。喬哈里回憶說，很多時候客人只是描述一種感覺，什麼是「開心」？讓她感到「開心」的香水與讓他感到「開心」的香水可能是不同的，於是喬哈里需要進一步問，那種「開心」的感覺是出現在日間還是晚間？是戶外還是戶內？情境是在海灘還是花園？透過不同問題讓客人慢慢具體描述出與那種感覺關聯的情景或事物。

　　正如其他感官，有些人感知能力比較好，有些人比較差，可能有些人對顏色比較有「sense」[3]，另外有些人對音樂比較有「sense」。同理，有些人擅長形容氣味，有些人不擅長。喬哈里指，這是由於在現時日常生活裡，我們已經很少用到嗅覺，更準確地說，就是很少需要透過嗅覺去獲取周邊的資訊。以前或許在品嚐美食之前，人們會用鼻子湊近聞一聞，先感受一下食物的香味，然後再進食。現在去到餐廳，很多時候一見到就吃了，有時還要是「相機先吃」，已忘記透過嗅

3　廣東話「有 sense」就是指對某樣事情有概念、有想法、有生活品位等。

覺去感受眼前食物是如何的芳香撲鼻。喬哈里說，以前的人類可能需要靠嗅覺去分辨對方是敵是友，是健康還是生病，東西是清潔還是骯髒⋯⋯人們可以透過嗅覺獲取多方面的資訊，當事人也不一定知道如何分辨，但就是能夠「聞到」——「聞到」天快要下雨，「聞到」那人在生病等等。而現在很多資訊及知識都是透過視覺感知及科技系統去獲得的。雖然嗅覺大多在潛意識下運作，但人們去餐廳用餐，總不會每一道菜都聞過以後才起筷決定要吃什麼，一定是「先睹為快」，除非是品酒需要用嗅覺去享受。現時科學的進步與科技的發達，好像讓人們更不需要有意識地動用嗅覺去獲取資訊，反而，嗅覺在潛意識的潛力大大地在市場行銷的消費世界運作。

拿來喝的香水

當被問到不同世代對香水喜好的差異，喬哈里回應說，當然是有的，年長一輩可能不習慣某些香水的氣味，但年青一輩就沒有那種文化包袱。例如茉莉花在印度是戴在頭上的裝飾，在中國是拿來喝的。在茉莉香成為潮流之先，年長一輩未必能接受作為飲品或裝飾的茉莉花會被當作香水用，讓人聞起來有一股茶味，對他們來說是很奇怪的。但現在不同了，帶有茉莉花香的香水成了一種時尚，雲尼拿也如是。年青一輩對香水氣味的接受度比較開放，他們對某些氣味的喜惡不像年長一輩有既定的聯想。喬哈里說，這情況同樣發生在薰香上面。清真寺及教堂過去都經常有薰香，但現在的城市生活已經逐漸去宗教化，年青一輩未必在意薰香在宗教中

的功能，因此也就擺脫了薰香氣味的束縛。

新加坡是一個文化如此多元的國家，人們對香水的理解又有何不同？喬哈里說，相較於其他文化，來自印度或中東的人一般會比較重視香水，一來是因為香水的蒸餾技術最先是源自阿拉伯，二來是因為宗教的關係。他說，不難發現每間清真寺旁邊總有一間香水店，香水不只是用於祈禱，更象徵著整潔，信徒像穿了一件潔淨的衣服一樣來到清真寺祈禱。喬哈里說，根據可蘭經，真主阿拉喜歡芳香的氣味，香氣可讓禱告更快到達真主阿拉那裡。當然這是十分個人的理解，有些穆斯林會特別認真看待可蘭經這番話，所以禮拜五會噴香水去做禮拜。

曾經有人形容，香水塗抹在身上，所以是屬於個人的，而薰香能充滿整個空間，所以是屬於社群的。當問到喬哈里對此的看法時，他直率地表示：「這視乎你如何看待，就好像音樂，你可以說那是屬於個人的，也可以說那是屬於社群的。」若然香水既有個人性又有社群性，而對香水的喜惡因人而異，那會否某人身上噴上自己喜愛的香水，卻冒犯了身邊討厭這款香水的人？他說，香水就像是時裝一樣，視乎你想要表達的是什麼，有些人喜歡，有些人厭惡，有些人愛正裝，有些人愛休閒，當用來表達一個人的個性時，可以是兩者兼備，喬哈里表示他自己並不會特別區分香水的個人性及社群性。

形象、假象、心像

Sifr Aromatics 店內除了充滿各樣的香氣，還擺放了很多喬哈里從世界各地蒐集的精緻香水瓶，有的金光閃閃鑲有寶石，有的滿是滄桑像剛出土的古董文物，有的半透明藍綠色流線形磨砂壺像極一艘正要飛往未來的太空船，這些香水瓶透過視覺及觸感設計去塑造無形香水的有形形象（見圖二十四）。喬哈里又是如何看待其他感官載體之於香水的作用？他打趣地以吃香蕉來比喻：「這就像是你用什麼去吃香蕉一樣，你可以用銀盤刀叉吃，又可以用蕉葉包著吃，更可以徒手吃，這是關於傳統、文化與生活習慣的問題。」他手上拿著一個駱駝皮製的香水瓶，繼續回應說，像這樣的一個瓶子，可以把它說成一種藝術宣言，跟人家說它是一件奢侈藝術品，裡面的香水價值連城；但亦可以有人認為是一派胡言，這只是一個又殘又舊的破瓶子，裡面的香水根本一文不值。喬哈里說，以前的人不會理會那個香水瓶，帝王貴族一聞就知香水真假。現今的人反而倒過來，好像貴重一點的香水瓶，裡面的香水就會矜貴一點。其實那只是包裝而已，裡面的香水可以是一樣的，這就是時尚。

翻查 Sifr Aromatics 的記錄，可以發現其自開業以來已先後跟不同類型的產品聯名合作，包括與家具品牌 Ipse Ipsa Ipsum 合作開發一系列家用擴香器和蠟燭，分別以新加坡四個標誌性區域命名及製作，分別是如切（Joo Chiat）[4]、阿拉伯

4　如切是新加坡土生華人「娘惹」早期的聚居地。

街（Arab Street）、濱海灣（Marina Bay）以及植物園（Botanic Gardens）。近年，Sifr Aromatics 還與當地一家手工鞋履和皮革護理店 Mason & Smith 合作，推出皮鞋專用的香薰噴霧。喬哈里解釋說，因為香水是一種生活態度，關乎生活的方方面面，尤其是在消費主義的世代下。用什麼香薰讓房間聞起來感覺好一點，容易賣出去一點，賣的價值好一點等等，都是經營者必須考慮的問題。過去是在日常生活中自然而然接觸到不同的香氣，但現在很多時候，香水都帶有一定的功能及目的，是一種生活品味，是一種生活姿態。當問到下一階段希望旗下的香水與什麼產品聯名合作時，一直侃侃而談的喬哈里沉思半晌，然後說道：「可能是書店或者圖書館吧，做一種讓人聞後變得聰明的香水，一種讓人更加專注學習、幫助長期記憶的香水。」

他解釋說，因為氣味都與記憶聯想有關，例如有些人認為海灘應該帶點鹹味，另有些人會認為海灘應該是充滿甜味的，但到底是哪一種甜呢？是雲尼拿？是椰子？還是菠蘿的甜味？甚至可能有人會認為海灘應該就是一股太陽油的氣味。這些都是由氣味勾起的聯想記憶，關乎個人的主觀嗅覺經驗。喬哈里舉例說：「像是有些人不喝咖啡但喜歡咖啡香，但他們其實不知道真正的咖啡並不是他們以為的那種香，他們喜歡的其實是咖啡奶香，是雲尼拿的香。」對他來說，所有香氣都是化學合成物，所以他會盡其所能幫助人們找到他們心目中的氣味。

喬哈里說，在日常生活裡，人們絕大部分時間在濾走氣

味多於接收氣味（"*filtering it out rather than letting it in*"），大腦長期處於不聞的狀態多於嗅聞的狀態。如果空氣中所有的氣味都被百分百接收的話，那會是一場災難。可以想像當走到街道上時，盡是垃圾的氣味、汽車的廢氣、食物的氣味等等。他說，除非像他這樣刻意要去留意氣味的人，否則大部人都不會特別去留意日常生活周遭有什麼氣味。

當談及到訪 Sifr Aromatics 的客人裡面，成年人與小朋友對氣味的反應有何不同時，喬哈里認為那其實視乎個人。有些小朋友會比成年人更感興趣，但主要都是由於家長鼓勵他們去探索各樣的氣味，聞聞這個，聞聞那個，就好像鼓勵小朋友閱讀一樣，看看這本書，然後再看看那本書。但是一般人是不會特別注重嗅覺感知經驗的，直至 COVID 以後，人們才開始驚慌——原來喪失嗅覺以後的生活是這樣子的。當然亦因為 COVID，人們留在家裡的時間多了，使他們更留意家裡的氣味。

神秘香

整個訪問從氣味之於當代的意義開始，繼而談及氣味在過去與現在的不同，來到訪問的尾聲，便自然談到氣味的未來。當問到喬哈里對氣味之於未來生活的意義以及數碼科技可以為氣味帶來怎樣的改變時，他回應說：「我們對氣味還有很多未知，就像是尚未被解鎖的知識一樣，仍要需要在科學上努力探究，那是一種奧秘。」喬哈里舉例指，一些犬隻可以聞到一個人是否得了癌症，到底牠聞到的是什麼氣味？人

又能夠聞到或辨別出來嗎？人們是否可以在聞到某一樣氣味時引導大腦作出某一種反應？又例如有些氣味能增加人的飽腹感，降低飢餓感，就好像一些樂曲，聽後會影響大腦的反應，那麼會否聞到某一種氣味就能幫助人消化？可以類比平常的森林浴（forest bathing），那些綠油油的樹林讓大腦放鬆的原理，並不只是人們經常談及薰衣草讓人放鬆這麼簡單的概念。

當談到 AI 人工智能的世代，喬哈里認為人工智能或許能幫助人們更多了解大腦的嗅覺運作、上萬種化學物如何混合、如何更快地調配出有關的配方等等。「但是，就好像 AI 人工智能藝術一樣，雖然確實很漂亮，但總有一種格格不入的感覺，看上去感覺自然但又其實並不自然。」因此，喬哈里從來不會去思考調香師會否被人工智能取代的問題，因為他認為，他作為一位印度人，成長於新加坡，他的經驗、他對客人的了解，還有他對香水原料的選取等等，這一切一切都是不能被取代的。又或者說，他不在乎會否被人工智能取代。正如有些人會買平價襯衫，有些人會訂製西裝一樣。可能在平常的日子裡，穿普通的襯衫牛仔褲就可以了；但在特別的日子，人們會專程找裁縫師傅度身訂製，那件衣服是唯一獨一的，是有紀念價值的。同樣道理，香水也是一樣，創意是很重要的。

當被問到假如要用一個人來形容氣味，那麼氣味之於喬哈里來說是一個怎樣的人，喬哈里想了一想，然後說：「一個神秘的人，那可以是任何人，既誘惑又挑逗，令人渴望又想

逃離的人。」

　　那麼如果要用一種身份來形容自己，喬哈里會如何選擇呢？藝術家？魔法師？企業家？創作人？抑或是調香師？喬哈里直截了當地回答：「廚師吧！」他指自己就像是一位廚師，為不同的客人烹調佳餚，有些愛甜，有些愛辣，有些要蒸雞，有些要炸雞，有些要湯，有些要茶，他像廚師一樣根據客人喜好要求，依據手上有的食材，憑著自己的廚藝烹飪出不同款式的佳餚。

未來香

—— 未來嗅覺科技藝術
的挑戰與機遇

筆者最初研究氣味在互動媒體中的可能性，其實源於對周邊視覺文化的反思。古語有云：「耳聽為虛，眼見為實。」昔日，視覺感官被認定會帶來真實甚至真相，但當社會發展到一個什麼都被視覺化的年代，人們過分高舉「所見即所信」（what we see is what we believe）的價值觀，視覺影像似是主宰了一切。尤其是人工智能生成的虛擬圖像不斷湧現的今天，有時雖知眼見全是虛構，卻仍被人們奉為真理。隨著當今世代「我打卡‧故我在」思潮的盛行，這個現象更是隨處可見，甚至變本加厲造成了一種視覺超載，讓人不禁反思這世界是否真的「眼見為實」。還是「耳聽三分虛，眼見未為真」？那看不到、聽不到、摸不到的，是否就不存在呢？氣味，就是一個打破視覺超載又真真實實存在著的感官，筆者對當代嗅覺科技藝術探索之路就是在這個背景下展開。以下將綜合本書所提到的嗅覺科技藝術作品以及過往一些個人的創作實踐，作出一點點整理與反思，藉此分享未來嗅覺科技藝術的挑戰與機遇。

第一節

關 於 氣 味 的 再 思

在嗅覺科技藝術作品裡，藝術家及設計師所採用的氣味原料可謂五花八門，視乎創作概念及表達信息的不同，而採用不同的氣味原料。有些藝術家更將氣味產生的過程視作藝術作品的一部分。

氣味與作品題材的關係

嗅覺藝術家相比起視覺藝術家及聲音藝術家，強調以氣味為主要的創作媒材，故此通常是藉由氣味去表達其他感官媒材較難達到的意象衝擊或效果，像是表達生死、戰爭、污染、情慾等題材。因此在氣味選取方面，除了令人愉悅的香氣以外，嗅覺藝術亦會呈現汗味、體味、血腥味、火藥味、腐蝕味、化學味等一般被認為骯髒或怪異的氣味，並以此與視覺媒材進行反差對比，帶來諷刺的效果，以無形對抗有形的文化。基於創作的獨特性，嗅覺藝術家大多會自行製作需要的氣味，當中以西塞爾・托拉斯（Sissel Tolaas）為翹楚，她擁有一所設備齊全的氣味實驗室，經常對常見或特殊的氣味進行萃取、實驗及儲存，包括舊襪、體味、排泄物等古怪氣味。另一位藝術家讓・法布爾（Jan Fabre）以生火腿包

裏戶外巨型石柱，任由風吹雨打日曬，讓腐爛變質發臭的過程，比喻作人類肉體與道德的敗壞，這些氣味產生以至轉化的過程，可算是獨一無二的。

受科技系統的支持以及氣味裝置的種類等等因素所限，目前嗅覺科技藝術中較常用到的氣味材料大多是香水、香薰油、香膏，以至線香等這些現有合成的氣味。因為這些材料較為穩定，且市面上提供的種類較多，有利於氣味在嗅覺科技藝術作品的儲存、釋出以及循環。就算是與特定的香水調香師或品牌公司合作，藝術家們大多也是基於這些原料作進一步的合成調配創作。

因此，嗅覺科技藝術一般以呈現愉悅氣味的作品居多，若應用於品牌體驗的推廣上，更會以取悅消費者的角度去製成標誌性香水（signature perfume），這些作品一般使用花香、果香及木香等為大眾所接受的氣味。科技藝術互動製作公司 teamLab 與個人護理美容品牌 L'OCCITANE 合作便是一個活生生的例子。而筧康明（Yasuaki Kakehi）的《花花》（*Hanahana*）更是主打將花香與虛擬花朵的視覺投影作結合。此外，香料系列的氣味也是這些藝術作品的常客。例如齋藤陽子 1965 年所創作的《香料象棋》可算是一個經典的作品，當中就使用了胡椒、丁香、孜然、薑黃等氣味。其他飲食系列的氣味，更是數碼生活娛樂常用到的，如《元曲奇》的曲奇味、《燒肉鼻》的燒烤味、《氣味鬧鐘》（*Sensorwake*）的咖啡味等。偶有作品延伸至日常生活接觸到的氣味，如泥土、植物、海洋等大自然系列，又或是皮革、古書、洗衣粉

等等。這也要歸功於情境香水的出現，擴展了香氣選擇的可能性。

氣味與作品裝置的關係

出於技術控制的考量，過往大多數的嗅覺科技應用設計，主要採用機械式噴射、液體霧化或熱感等方式散發氣味。每種方式其實各有利弊，適合於不同的應用情境，但當中涉及的氣味材料還是以化學合成物居多。而線香這種偏向東方文化傳統的氣味原料，卻鮮有在嗅覺科技藝術作品出現，可能由於燃燒線香的技術需要確保使用安全。日本學者瓜生大輔（Daisuke Uriu）的《感應香爐》（*SenseCenser*）[1]，曾經使用熱傳器將香木碎燃燒，應用於家用電子祭祀產品上，雖然氣味體驗不是該作品的主體，但開拓了線香在嗅覺科技藝術中的可能性。

筆者早期的嗅覺科技藝術探索受限於技術，當時市面上未有公認的氣味裝置制式可以使用，因此 2005 年創作的《聞我》只能在現成的香氛噴霧機上改裝，因此氣味亦只能選用該品牌所供應的花香味及柑橘味。後來到了 2008 年的《玩味》便把空氣清新劑改為身體芳香噴霧，當中除了傳統的花香及果香之外，還包含了薄荷、麝香等氣味。而在 2011 年至

1 Uriu, D., Odom, W., Lai, M. K., Taoka, S., & Inami, M. (2018). SenseCenser: an interactive device for sensing incense smoke & supporting memorialization rituals in Japan. In *Proceedings of the 2018 ACM Conference Companion Publication on Designing Interactive Systems* , pp. 315-318.

2016 年期間創作的《移動記憶體》《聞見錄》及《嬉氣》，基於當時對霧化片的技術掌握得較為成熟，就如控制電子香薰機一樣，可直接使用水溶性香薰油，後來更進一步採用了情境香水，雖然大大增加了製作成本，卻可提供日常生活不同情境的香氣，有助整體概念的拓展。無論採用香水或水溶性香薰油，都是將液體霧化，故此在容器的選取上，必須注意密封儲存及運輸等問題處理。而在嗅覺科技藝術作品的周邊，也要考慮到使用期間會造成濕度上升，且使用家居噴霧機或香薰機時必須保持一定的距離，不能往面部五官直接噴射，畢竟這些香氣劑通常含有酒精及化學合成物等等。

　　鑑於過去種種經驗，筆者在 2021 年創作《飄移》的時候，一方面嘗試突破過往使用香水及水溶性香薰油等液態材料的限制，另一方面希望可營造適合靜修且較為慢調的氣味氛圍，故此選取線香作為氣味材料。過往在使用香薰機的時候，可透過電路板控制氣味釋出的時間點及時長。當改為使用線香以後，雖然能透過電路板控制開始燃燒的時間點，結束的時間點卻難以控制，因此燃燒的時長只能通過線香的長短來控制。因此在創作《飄移》的時候，筆者特製了一個線香裝置，按區段裝放入三種不同氣味的線香，每支線香設有固定長度，以便控制每次燃燒的時長，然後透過激光的照射來控制開始燃燒的時間，只要將輪盤旋轉至設定的角度，便可激發相應的香氣散發。

　　鑑於目前嗅覺科技藝術發展仍然受制於所使用的氣味裝置類型，因此下表將嘗試從裝置類別的角度，綜合分析常用

的氣味原料與氣味裝置的關係，以及一些應用情況，以供有
意從事這方面創作設計者研究參考。

裝置類型	噴霧裝置	香薰裝置	線香裝置	香膏裝置	香味刮刮卡
氣味原料	液態香劑，如香水、身體噴霧等	液態或油性香劑，如水溶性精油	固態香劑，如線香或香木碎	固態香劑，如香膏或香蠟	固態香劑，香味油墨，紙製香
氣味種類	種類較多，化學合成類為主，識別度高	種類較多，花香類、果香類、草香類為主，識別度高	種類一般，木香類、果香類、樹脂類為主，識別度低	種類較少，花香類、果香類為主，識別度低	種類較少，花香類、果香類為主，識別度高
揮發性	具揮發性	具揮發性	不具揮發性	不具揮發性	不具揮發性
裝置控制	機械制式	霧化片制式	導熱制式	導熱制式	人手制式
傳送方向	水平式擴散，扇形為主，受噴嘴方向影響	垂直式擴散，受氣孔方向影響	垂直式擴散，受風向影響	自然擴散	自然擴散
傳送距離	短距	中距	長距	微距	微距
傳送速度	快	中等	慢	慢	極慢
釋出數量	單次，固定量，視乎按壓次數	連續，不固定量，視乎開關時長	連續，固定量，視乎線香長短	連續，固定量，視乎香膏大小	單次，固定量，視乎刮刮卡面積
釋出時間點	只有一個時間點，視乎按壓動作的時間	分有開始及結束兩個時間點，視乎電源開關的時間	只有一個時間點，視乎點燃動作的時間點，初燒過程會有數秒延遲	只有一個時間點，視乎導熱動作的時間，起初溫熱過程會有數秒至數分鐘延遲	只有一個時間點，視乎刮擦動作的時間
視覺呈現	有形，霧狀	有形，霧狀	有形，煙狀	無形	無形
聽覺呈現	機械按壓聲	無聲	無聲	無聲	刮卡聲

裝置類型	噴霧裝置	香薰裝置	線香裝置	香膏裝置	香味刮刮卡
環境影響	濕氣加重	濕氣加重	香灰累積	無影響	無影響
適合對象	多人	多人	多人	單人	單人
裝置優點	氣味傳送直接迅速，氣味種類選擇多，人手配製液態香劑較易	氣味傳送直接迅速，氣味種類選擇多，擴散範圍廣	擴散範圍廣、攜帶及儲存方便	攜帶及儲存方便、持久消耗、可直接吸聞	攜帶及儲存方便、單次性消耗、可直接吸聞
裝置缺點	機械按壓聲或影響沉浸體驗，香氣持續時間短，不宜直接吸聞	香薰油易淤積滲漏，氣味種類受限於市場供應，需定時加水及清洗，易滋生細菌，不能傾側	需遠離煙霧警報器或易燃物品，並注意消防安全，需定時棄置香灰，氣味種類受限於市場供應	氣味種類選擇少，擴散範圍小，傳送速度慢，易滋生細菌	氣味種類選擇少，擴散範圍小，人手控制，互動性低
應用形式	螢幕式、投射式	手機式、座檯式、頭戴式、穿戴式、手握式	座檯式	頭戴式、穿戴式	靜態式
應用特徵	適合多人體驗、需要即時互動回饋、可流動使用、氣味種類多樣、持香時間短的作品	適合多人體驗、需要即時互動回饋、擴散空間廣、可固定地點使用、持香時間長、用家可自行添置香氣原料的作品	適合多人體驗、擴散空間廣、可固定地點使用、持香時間長、緩慢營造沉浸氛圍的作品	適合個人體驗、可流動使用、持香時間長、配戴身上的作品	適合個人體驗使用、需要簡單操作、供長者或兒童安全接觸、持香時間短、可流動使用的作品

裝置類型	噴霧裝置	香薰裝置	線香裝置	香膏裝置	香味刮刮卡
應用領域	適合氣味敘事及氣味特效，應用於娛樂遊戲、信息傳遞及教育培訓等	適合氣味敘事、氣味特效及氛圍營造，應用於娛樂遊戲、教育培訓、品牌行銷及家居生活等	適合氛圍營造及空間淨化，應用於冥想靜修及家居生活等	適合氛圍營造，應用於時尚服飾、配件飾物及品牌行銷等	適合氣味敘事及氣味特效，應用於教育培訓、娛樂遊戲及品牌行銷等

氣味與作品敘事的關係

當氣味不再只是視聽媒體的效果輔助，而是一種敘事方式，它一方面可預示劇情的發生，在視覺畫面以外交待情節，如噴過香水的女生到訪、街角火警的徵兆、食物腐臭的危險等等；另一方面可增加真實臨在感以及營造情感氛圍。論及氣味在數碼媒體中的敘事功能，或許可借鏡電影對感官敘事的劃分。在電影敘事當中，聲音可以劃分為「敘事聲音」（diegetic sound）以及「非敘事聲音」（non-diegetic sound）的兩種手法，俗稱「畫內音」及「畫外音」。前者為故事人物聽得見的聲音，常見於音效及對白等，例如角色之間的對話、角色在觀看球賽時的吶喊聲，甚至角色夢遊仙境時所聽到的聲音等。而後者則指故事角色聽不見的聲音，只為電影觀眾而設，大多起到營造劇情氣氛的作用，無論是驚心動魄抑或是甜蜜感人，常見於配樂或旁白等。當然也有電影嘗試打破畫內音及畫外音的界限，例如一首背景音樂隨著鏡頭畫面慢慢轉移，透露出那音樂其實來自主角正在觀賞

的電視機，反之亦然，這稱做「跨敘事聲音」（trans-diegetic sound）。

　　氣味，若然以敘事方式出現在數碼媒體上，是否也可依循此而劃分為「敘事氣味」（diegetic smell）以及「非敘事氣味」（non-diegetic smell）呢？即是「畫內氣味」以及「畫外氣味」。「敘事氣味」是指故事情節裡需要出現的氣味，例如故事人物散發的香水味、運動後的汗水味，甚至受傷後的血腥味等，又或故事情境中的氣味，例如佳餚的香味、焗爐的爐味、火警的煙味等。「非敘事氣味」是指作為背景氛圍的氣味，為觀眾或玩家增添戲劇沉浸感，或營造情感氛圍，例如散發讓人放鬆的氣味。基於個人經歷，氣味勾起每個人的情感面向都不盡一樣。正如氣味意涵亦分有私人領域及公共領域，一般來說，薰衣草香氣常被用來使人放鬆，而薄荷香氣則被認為可起到提神作用等等。由此角度也可發展出「跨敘事氣味」（trans-diegetic smell），即從非敘事氣味到敘事氣味的轉換，例如，由讓人放鬆的薰衣草香氣背景氛圍，慢慢推進至故事情節所出現的薰衣草花園等等。這種氣味敘事性的應用，其實由來已久。劇場作家科琳・肯尼迪（Colleen E. Kennedy）指出，早在 1639 年已有劇場表演將氣味用作舞台上敘事與非敘事的道具，例如英國劇作家威廉・洛爾（William Lower）創作的話劇《火焰中的鳳凰》（*The Phoenix in Her Flames*）。[2] 那是一則描述發生在阿拉伯的悲慘愛情故

2　Kennedy, C. E. (2011). Performing and Perfuming on the Early Modern Stage: A Study of William Lower's The Phaenix in Her Flames. In *Early English Studies*, vol.4, pp. 1-33.

事，這齣話劇將薰香應用在舞台表演上，一方面營造異國風情的氛圍，另一方面以此展現人物性格，甚至暗示當時社會的宗教及政治問題。

綜上可見，氣味的選取、裝置的形式以及敘事的處理，在在影響整個作品的概念表達以至受眾的感受，故此在創作嗅覺科技藝術作品時，必須考慮到整個作品的創作意圖，從而決定有關氣味的形態及處理方式。

第二節

關 於 時 間 的 再 思

提到嗅覺科技藝術作品的時間維度，自然令人想到以氣味去表達過去、現在、將來。過去是指作品建基於創作人或受眾對該特有氣味的認知及記憶；現在是指人們當下透過嗅覺科技藝術作品所感知到的氣味體驗，或是受眾在現場通過互動作品共同創作出來的氣味氛圍；而將來則是指由作品建構出來的虛擬氣味，引領受眾對未來的想像。

氣味的過去式

嗅覺科技藝術作品常常利用氣味喚回人們過去某一時期的記憶。例如曾有展覽設計師嘗試以新加坡昔日街頭的氣味，如草藥、植物、街頭小食等，表達新加坡建國後的歷史與社會變遷，期望以此勾起參觀者昔日的記憶，以促進交流對話。另外曼哈頓摩根圖書館博物館將古籍的氣味編成香輪，讓人拿著採集器在古籍、古家具以及地毯上逐一採集氣味，這亦充滿了歷史氣味記存的意味。

氣味的現在式

利用氣味的現在式來進行創作，更多是體現於互動作品或

現場表演上，當中不得不提到奧地利藝術家沃爾夫岡・格奧爾格斯多夫（Wolfgang Georgsdorf）的巨型嗅覺藝術裝置 *Smeller 2.0*。他以此創作出一場猶如交響樂現場表演的《嗅覺劇場》（*Osmodrama*）。他利用氣味轉瞬即逝的特質，讓一組又一組的香氣協奏出與別不同的氣味故事，以氣味和聲音共同營造出不一樣的意象，引領現場觀眾感受一段奇幻的嗅覺感官之旅。

氣味的將來式

嗅覺科技藝術作品也可以屬於未來與想像。藝術家安妮卡・伊（Anicka Yi）的作品《愛上這世界》（*In Love with the World*）的漂浮生物充滿了未來科幻感，以人工智能的方式設定其軌跡，隨處散發著植物、海洋及煤碳等氣味，讓觀者仿如置身另類生態世界裡。

氣味的變化式

一般作品會將氣味鎖定在過去、現在、將來的時間維度來呈現，氣味之於作品的展現狀態是恆常固定的，但有些嗅覺藝術家卻將氣味在時間維度上的轉變納入作品，使之成為作品理念的一部分，筆者暫且稱這種形式為氣味的變化式，又或氣味的現在進行式。因應氣味成分本質的變化，作品在不同時間段給受眾帶來不一樣的氣味體驗，藉此表達出一種時間的流動，又或是生命的流逝，就如花開花落與四季的變化。藝術家讓・法布爾就常常利用氣味在時間上的轉化及蛻變，將物質腐爛變臭的氣味轉化過程作為觀念藝術去呈現。

而在達米恩‧赫斯特作品《一千年》裡，氣味雖不是其創作的主體，但假若聞過那個腐爛牛頭的死亡氣息，參觀者的腦海中一定揮之不去。

氣味的時間實踐

筆者在一系列嗅覺科技藝術作品實踐裡，亦曾以氣味的過去、現在、將來的三個時間維度去進行創作。例如《移動記憶體》建基於受眾的氣味回憶；《嬉氣》則是意圖鼓勵父母與子女共同創造當下親子沐浴的氣味氛圍，藉此建構氣味的愉快回憶來促進長遠的親子關係；《飄移》則利用了虛擬實境讓用家進入未來世界的氣味想像。由於科技藝術離不開科技媒體本身的特質，在談論嗅覺科技藝術作品的時間維度時，除了氣味的過去、現在、將來這三個基本維度以外，在技術及佈展等層面上，還會涉及到氣味的存放、釋出及替換的時間，以及受眾感知及適應氣味的時間等等。

氣味因應原材料的成分，有一定存放期限，尤其是揮發性的香水，會受到儲存的室溫、濕度、容器材質等影響。對比之下，線香的存放一般較為穩定。然而目前的嗅覺科技裝置，基於系統操作及氣味存放的考量，較多使用香薰油及香水等油性或水性物料。這些原材料雖然一般都足以應付藝術作品的展出時長，但往往存在器材運輸過程中出現香薰油或香水滲漏的問題。筆者購置的香薰油及香水在運送過程裡就曾多次發生氣味滲漏。若展示時期較長，設計者還需要思考如何替換補充氣味原料。

系統釋出氣味的時間及受眾感知氣味的時間往往不一定同步，故此在創作氣味體驗的設計上，需考慮到當中的時間差。這就是約瑟‧奇談到嗅覺科技時，認為氣味比較適合用來表達緩慢流動的信息，又或是營造沉浸氛圍的原因。筆者創作《聞我》這個互動氣味遊戲時，為提高遊戲任務的難度，雖然要求玩家在限時內完成任務，但基於系統釋出氣味與受眾感知氣味的時間差距，故此仍然設有一段緩衝時間讓玩家去感受氣味。而到了《玩味》這個作品，更是讓玩家在虛擬環境中開放地遊走探索，容讓玩家自行決定逗留的時間。而如果嗅覺科技藝術作品所釋出的氣味多於一種，還需要考慮到各種氣味釋出的排序以及間隔的時長，尤其是濃烈的氣味往往會掩蓋住清淡的氣味。在使用者的氣味體驗設計上，需要考量到各種氣味的組合及節奏，就像是編排一齣劇目一樣，要讓不同的氣味擔演不同的角色。

至於在嗅覺適應性上，則要考慮作品的創作意圖。由於人們的大腦一般會對長時間吸入的特殊氣味產生適應性，繼而對該氣味的敏感度下降。因此，嗅覺科技藝術作品設定的氣味體驗必須要控制在一定時長內，否則受眾對有關氣味的感知會淡化。但亦有例外的情況，像《聞我》這個作品，就是把玩家在一定時間下對氣味的適應性，轉化為一種遊戲任務的挑戰。但在其他作品的實踐中，就要透過選取截然不同的氣味類別，讓受眾被氣味氛圍籠罩一定時間後，仍能辨別出各種氣味的不同。又或是刻意降低氣味在一定時間段內釋放的數量及次數，以避免受眾對系統散發的氣味感到麻木。

關於空間的再思

　　對於嗅覺科技藝術作品，空間的處理作用非常關鍵，要考慮的因素包括空間內的風向、溫度、濕度，以及可移動空間等等。若從系統的技術考量，主要可以從兩大方向去思考。一是透過嗅覺科技系統將特定的氣味傳送給特定的受眾，即由系統去控制氣味與人們之間的距離。這種方法可確保使用者在其所處的位置就能獲得氣味體驗，系統是主動的一方，使用者單純地接收，情況有如坐在戲院觀影，感受電影所帶來的一切視聽享受。另一種方法就是開放氣味空間，讓使用者在其中自由地探索，主動將鼻子靠近氣味源，又或在氣味空間裡自由走動，由使用者本人決定自身與氣味的距離。採用這種方法時，使用者是主動的一方，情況有如去逛市集或百貨公司香水專櫃，由使用者主動走近，去嗅聞發掘各式各樣的氣味。

定義空間

　　過往就曾有不少嗅覺科技藝術作品善用空間這一特點去進行創作，甚至同時採用上述兩種方法，一方面由系統去控制氣味散播的方向，另一方面容許參觀者自行在氣味空間探

索。來自倫敦的烏斯曼・哈克（Usman Haque），算是最早期探索嗅覺科技藝術作品的建築師之一。他於 2002 年與嗅覺生物學家盧卡・都靈（Luca Turin）等合作，在倫敦大學入口處創作了一個大型互動氣味空間，名叫《空間的香氣》（*Scents of Space*）。[3] 他認為當時候大多建築師在空間設計中使用香氣時，往往只側重於利用氣味對人們潛意識的影響來推行感官行銷，並未真正探索到如何在空間中使用氣味來建構各樣的區域和邊界。於是他創作了一個大型的半透明立方體，藉著控制空氣的流動，來控制氣味散播的方向，用十幾種不同氣味去定義各樣不可視不可觸的區域，將氣味視作空間調色板，突破了物理上的邊界限制。系統根據參觀者所處的位置散發不同的氣味，加上溫度的調控，影響參觀者對於空間的感知。例如青草味等高揮發性的氣味可讓人感覺遼闊，麝香味等低揮發性的氣味可讓人感覺接近等等。

公共空間

在筆者過往的實踐中，展示空間的大小確實影響著整個嗅覺科技藝術作品的氣味體驗。例如《聞見錄》設置於圖書館的戶外庭園，氣味散播的方向很容易受到當時風向的影響，故此氣味裝置需要放在使用者座位旁邊靠近牆角的位置，盡量減少香氣的吹散。然而畢竟該庭園屬於較為空曠的

3　*Usman Haque – Scents of Space* (2002). (n.d.). https://haque.co.uk/work/scents-of-space/

空間，氣味體驗效果最終並沒有很理想。反之，《聞我》《玩味》及《移動記憶體》都是在室內的藝術展覽場地展出，風向較易掌控，只需要透過座檯式的風扇控制氣味流動的方向，把氣味往使用者所處的方向傳送。可是，由嗅覺科技藝術作品所釋放的氣味，有時受展場中央空調系統的影響而散佈於整個展場，以致參觀者很難辨別氣味是來自作品本身，抑或是屬於展場的環境。故此，嗅覺科技藝術作品若置放於展場入口處，可有利於參觀者辨別作品的氣味空間。

私人空間

對比之下，為家居浴室設計的《嬉氣》所營造的氣味空間，絕對比藝術展場更為狹窄，每個時間段只能創建一次性的沐浴香氣氛圍，有其局限性。但基於家居浴室的私密性，反而有助家庭成員之間的香氣氛圍共享。《嬉氣》曾經在一個家庭裡進行實地體驗，發現弟弟在洗澡過後，透過《嬉氣》在浴室裡製造的香氣仍然存留，這成為哥哥接續去洗澡時所感受到的氣味。沐浴香氣的分享，除了促進親子關係，也連帶在兩位小兄弟身上建立了更親密的聯繫。氣味在私人空間的共享性，也是一種親密關係的體現。

關於受眾的再思

　　無論是嗅覺科技藝術作品，又或嗅覺科技產品本身，必然存在著創作者與受眾的關係。而因著嗅覺感知是建基於個人體驗及文化象徵意義上，故此在創作時需關注到創作者本身、作品受眾對象，以及作品所處的社會環境。除了一些本能的感官觸發，如化學物品的刺鼻，惡臭讓人噁心的生理反應，佳餚的芬香讓人垂涎等等，這些普遍的嗅覺感知以外，一般在共同文化背景下生活的人們，有著相近的氣味認知經驗。例如南洋的榴槤和印度的香水，對於本土與其他文化背景的人來說，其接受度有較顯著的差異。而關於不同文化和消費群體中人們對氣味情感喜好的研究，在食品業、香水業、美容護膚品行業內素來有之。[4] 文化歷史學家康斯坦斯·克拉森（Constance Classen）早年已經指出香水之於東西方文化的差異，他認為香水代表著社會階級、地域、場合、個

4　Ber cík, J., Gálová, J., Vietoris, V., & Paluchová, J. (2023). The application of consumer neuroscience in evaluating the effect of aroma marketing on consumer preferences in the food market. *Journal of International Food & Agribusiness Marketing*, 35(3), pp. 261-282.

性及心情。[5] 就算在華人社會文化下，內地與台灣消費群對於香水的接受度都不盡一樣。[6]

由於技術的穩定性、可複製性及可控性等特點，在客觀條件不變的情況下，嗅覺科技可以提供恆常穩定的氣味體驗，故此常被應用於教育及培訓等領域。[7] 這些應用一方面可強化人們對特定氣味的認知，例如加強帕金森患者對某種氣味的記憶，又或模擬某種化學氣味以訓練專業人士作出精準判斷；另一方面亦有助於非嗅覺類信息的記憶，例如幫助學童學習知識等等。[8]

指引式與開放式

在創作嗅覺科技藝術作品時，假若氣味信息在整個作品體驗中起到關鍵性作用，建議可透過氣味體驗介紹環節的設定，又或氣味指引的設計，讓受眾首先認識甚至習慣相關氣味，以便其後在作品體驗過程中，按創作者原有意圖去體驗相關氣味。這在一些關於氣味的影像作品，又或氣味遊戲導

5 Classen, C., Howes, D., & Synnott, A. (2002). *Aroma: The cultural history of smell*. Routledge.

6 Yunjun, C. (2013). The Perfume Culture of China and Taiwan: A Personal Report. 1. *Journal of the Royal Asiatic Society*, 23(1), pp. 127-130.

7 Garcia-Ruiz, M. A., Kapralos, B., & Rebolledo-Mendez, G. (2021). An overview of olfactory displays in education and training. *Multimodal Technologies and Interaction*, 5(10), p. 64.

8 Bordegoni, M., Carulli, M., Shi, Y., & Ruscio, D. (2017). Investigating the effects of odour integration in reading and learning experiences. *ID&A INTERACTION DESIGN & ARCHITECTURE (S)*, 32, pp. 104-125.

覽裡會較經常用到。就如筆者創作的《聞我》，起始設定上設有一個氣味簡介，讓不熟悉氣味互動操作的受眾逐一感受不同的氣味。而在作品《嬉氣》裡，筆者預先讓用家自行選取氣味種類，以提高用家體驗作品時的安全感。畢竟人們對不熟悉或未知的氣味，存有一定保留態度甚至是不安感，適當的氣味導覽有助於降低參與者的疑慮。

由於嗅覺本身的特性，創作者設計的氣味體驗與受眾感知的氣味體驗可能不完全一樣，因此在創作嗅覺科技藝術作品時，不妨容讓一些開放性的可能，讓氣味體驗建基在受眾群體身上。若然希望透過嗅覺科技傳遞既定的象徵意義，可選擇將氣味用作抽象與想像的表達。例如《聞我》將氣味聯繫於故事人物或情境之上，突破具象物品的指向性，一方面可免除受眾嗅覺認知的期望落差，另一方面可開放氣味象徵意義的想像。若然希望將氣味文化差異作為創作的一部分，更可將創作者及受眾的經驗、個人與集體的回憶，透過嗅覺科技藝術作品作多元化的呈現。例如筆者另一個作品《移動記憶體》的設計，就是將受眾的個人氣味記憶經驗變為作品的一部分，哪怕只是以文字或圖像形式的書寫記錄，也可供群體之間分享有關經驗。

主動式與被動式

嗅覺科技藝術作品的創作需視乎藝術家本身的創作意圖或設計概念，可以將對象設定為單人或多人，而受眾群體亦分為主動式參與者與被動式參與者。而在技術層面，如面

對單人對象，在氣味裝置的選取上，適宜採用頭戴式或穿戴式裝置，可透過虛擬實境 VR 氣味裝置，或一些頸鏈及戒指等貼身飾物作小範圍的氣味釋放。甚至進一步如柳田康幸（Yasuyuki Yanagida）研發的裝置，追蹤使用者鼻孔位置去釋放氣味，以達到單人嗅覺體驗的效果，而不會為周邊其他人帶來影響。如有多名受眾，則可選取散播範圍較大的氣味裝置，例如香氛機或噴霧機等等，讓多位參與者同時感受到有關的氣味體驗，並以此延伸到參與者之間的溝通與交流。

我們不妨將氣味可共享、易蔓延的特點看作嗅覺科技藝術本身特性，並以此進行創作。因為氣味在時間及空間上的共享性，身處同一空間的受眾無論有意識地或無意識，都無可避免地被氣味氛圍所包圍，若在同一個時間段內更是如此。有趣的是，氣味在同一空間及時間下，會因為空氣濕度的變化、氣流方向的變動、氣味散發的濃淡、受眾身處的位置、停留時間的長短，以及不同人嗅覺感知的差異等等，而讓整個氣味體驗變得既共享卻又充滿變數，是相當適合讓多人共同體驗的。若能善用這些特質並將之融入創作當中，可以大大改善嗅覺科技藝術作品的體驗。

而在多人受眾群體裡面，亦有主動式參與者和被動式參與者，就如眾多互動設計作品一樣，當中以遊戲娛樂類的應用最為常見。早年任天堂推出的家用式遊戲機 Wii 的時候，有的玩家主動參與到遊戲互動當中，成了表演者，甚至可以多人同時操作。而在旁邊觀看遊戲過程的人則成了觀眾，雖然沒有直接參與操作，但成就了整個遊戲氛圍。情況就如觀

看足球賽事一樣，在球場上比賽的球員是主動式參與，坐在看台上的觀眾以觀看者的身份參與了整場賽事，而住在球場附近的居民，亦可能受賽事的氛圍以及聲浪影響，可算是被動式參與。

若以此概念去思考嗅覺科技藝術作品的參與，可以將受眾分為三個類別：第一類主要是在場接觸作品經歷氣味體驗的人，這些人必然是主動式參與，可算是作品本身預設的目標對象，無論是一人或多人，這些人是直接面向嗅覺科技藝術作品。而第二類是在場的旁觀者，他們不一定直接近距離體驗嗅覺科技藝術作品，又或參與作品的互動操作，但他們與第一類參與者同場感受有關的氣味體驗，可能是第一類的同伴或同處一個空間的陌生人。他們同樣是有意識地參與在整個過程裡面。對於一般的藝術展示場域，第一類及第二類通常都是藝術館的參觀者或演出場地的觀眾。而在工作家居場域，這兩類受眾大多是親朋或同事等。第一類及第二類可歸為主動式參與，因為這些參與者是有意識地讓嗅覺科技藝術作品所營造的氣味氛圍包圍自己。相比之下，第三類可稱為被動式參與，這些參與者是沒有意識地，甚至可以說是沒有選擇地，被動接受了嗅覺科技藝術作品所帶來的氣味氛圍。假若嗅覺科技裝置沒有針對特定目標對象來散發氣味，因著氣味的共享性及蔓延性，由作品所釋放的氣味便會無可避免地在同一個空間、連續的時間段散播蔓延以及累積沉澱。當第三類人士踏入該空間又或身處氣味存在的時間段，便自然而然地進入這些氣味氛圍，或可稱之為氣味場域。除

非當事人捏著鼻子逃離現場，否則就成了被動式參與者。

安全意識管理

在設計嗅覺科技藝術作品時，對被動式參與者的考量是不可忽視的，要注意的包括安全意識及情緒行為問題等等。尤其當作品在公共空間展示，被動式參與者會不知不覺進入氣味氛圍場域。一方面有關的氣味是以潛意識的姿態被體驗，這多見於氣味行銷的應用上，例如商場及酒店散發特定的香氣，意圖促進消費者的購買慾望及強化品牌記憶等等。另一方面被動式參與者亦可能由原來沒有意識的狀態，被動地進入有意識的狀態。例如藝術展覽的參觀者，原是為了參觀某個視覺藝術特展而進入藝術館，卻被動地受到嗅覺科技藝術作品散發的氣味影響。當然這種情況也會發生在非科技類的嗅覺藝術作品上。然而科技的介入使得這些因素變得可調控，包括氣流的控制、氣味類別的選取、氣味釋放時間的長短等等。

例如筆者在創作《聞我》《玩味》及《嬉氣》等一系列作品時，原本想藉由氣味的共享性，鼓勵第一類及第二類主動式參與者，透過嗅覺科技藝術作品進行人與人的互動交流。經過一系列作品的實踐驗證以及觀察訪談，筆者發現嗅覺科技藝術作品確實可以為主動式參與者的交流帶來正面的作用，而且是本於個人的氣味感知與記憶來互相分享。然而，對被動式參與者的考量也是所有嗅覺科技藝術創作不可或缺的。例如筆者的《移動記憶體》在藝術館展出期間，就曾有

工作人員反映，他對該作品散發的氣味過敏，每當進入展場就會不斷打噴嚏。早年約瑟·奇（Joseph Kaye）所創作的《錢香》將氣味裝置安裝在麻省理工學院媒體實驗室的入口處，以兩種氣味分別代表當日股市的升與跌。原本使用的是玫瑰和檸檬的氣味，後來因為有實驗室工作人員對玫瑰氣味敏感而最終改用了薄荷氣味。這當然可能與這些嗅覺科技藝術作品大多使用了人造香料或合成化學劑有關，這些氣味並不一定適合人體長時間吸入。因此，建議設計者控制好氣味來源物的質量，並選取較易為大多數人接受的香劑。

除了生理上對氣味敏感以外，亦會有心理上對於未知氣味的恐懼。尤其是對難以識別的氣味，人們普遍存有保留態度，若嗅聞一下後發覺有異樣，便會拒絕繼續體驗。除非對未知氣味的恐懼本身就是創作意圖之一，就如西塞爾·托拉斯（Sissel Tolaas）的作品《氣味的恐懼與恐懼的氣味》，是以患有恐懼症男士的汗液體味來作為作品氣味的主體，讓參觀者逐一感受各種標示了號碼的恐懼氣味，否則不應選用太過怪異的氣味。

筆者在設計《嬉氣》時，原本希望讓家長摒除對氣味標籤化的固有印象，單憑嗅覺感知去選擇所要的氣味種類，故此最初設計的時候，刻意把各種氣味樣本的標籤拿走，改換上隨機數字作標示。但鑑於所選取的氣味應用於兒童沐浴，參與的家長在選擇過程中，對氣味的來源及成分都特別小心緊張，故此後來的體驗設計改為以情境及物件為氣味命名，這反倒增添家長與子女一起選擇氣味的樂趣。

嗅聞與感受

因應氣味體驗設計的不同，受眾的嗅聞動作實際上也有不同，大致可以分為「辨別」（discriminate）、「回想」（recall）、「辨識」（identify）及「感受」（feel）四種。「辨別」是指受眾透過嗅聞能夠區分出這股氣味與那股氣味的不同，但不一定能具體指出那股是什麼氣味。「回想」是指受眾重溯對某股氣味的記憶，當受眾聞到某種氣味，可以聯想到其象徵意義，藉由嗅聞聯結到過去已建構的特定意涵。「辨識」即是指受眾能夠指出這具體是什麼氣味，較多出現於為人熟知的氣味，例如咖啡、檸檬、薰衣草等。「感受」就只是單純去沉浸在氣味體驗之中，而不須作出任何即時的回饋反應。

以筆者創作《聞我》為例子，玩家在第一個小遊戲裡的嗅聞動作，起始只是一種「辨別」，遊戲結果亦是單純的對與錯而已，說白了跟以往的氣味刮刮卡（scratch and sniff card）遊戲體驗相似。而在第二個小遊戲裡，玩家需要「回想」哪一種香氣才是屬於夫人的香水。在第三個及第四個小遊戲中，玩家需自行為氣味標記賦予意義，並進一步「回想」某種氣味到底是代表向左還是向右，這涉及「回想」和「辨識」。在第五個小遊戲裡，玩家需要「辨識」混合氣味的成分。而嗅覺藝術家的作品，大多只是讓受眾單純去「感受」作品的氣味，而不需要作出任何即時回饋，就如《嗅覺劇場》（Osmodrama）只是一場單純的氣味之旅，通過氣味和聲音共同營造出不一樣的意象，引領受眾感受當下。

上述提到創作者、受眾與社會的關係，無論是氣味跨文

化的象徵意義、個人的氣味體驗、主動式或被動式的參與、嗅覺科技的技術設定，或是氣味指引及標籤命名的設計，都影響著人們對嗅覺科技藝術作品的接受度。

第五節

關 於 未 來 的 再 思

　　蔣勳在《美的覺醒》中曾經指出，美學不止於視覺，每一種感官都存在著美學，並稱之為「五感美學」。[9] 本書並不是要高舉嗅覺唯我獨尊的地位，正如在日常生活之中，嗅覺常常與視覺、味覺等其他感官共奏生活樂趣，只是其身份與角色沒有被認真看待。近年受到 COVID 新冠疫情的影響，又出於嗅覺的喪失、都市生活的精神壓力等原因，人們重新關注身心靈的需要。五感學習、五感療癒、五感藝術等，都是鼓勵透過嗅聞去學習辨別不同的氣味。人們會在療癒過程裡嗅聞特定精油，在藝術作品中添加香氛，還有坊間湧現的智能家居香薰、精油線香店以及芳療工作坊等，在在反映人們期望透過芳香精油、線香、香水等香氛產品緩解生活上的焦慮，或為生活空間增添一份舒適感。但是，在這些五感體驗裡，氣味大多只是錦上添花的一員。到底可以如何發揮嗅覺在聯想記憶及情感中的作用，幫助現今學童面對繁重的學習壓力？藝術家在創作上到底要如何配搭氣味的獨特性去表達作品意涵？人們除了傳統按摩嗅聞以外，可否將芳香療癒延

9　蔣勳：《美的覺醒：蔣勳和你談眼、耳、鼻、舌、身》，遠流出版公司，2006 年。

伸至其他生活領域？設計師又應如何因人制宜地去設計更合適的個人氣味體驗？當數碼時代來臨，隨著元宇宙概念的提出，人工智能火速融入日常生活各個領域，由嗅覺科技所帶來的數碼氣味體驗，可否透過藝術美感的介入而逃離過往只充當媒體噱頭而曇花一現的厄運？藉由日常生活體驗，如何將象牙塔中的學術研究帶到真實世界去實現？

　　這一連串的叩問揭開了本書的序幕，來到了終章似乎也沒有得到所有的答案。本書並未意圖解決這些疑難雜症。相反，筆者相信只有提出更多的問題，才能打開嗅覺在傳統觀念的枷鎖，在科技藝術領域裡發展出不一樣的可能性。學問的尋索是一生之久，且永無止境，筆者期望當代嗅覺科技藝術得到更多的關注與討論。氣味，總在不知不覺間滲透於你我的日常生活中，伴隨著每次呼吸而存在，或明或暗，有意或無意之間，深深影響著人們的記憶、情感及行為，以至體現於流行文化、藝術美感、科技智能等各方各面。本書旨在透過當代嗅覺科技藝術與日常的結合，拋出一些分享、反思及提問，期望為華文世界添一點芳香之氣，吸引更多的同道加入，一起探索這奇妙的尋香之旅。

無形與有形之間

　　無形的氣味以有形的載體出現，像借屍還魂一樣，充滿無窮可能。香水瓶透過工藝材質以及品牌包裝，呈現每種香水獨特的形象。母親的襯衣與戀人的床單，成了親密氣味的載體。香氣滿溢的購物商場，成了芳香空氣的雕塑空間。

有形的氣味又以無形的想像無限延伸，文學修辭讓人知道氣味並非詞窮，那不能言喻之美，在在因著詩人作家的揮筆疾書而增添豐富的生命。琅琅上口的流行歌詞，用最平易近人的方式抒發馨香情懷。在美食動漫裡面，光芒四射的炸豬扒飯以及美女爆衫的性感解放，還有超現實的場景轉換，讓人發笑之餘，不能否認氣味予人的神情意境，猶如置身太虛幻境。嗅覺科技藝術是否也能藉助有形之物，將數碼氣味帶去另一境地？在無形與有形之間，將抽象的感覺變成實在的體驗，嗅覺讓人們對日常生活的認知感受變得摸得著看得到，成為往來虛擬與真實世界之間的橋樑。

虛擬與真實之間

真的假不了，假的真不了。虛擬世界裡的氣味，畢竟要實實在在存於真實世界。除非數碼氣味只是如美食動漫及繪畫藝術一樣，經由人物表情及動作去作氣味視覺化的呈現，又或是藉由數碼味覺技術，通過化學物或電流刺激，讓人產生疑似嗅覺的感知。否則，藝術家仍然要面對人類嗅覺在真實世界所面對的問題，以及氣味作為揮發性化合物，在時間及空間上傳播及儲存的挑戰。然而，或許正如調香師喬哈里所說，當今技術的發展可以讓氣味從零創造萬有，氣味分子的變化萬千，讓人不禁要問哪些是真實的氣味？哪些是虛擬出來的氣味？虛擬與真實之間，看似矛盾的兩個世界，能否藉由嗅覺延展實境的技術打破中間的隔閡？若延展實境指的是一種涵蓋從「完全的真實」到「完全的虛擬」的狀態，那

麼，嗅覺延展實境可否發展成一種涵蓋「所聞即所見」到「所見即所聞」的狀態，帶領人們由在真實世界聞到虛擬世界所見之物，跨越到在虛擬世界見到真實世界所聞之物？

身體與心靈之間

無論是依循笛卡爾的身心二元論相信身體及心靈相互獨立的關係，抑或跟隨梅洛龐蒂的現象學理論相信身體心靈合而為一，現今的日常生活當中，身體與心靈的需要同等重要。只是針對都市人營營役役的生活狀態，過往人們側重於優先滿足身體的需要，對心靈的探索大多停留於宗教精神層面的追求。因此數碼科技的研究過往也是側重在工作效能以及身體需求方面，心靈需求上的探究好像被置於另一個平行時空。而嗅覺對身體及心靈的作用，從古至今，已體現於不同文化、宗教以及生活節慶習俗上。例如，將芳香精油按摩於皮膚上，可在緩解身體疼痛的同時帶來情感上的療癒；日本香道品香的禮儀也結合了淨心與靜身的學問。隨著現今都市人對於身心靈需求的日益關注，如何透過嗅覺科技與美學感知的結合，輔以體驗設計以至服務設計的手段，創造出適切每個人身心靈需要的生活形態，值得來自不同界別的學者、專業人士與用家們一起探討。

當下與未來之間

氣味的情感與記憶聯繫，常常被放在《追憶逝水年華》的普魯斯特現象當中解釋。確實，氣味帶來穿越時間與空間

的能力，尤其與過去生活情境的聯繫，往往來得比其他感官更為持久且強烈鮮明。然而，現在對昔日的種種回憶，不也是建基於那時那刻那地「當下」的經歷？在人工智能科技生活的推動下，如何透過嗅覺科技建構「當下」獨特的日常經歷，將氣味如同時光寶盒一樣，因時、地、人制宜，把轉眼即逝的「當下」捕捉下來，從而創建不一樣的「未來」？透過人工智能把各個領域的知識結合，將古今中外的調香配方，因應當下人類及社會環境的需要，調配生成各種各樣獨特的氣味，建構自傳式嗅覺情感聯繫，突破個人氣味偏好差異的限制，繼而融入生活文化的實踐，放諸藝術創作、教育學習、家居生活、環境氛圍等領域當中……或許，他朝就能創出鼻聞萌的芳香時空。

跋

　　氣味，讓人又愛又恨，愛者為之瘋狂，恨者避之則吉。在創作研究當代嗅覺科技藝術的路途上也是如此，時而興奮莫名，時而灰心喪志。但正如氣味的曖昧與弔詭，總讓人欲拒還迎，在愛與不愛之間，其實尚有一大片天地待有心人開墾耕耘，期望藉拙作拋磚引玉，引起華文界對嗅覺科技藝術的關注。本書內容或許充滿砂石、氣味混雜，還望同道人指正賜教。

　　鑑於嗅覺科技藝術的中文專著少之有少，而數碼科技的中文術語亦因地域不同而遣詞用字不一，在這次撰寫成書過程中，除了整理過去的所思所得，耗費最大量心力竟是在推敲使用哪個中文字詞，更能精準地表達嗅覺科技藝術這一嶄新領域的內容。在資料蒐集期間，不斷發現新湧現的嗅覺科技研究以及嗅覺藝術作品，惟篇章有限，未能盡錄。

　　跋，有跋山涉水之意，在探索氣味人生的旅途上亦是如此。在撰書的一年多裡，筆者經歷了新冠疫情的轉變、家母的驟然離世、職場莫大的洗禮。當天在那山上的一席對談展開了這山上的專書論著。回首過去二十年的創作研究路，容許在此感謝曾經與筆者分享芳香人生的每一位。

致 謝

在此，首先感謝英國 Middlesex University Lansdown Center 每一位啟蒙老師，沒有你們當天的鼓勵，成就不了今天的創作路。Magnus Moar 老師那個 *"You must do it!"* 的眼神猶記至今；Stephen Boyd Davis 教授將本人研究帶到國際學術研討會初試啼聲，還有伴隨我走過每個高低起伏，在我沮喪之至時仍喊著 *"Chin Up!"* 的恩師 Gordon Davies。此外，感謝我在新加坡國立大學 Mixed Reality Lab 與日本慶應大學 Keio Media Design 遇見的每一位同儕所給予的砥礪，以及奧出直人教授的嚴謹指導，在在引領筆者進入與真實世界接軌的研究路。再來，感謝洪強教授當年就申請 ISEA 駐場藝術家提出的建議，為本人創作路的一大轉捩點。感謝黎明海教授當日對撰書的鼓勵，為本人研究路的一大突破點。感謝黎光偉先生參與封面頁插圖設計，讓這次出版別具意義。感謝香港三聯書店的團隊協助，讓本書得以順利出版。最後衷心感謝過往給予展覽機會的每一個主辦單位，還有熱情投入嗅聞作品的每一位參與者。

最後謹以本書獻給我的父母及我們的黎家。